作者简介

朱天曙
文学博士，北京大学美学与美育研究中心研究员，北京语言大学教授，博士生导师，中国书法国际传播研究院执行院长，中国书法篆刻研究所所长，日本京都大学人文科学研究所共同研究员，中央美院特聘教授。中国书法家协会理事兼学术委员会委员，北京画院齐白石艺术国际研究中心研究员。

吴倩
文学博士，暨南大学艺术学院美术系讲师。

生活·讀書·新知 三联书店

与清代艺术圈

朱天曙　吴倩　著

图书在版编目（CIP）数据

齐白石与清代艺术圈 / 朱天曙，吴倩著 . —北京：
生活·读书·新知三联书店，2024.8
ISBN 978-7-108-07781-3

Ⅰ.①齐… Ⅱ.①朱…②吴… Ⅲ.①齐白石（1864-1957）－
书法评论②齐白石（1864-1957）－中国画－绘画评论③齐白石
（1864-1957）－篆刻评论 Ⅳ.① J292 ② J212.052

中国国家版本馆 CIP 数据核字 (2024) 第 032462 号

责任编辑　黄新萍
装帧设计　刘　洋
责任印制　李思佳
出版发行　生活·讀書·新知 三联书店
　　　　　（北京市东城区美术馆东街 22 号 100010）
网　　址　www.sdxjpc.com
经　　销　新华书店
印　　刷　天津裕同印刷有限公司
版　　次　2024 年 8 月北京第 1 版
　　　　　2024 年 8 月北京第 1 次印刷
开　　本　880 毫米 × 1092 毫米　1/32　印张 11.5
字　　数　180 千字　图 193 幅
印　　数　0,001－4,000 册
定　　价　88.00 元

（印装查询：01064002715；邮购查询：01084010542）

目 录

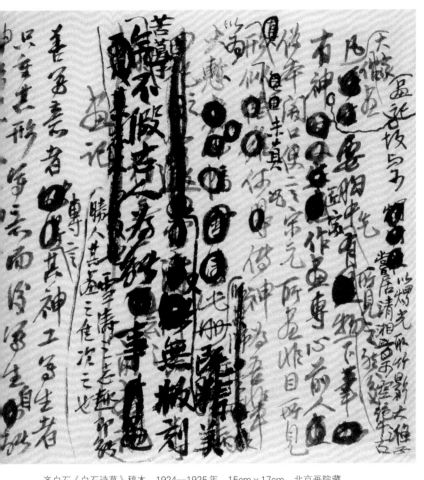

齐白石《白石诗草》稿本，1924—1925年，15cm×17cm，北京画院藏

凡大家作画，要胸中先有所见之物，然后下笔有神。故与可以烛光取竹影，大涤子尝居清湘，方可空绝千古。匠家作画专心前人伪本，开口便言宋元，所画非目所见，形未真似，何况传神，为吾辈以为大惭。……善写意者专言其神，工写生者只重其形。写意而后写生，自能神形俱见，非偶然可得也。

引　言

　　中国艺术史上，一种艺术风格的形成，常常是艺术家在反复的创作实践中不断丰富和完善，进而走向经典。经典风格一旦形成，再在后代传承中发扬光大，形成新的艺术面貌，进而造就新的艺术家。这种"灯灯相照"的经典传承，使得中国艺术不断丰富和深入。

　　齐白石（1864—1957）①从一个普通木匠成长为一代艺术大师，在于其传承前人而获得新的创造。齐白石一生中，究竟学过哪些人？是如何学习的？他的学习方法是什么？学习什么内容？对他的艺术风格有哪些影响？在欣赏和研究齐白石的书画篆刻艺术时，这些问题都值得关注。

　　齐白石学画从《芥子园画谱》入手，后从萧芗陔学画肖像，从胡沁园（1847—1914，图1）学工笔花鸟，从谭溥学山水，还学过尹和伯的梅花。这些前辈都是民间画家，齐白石从中学到了基本的绘画技巧和常识。远游之后，齐白石接触

图1 齐白石《沁园夫子五十岁小像》，
纸本设色，65.3cm×37.5cm，1896年，
辽宁省博物馆藏

到更多的古代画迹，学习的范围得以进一步拓展。

　　我们从齐白石的自述、题跋和传世作品中可以了解到：齐白石一生学过的画家有沈周（1427—1509）、唐寅（1470—1524）、徐渭（1521—1593）、八大山人（1626—1705）、石涛（1642—1707）、高凤翰（1683—1749）、李鱓（1686—1762）、金农（1687—1763）、黄慎（1687—1772）、郑板桥（1693—1766）、罗聘（1733—1799）、周少白（1806—1876）、赵之谦（1829—1884）、吴昌硕（1844—1927）、孟觐乙（生卒年不详）等，这些名家的作品及其艺术风格成为齐白石艺术的重要渊源。在取法前人的基础上，齐白石通过比较、吸收、变法和创新，获得了鲜明的个人艺术风格。

　　在齐白石的艺术历程中，学习"文人画传统"是其走向成功的基础条件。

　　"文人画"最初与有过出仕经历的文人阶层紧密联结在一起，文人群体将书画作为仕途闲暇之余事，他们的创作具有不同于画工的反实用性、非功利化的特征。自唐代张彦远提出古之善画者皆为"衣冠贵胄、逸士高人"后，经过宋元时期苏轼、黄庭坚、赵孟頫、倪瓒等人的阐释与发展，"文人画"渐成一个相对稳定的理想概念。[2] 明代嘉靖以来，商品经济的发展导致社会阶层的界限开始模糊，工匠与文人合作的机会增加，文人书画家如沈周、唐寅等人也表现出不同程度的职业化趋势，这是对"文人画"边界的一次重要突破。稍后的董其昌（1555—1636）却表现出对"文人画"原初概念的回归，在理论上梳理

南宗画的历史脉络，强调"士"阶层的书画艺术。明清以来的"文人画"，一直沿着职业化和非职业化的"士"的方向发展。

进入二十世纪，画坛对于"文人画"的内涵理解与态度也判然不同。陈师曾在《文人画之价值》中指出："画中带有文人之性质，含有文人之趣味，不在画中考究艺术上之工夫，必须于画外看出许多文人之感想，此之所谓文人画。"[3]陈师曾重视文人画的精神思想，强调画外之意。而徐悲鸿则认为"今日文人画，多是八股山水，毫无生气"，并将中国艺术没落的原因归结为对文人画的偏重。[4]徐悲鸿批评的是当时"文人画"中循常习故的程式化画法。至二十世纪末，学者万青力对持续了近一个世纪的争辩进行梳理，将文人画界定为一个历史概念，廓清把文人画作为一种绘画风格的错误认知，认为应以"文人画传统"替代"文人画"的说法。[5]

无论是"文人画传统"，还是"文人画"，作为中国艺术精神中的重要面向，其核心已不在"士人阶层"，亦不是代指某种具体的风格。在文人画概念的内容与意涵的持续游移中，未曾改变的共识有两个：一是"诗文书画"一体的观念，二是要具有生生不息的鲜活创造力。就这两个方面而言，齐白石可谓二十世纪承继文人画传统脉络中极具代表性的人物。

齐白石在新旧交替的动乱时代，由一个工匠成长为文人画家，与他对文人画传统的认识与实践密不可分，而他早年的学诗经历和交游圈影响了他的认识。

齐白石幼时发蒙读《千家诗》，二十五岁拜师胡沁园后，

听取胡家家庭教师陈少蕃的建议，熟读《唐诗三百首》，学会了作诗的基本方法。三十岁时又与友人组成"龙山诗社"，互相酬赠唱和。三十五岁时，齐白石进入王湘绮门庭，在与王湘绮及其众多弟子的交往中，齐白石增长了见识，提高了作诗的水平。可以看出，齐白石早期的交际圈多为曾投身科举的"旧文人"。在与旧文人的密切往来中，齐白石有机会欣赏他们的收藏，了解他们的艺术理念与渊源。

齐白石在《白石老人自述》中称，胡沁园"收藏了不少名人字画，他自己能写汉隶，会画工笔花鸟草虫，作诗也作得很清丽"⑥。齐白石的书法由馆阁体转向何绍基，也是因为胡沁园与陈少蕃两位老师写何绍基一体。（图2）齐白石首次见到八大山人的作品是在郭人漳家的祠堂，王湘绮收藏的赵之谦绘画作品他也曾过目玩味过，黎松安则是他最早的印友，这些师友的文人作风与艺术趣味使齐白石对诗书画印一体的传统有了更深刻的认识，进而对他在艺术取法方面的选择产生了一定的影响。

远游之前，齐白石已经掌握了诗书画印的基本技巧。"五出五归"使齐白石的艺术视野得到进一步的开阔，他多次在日记与作品题款中阐发"匠家"与"大家"的区别，摆脱"匠气"是他早期追求的艺术理想。

除通过读诗作文以提高自身的文化素养外，对文人画传统的追仿是他完成蜕变的直接途径。齐白石的画以大写意花鸟为主，而大写意花鸟的传统从明代中后期徐渭开始，他学古人画的重点多在明清传统而很少学宋元画法。正如郎绍君

图2　齐白石《癸卯日记》（局部），纸本，16.5cm×11cm，
1903年，北京画院藏

曾指出的那样，齐白石对明清以前的传统似乎没有很高的热情，他很少见到宋元真迹，对宋元缺乏了解是事实。但他养成了不拘一格、广收博取的习惯，凡可学可用的画迹都认真研究，从不专于某家某派，大抵采取边学习边扬弃的方式。他选择接近民间和现实的明清绘画传统，强调选择题材与真实描写，情感抒发也更加自由放纵，卖画求生的需要也促使他倾向于雅俗共赏的趣味。⑦

齐白石能成长为二十世纪最杰出的艺术家之一，与其善于思考、取舍，始终保持自我艺术的独立性是分不开的。

齐白石对中国绘画的认识不同于陈师曾，更不同于徐悲鸿，他以传统的方式追摹前人的艺术精神，虽然他早年也曾取法宋元名家，对"四王"山水也有涉猎，但在积累了一定的实践经验，并对绘画形成进一步认识后，他最终选择向写意系统的文人书画家学习，以清初八大山人、石涛为中心，拓展至康嘉时期的"扬州八怪"诸家与晚清赵之谦、吴昌硕，又溯源至明代中晚期徐渭、沈周、董其昌等人，他们重视自然、敢于创新的艺术精神与粗枝大叶的画法，都启发了齐白石形成新的认识，成为他创造新风格的重要基础。

齐白石常常告诫学生："学我者生，似我者死"，他对胡橐说："应该学我的方法和精神，千万不要只学我的皮毛，苦求面貌，追求形式像我，只有失败。"⑧他学习明清画家也秉承这种态度，有针对性地选择最能引起他共鸣的部分或题材，能够以辩证的态度客观地看待他们的艺术成就，而不是不加

甄别地全盘吸收。

齐白石的书画，从清人中得益尤多。他虽一再将明代徐渭、沈周、董其昌等人标榜为自己所景仰的大家，终生不辍，对徐渭画藤、沈周《岱庙图》的基本图式有过学习（图3—7），也赞扬董其昌在山水方面的创新，临摹过唐寅的人物画，但从其成熟时期的作品来看，明代画家并没有在他的画风中留下鲜明的痕迹。齐白石一方面佩服他们的创造力，延续他们作画的自然精神，另一方面则以远离"匠家"而亲近"大家"为立场，他想要接续明代文人书画的线脉，想要成为和清代他所敬仰的八大山人、石涛等人一样诗书画三绝的传承者和创新者，这不仅仅体现在他的绘画技法上，也体现在他反复强调的宣言中。

在绘画技法与画面元素的运用方面，齐白石得益于八大山人、"扬州八怪"诸家最多。

齐白石一生对八大山人心摹手追，从未轻弃。他集中学习八大山人的时间大约始于光绪二十七年（1901），其时为三十七岁。在对八大山人的取法中，齐白石对人物、山水、蔬果、花卉、禽鸟、水族等诸多题材进行仿效与借鉴，精准临摹，力求相似；继而将八大山人绘画的手法应用于写生中，创作了许多与八大山人气息风神相近的作品。他学习八大山人不仅有题材上的囊括无遗，布置构图、笔墨技法上的锐意模仿，更通过八大山人的作品领悟其艺术精神。民国九年（1920），齐白石进入由"冷逸"转向"金石趣味"的"衰年变法"，而

图3　齐白石《仿唐寅人物稿》，纸本水墨，62.5cm×24cm，无年款，北京画院藏

图4　齐白石《紫藤》，纸本设色，
106.5cm×34cm，1919年，
北京画院藏

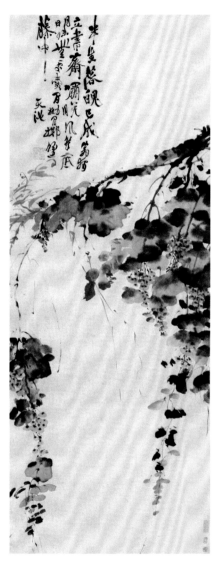

图5　徐渭《墨葡萄图》，纸本水墨，
166.3cm×64.5cm，故宫博物院藏

图6　齐白石《岱庙图》（山水条屏之九），纸本设色，
128cm×62cm，1932年，重庆中国三峡博物馆藏

图7　齐白石《岱庙图》，纸本设色，113cm×48.5cm，
无年款，北京市文物公司藏

晚年成熟时期的作品笔墨精简、重点突出、布局奇特，并对这些特点加以强化，这些都与八大山人给予他的启示密切相关。

在学习八大山人的同时，齐白石还参学了"扬州八怪"诸家的技法。

"扬州八怪"之首的金农，是齐白石尊崇的艺术家之一。金农的诗、书法、绘画乃至别号都对齐白石产生了不同程度的影响。除金农之外，对于郑板桥的竹、虾、书法、润格等，李鱓的菖蒲、蟾蜍、荷花、松树等，黄慎与罗聘的人物，李方膺的鱼，高凤翰的奇特构图，齐白石亦皆有汲取（图8—12），并成为他变法的基础。

齐白石对"扬州八怪"诸家的师法始于远游期间见到好友樊增祥（1846—1931）、郭葆生（1870—1923）收藏的真迹作品，但与对八大山人各种题材的全面吸收不同，他选择的是"扬州八怪"诸家最具特色的内容，运用重构、组合、删减、突出重点等方式发展为自己创作中常见的元素。"扬州八怪"诸家多为职业化的文人书画家，虽然李鱓、郑板桥等人有宦游经历，但晚年也多在扬州以鬻书卖画为生。在商业活动与表达自我情感之间找到平衡，这是齐白石与"扬州八怪"书画家共同面对的现实问题。郑板桥润格、自叙等所展示出的文人气节，黄慎、华喦等通过自身努力由工匠成为文人画家，以及他们传世作品中相同题材重复创作的情况，等等，都与齐白石的经历境遇相似。齐白石是工匠出身，在文人化的道路上有其特点。正如郎绍君所指出的那样，齐白石始终

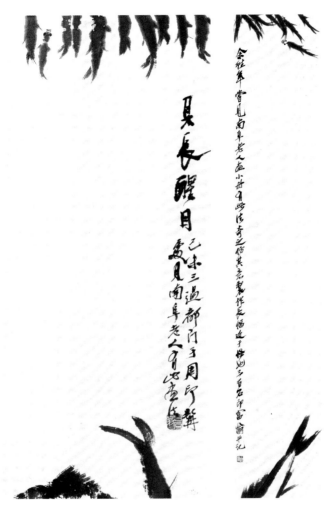

图8　齐白石《身长醒目》，纸本水墨，
43cm×20cm，1919年，北京画院藏

图9　齐白石《鱼》，
纸本水墨，138cm×
25.5cm，无年款，北
京画院藏

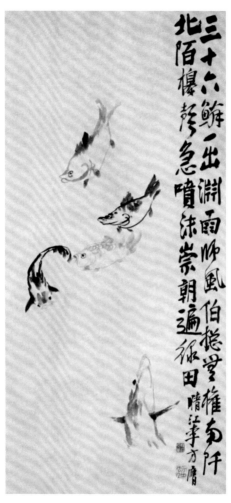

图10　李方膺《游鱼图轴》，纸本水墨，
123.5cm×60cm，故宫博物院藏

图11　齐白石《摹罗两峰稿》，
纸本水墨，31.5cm×8cm，
无年款，北京画院藏

图12　齐白石《勾临李晴江游鱼图稿》，纸本水墨，
125cm×63cm，无年款，北京画院藏

带着乡村文化的质直和强劲，散发着浓郁的乡土气息。而在对文人写意绘画的把握上，也以齐白石最深入和地道。[9]

石涛是齐白石一生最为推崇的重要画家之一。齐白石存世学石涛的作品虽不多，但他重视师法自然，强调粗枝大叶、横涂纵抹的写意画法，凸显"自用我家法"的创新意识，皆与石涛的艺术思想一脉相传。

石涛亲历大江南北，南至南粤、北至北京，在武昌、宣城、南京、真州、扬州等地都曾生活过。强调"师法自然"自魏晋六朝时期就成为中国书画理论的重要面向，但石涛在《画语录》及其作品题跋中将笔墨视为连通自然与创作者的媒介，将二者之间关系的讨论推向新的境界。齐白石承继石涛的观念，结合切身的创作体会，在章法和用笔等方面都提出了自己的见解，称"山水要无人人所想得到处，故章法位置总要灵气往来，非前清名人苦心造作"[10]，"山水笔要巧拙互用，巧则灵变，拙则浑古。合乎天地之造物，自轻佻混浊之病"[11]，既要摒弃刻意造作的创作心态，又要符合自然规律。齐白石认为，创作出合乎自然的作品的基础是要写目之所见。他在游历中创作了许多画稿，并在归家后整理编次成《借山图卷》(图13)，成为他日后山水画创作的重要来源。

八大山人、石涛、金农诸家都是明中期以来大写意画风的承继者，又都致力于诗文书画等多领域的探索，而能融会贯通，创造出自己独特的风格。齐白石曾说："余所喜独朱雪个、大涤子、金冬心、李复堂、孟丽堂而已。"[12]在他的艺术

图13 齐白石《借山图卷》之十八，纸本设色，29.5cm×48cm，1910年，北京画院藏

渊源中，八大山人、石涛、金农具有尤为突出的价值，齐白石对他们的取法专注于不同的方向，并在创作中以符合自身审美意趣的方式进行改造，不断深化其诗书画印"四全"的文人艺术理想。齐白石通过对八大山人、石涛、"扬州八怪"诸家的师法，溯源开创写意传统的徐渭、董其昌、沈周、唐寅等明代画家，在临习和传承中寻找文人身份的认同。

在篆刻艺术上，晚清赵之谦对齐白石影响最深。

齐白石早年从浙派丁敬、黄易入手，四十一岁（1905）左右转学赵之谦，他曾数次精微描摹《二金蝶堂印谱》，熟练掌握了赵之谦篆刻的篆法与章法，又仿照赵之谦刀法与印风创作了数量可观的作品，这个阶段一直持续到齐白石五十三岁以后。除在技法风格上追摹赵之谦外，齐白石在篆刻领域取得的创造性成就与赵之谦开创的"印外求印"印学观亦存在密切关系，其学印过程展示了齐白石在篆刻领域向文人艺术传统靠近的努力。

"衰年变法"过程中，齐白石曾对赵之谦的绘画作品有过短暂师法，其对蔬果题材的开拓及大胆设色与赵之谦一脉相承。齐白石还对赵之谦临作进行再临摹，其中涉及王冕、恽南田、周荃、项东井、李鱓等古代名家，他对宋元名家的接受常常是通过像赵之谦这样的明清大家来实现的。

从齐白石对赵之谦的取法中，可以看出他在找到并选择适合自己的"红花墨叶"的创作路径之前，进行了多方尝试。他借鉴吴昌硕，进而追索吴昌硕的艺术渊源也是其中一种尝试。

事实上，徐渭、沈周、八大山人、石涛、李鱓、赵之谦等明清大家也是吴昌硕取法的对象，诗书画印"四全"的文人传统也是吴昌硕的艺术理想。可以说，齐白石在学习吴昌硕之前，就与其有着相似的渊源和理念，这是他能够很快地领会吴昌硕作品的深层意涵，并通过相似的路径融化自己的技法，创作出不同表现作品的重要基础。

明清时期，徐渭、石涛等人以书入画，书法与绘画的相通互用，放荡恣肆的笔墨，任达不拘的情性拓宽了文人书画创作的畛域。而吴昌硕、齐白石的作品通过对题材的开拓与色彩的运用等手法，更鲜明地体现了传统文人画在近现代的转向：一方面强化个性，另一方面简化形式。这种转向发轫于赵之谦的花卉题材绘画，在吴昌硕手中得到了延续，至齐白石发展至极致。

本书收录的七篇文章，分别讨论了上述清代重要书画家与齐白石艺术之间的渊源关系，指出齐白石书画篆刻艺术是如何师法他们而融入个人的艺术才能，进而形成自己的艺术面貌的。我们力图通过齐白石"艺术溯源"的特定视角，窥见其由一个工匠转变为艺术大家的历程，以期从其艺术发展的脉络梳理中发现艺术实践的规律。通过对齐白石艺术渊源与变法的考察，我们也可以得到这样的启发：学习前代艺术家不是一种倒退，而是一个以古开今、不断获得艺术生命力的过程。从齐白石学习前人的典型个案中，我们也可以看到，在中国艺术史上，后代艺术家不断领会前人的艺术语言和精神，并加以传

承、革新和融化，进而创造出新的艺术风格，超越或区别于前人，这种"灯灯相照"即是中国艺术史发展的基本模式。

→

① 关于齐白石的年龄问题，有两点需要注意：第一，齐白石生于同治二年癸亥十一月二十二日，即1864年1月1日，按照旧时计算年龄的方法，旧历春节前为1岁，春节过后即为2岁，故《白石老人自述》中称："同治三年（甲子，1864年），我两岁"；第二，民国二十六年丁丑，齐白石听信算命先生的说法，在此年"用睛天过海法，今年七十五，可口称七十七，作为逃过七十五一关矣"，此后自述、作品落款中所写年龄皆比旧法所计年龄增加了两岁。本书中笔者关于齐白石年龄的说法皆以他的实际年龄为准，引文照录，不改，特此说明。

② 参见石守谦《中国文人画究竟是什么？》，《从风格到画意：反思中国美术史》，生活·读书·新知三联书店2015年版，第55—58页。

③ 陈师曾：《中国绘画史》，中华书局2010年版，第141页。

④ 见《徐悲鸿讲艺术》，百花洲文艺出版社2016年版，第70、95页。

⑤ 万青力：《文人画与文人画传统——对20世纪中国画史研究中一个概念的界定》，《文艺研究》1996年第1期。

⑥ 齐白石著，朱天曙选编：《齐白石论艺》，上海书画出版社2012年版，第43页。

⑦ 参见郎绍君《大匠之门——齐白石的世界》，浙江人民美术出版社2019年版，第152、186页。

⑧ 胡佩衡、胡橐：《齐白石画法与欣赏》，人民美术出版社1959年版，第14页。

⑨ 郎绍君：《齐白石研究》，人民美术出版社2014年版，第184页。

⑩ 北京画院：《人生若寄——北京画院藏齐白石手稿·日记》上册，广西美术出版社2013年版，第207页。

⑪ 北京画院编：《人生若寄——北京画院藏齐白石手稿·日记》上册，广西美术出版社2013年版，第208页。

⑫ 郎绍君、郭天民编：《齐白石全集》第十卷题跋部分，湖南美术出版社1996年版，第11页。

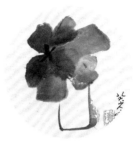

齐白石与八大山人

——重提八大山人对齐白石的影响

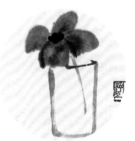

八大山人是明清之际具有代表性的艺术家之一，其书、画、生平等相关问题一直受到学界的广泛关注。二十世纪初、中期的画坛深受八大山人画风影响，诸如潘天寿、吴昌硕、李苦禅、丁衍庸等人都对八大山人有过不同程度的取法，其中尤以齐白石最为突出。学者们提到八大山人对齐白石的影响，常常是宏观的描述，正如郎绍君先生在《齐白石研究》中所指出的那样："许多论者已指出，齐白石创造性地继承了青藤、八大、吴昌硕的传统，但笼统说者多，具体考察者少。"[1]近二十年来，傅申等学者对于齐白石艺术与八大山人的讨论有新的进展，对于齐白石艺术渊源的讨论也更加细致。[2]八大山人不仅是齐白石最倾慕的重要画家，更是他形成个人风格的重要来源。齐白石从早年见到八大山人作品，直至晚年，始终心摹手追八大之法而加以发展创造。他学习八大山人经历了怎样的历程？学习过八大山人的哪些题材？在

作品图式上有哪些传承和改造？齐白石是如何传承八大山人大写意的艺术观念的？现利用北京画院等收藏的日记、手稿、信件等前人未曾重视的文献，结合齐白石作品进行具体讨论，重提八大山人对齐白石艺术的影响。

八大山人：
齐白石一生的追慕者

　　黎锦熙在《齐白石年谱》"光绪二十八年（1902）条"下有按语，其中提及"民初，学八大山人"[3]。齐白石是否从民国初年才开始学习八大？光绪二十三年（1897），齐白石到县城给人家画像，在湘潭城内认识了湘军名将郭松林之子郭葆生，并有机会看到八大山人、石涛和金农等名家的作品，这对齐白石后来的艺术成长有重要的影响。根据目前所见材料，齐白石见到并学习八大作品的最早记载是在光绪二十七年（1901）。

　　齐白石见到八大真迹，激动之余，遂摹写在胡仙谱的扇子上，即今藏于湖南省博物馆的《荷叶莲蓬》（图1）。[4]这是他见到八大作品的最早记载。在此之前，齐白石拜师当地名绅胡沁园、王湘绮，与湘潭望族黎氏、胡氏中诸多友人交好。齐白石作《荷叶莲蓬》扇面的次年，游西安时期又结识了陕西臬台樊增祥。他们皆富有收藏，留心于书画。齐白石在与他们的交往中应该有机会欣赏甚至把玩过不少八大山人的作品。

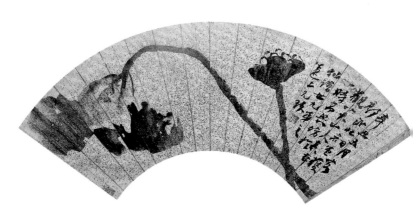

图1　齐白石《荷叶莲蓬》，纸本水墨，22cm×50cm，
1901年，湖南省博物馆藏

"五出五归"（1902—1909）的远游时期，齐白石的行迹遍布大江南北，能够游目骋怀的不仅有山水景色，更有前人真迹。这一阶段他有机会见到更多的八大山人作品。光绪二十九年（1903），齐白石随夏午贻由西安进京，住在宣武门外北半截胡同。除日常课画、卖印外，闲暇时候常去逛琉璃厂。齐白石日记中记载："四月十五日，巳刻，厂肆主者引某大宦家之仆携八大山人真本画册六页与卖，欲卖千金，余还其半不可得，意欲去。余勾其大意为稿，惜哉！未印赏鉴印。"⑤"廿六日，辰刻，永宝斋、延清阁共有五处，皆送画与余观。大涤子画册及昨日所看之中幅八大山人之画佛、少伯先生石花中幅，一并留之。有八大山人伪本画册，其稿无当时海上名家气，临八大山人本无疑，亦留之，余即退去。"⑥即使是八大作品的伪本，齐白石也认为"无当时海上名家气"，可见他的审美趣味倾向于清逸劲健一路，和海派的纤细工巧不同。

光绪三十年（1904），王湘绮偕"王门三匠"（齐白石、张仲飏、曾招吉）同游南昌。南昌是八大山人生活最久的地方，齐白石在此地获观大量八大真迹，所见题材至少包括鱼、雏鸭、人物、花鸟等。在以后的艺术生涯中，齐白石对在江西见到的八大画法、题材、图式念念不忘，屡屡提及，并反复创作。光绪三十二年（1906），齐白石由桂林经梧州前往广州，追寻私自离家从军的四弟齐纯培和长子齐良元，后来到了钦州郭葆生处，郭葆生留齐白石暂住，代其作画。《白石

老人自述》称："他（郭葆生）收罗的许多名画，像八大山人、徐青藤、金冬心等真迹，都给我临摹了一遍，我也得益不浅。"⑦钦州之行使齐白石能够长时间细细观赏、精微临摹郭葆生所藏前人真迹，也有裨于他对八大画风的进一步认识。光绪三十三年（1907），齐白石在广东，有人出售八大山人画鱼的作品，"原本百金不可得"，他只好借观并连夜勾摹，"阴存其稿"后而归之。⑧也许是受到经济条件及其他因素的多重限制，齐白石一生见到的前人作品虽不在少数，但却并没有养成"收藏癖"，这种"阴存其稿"的方法是他学习前人作品常用的手段。

远游期间见到大量的八大作品，成为齐白石绘画实践的创作渊源。如其宣统元年（1909）曾客上海，见到八大山人画虾小册，四年不忘，于民国二年（1913）所作《花卉、鱼虾、水禽图屏》述及此事。民国七年（1918）因忆及江西所见八大山人花鸟而作《菊石小鸟》，直言："每为人作画不离手，此十五年来所摹作，真可谓不少也。"⑨齐白石还将其临摹八大山人作品的过程分为"对临""背临""三临"，重视循序渐进。胡佩衡《齐白石画法与欣赏》称：

老人自己说，他见过很多八大的作品，每张他都能记得很清楚。因为他对每张作品，都仔细反复研究过，如怎样下笔，怎样着墨，怎样着色，怎样构图，怎样题识等。明确以后，他还要正式临摹。临摹又分"对

临"背临""三临"。"对临"是一边看着原画一边临摹，主要在吸收笔墨技巧，从外形体会其"神"。"背临"是不看原画一气写成，是根据对临的体会，在运用八大的用笔用墨上用功夫。之后，将原画与临摹的作品挂在一起，进行研究，如果发现还有对笔墨体会不到的地方，就要进一步"三临"，临到能自以为吸取到八大的笔墨精神为止。这张《乌鸦》上面题有"试墨"二字，据老人说，是"背临"八大山人的作品。乌鸦寥寥数笔，笔墨无多，也不着色，能形神兼备，冷眼一看真有八大山人的风神。有时"背临"八大的作品特别写明"背用雪个意"。[10]

"十五年来所摹作，真可谓不少也"以及面对八大作品分步骤、重方法的精心体味，齐白石追慕八大所付出的艰苦努力可见一斑。湘潭乡居时期，齐白石将八大的笔墨意味运用于写生实践中，创作了许多晚年被称为"白石八大同肝胆"的作品。

正是在这一时期，齐白石完成了由民间画家向文人画家的转变，这种转变与他一直在潜心研究并实践八大画风是分不开的。

齐白石对八大的学习并非流于追求表面形质的趋同，而始终保有强烈的个人意识，有选择地进行取舍。如他宣统二年（1910）所作《竹子》，题款指出石涛画竹林枝叶过于稠密，八大则过简。[11]民国六年（1917），在作品《荷花翠鸟》

的题写中称李鱓画荷荒率有余，八大画荷过于太真。[12]他以八大、石涛、李鱓的画作与自己的作品对比，力图在继承八大的基础上有所突破，创作出更能凸显个人风格的作品。齐白石崇仰八大但不局限于八大，他拥有开阔的艺术视野，通过对像石涛、李鱓等具有创新精神的艺术家采取摹借综合的方法，来找寻专属于自己的艺术道路。

民国八年（1919）正式定居北京后，齐白石师法八大山人的冷逸画风不为时人所称许，遭受到很多冷遇，鬻艺生涯也很落寞。好友陈师曾劝他"变法"，他参照吴昌硕的画法，从而走上"红花墨叶"的大写意道路。民国三十四年（1945），齐白石在二十五年前仿八大风格而作的《庚申花果册》上补题，称："冷逸如雪个，游燕不值钱。此翁无肝胆，轻弃一千年。予五十岁后之画，冷逸如雪个，避乡乱，窜于京师，识者寡，友人师曾劝其改造，信之。即一弃。今见此册，殊堪自悔，年已八十五矣。"[13]齐白石对自己艺术道路的转变"殊堪自悔"，心存惋惜。

果真如齐白石所说"轻弃"八大山人二十余载吗？事实上，他是在学习八大山人中逐渐形成自己的艺术面貌的。

民国十年（1921），齐白石在三月十四日的日记中写道："五年以来燕（胭）脂买尽，欲合时宜。今春欲翻陈案，只用墨水。喜朱雪个复来我肠也。"[14]"欲合时宜"是外在的市场需求对他创作的要求和束缚，"喜朱雪个复来我肠"才"欲翻陈案"，"只用墨水"模拟八大画法，更符合齐白石真我的

表现。约民国十六年（1927）作《花卉图册》，并在款中说明"此帧见过八大山人本"[15]。约民国十七年（1928）回忆在南昌所见八大山人画鸭之作，因作《鸭》图。民国二十一年（1932），访友人陈半丁时，见到八大画鹰的作品，归家后作《鹰石》[16]。民国二十四年（1935），作《鸭》以"心意追摹"八大山人作品。民国二十五年（1936）的《仿八大花鸟》，二十七年（1938）有《群鱼》[17]《人物》[18]等，皆是对八大画风的追忆。从这些有年款的作品中可以看出，齐白石"衰年变法"以后，追仿八大画风而同时"弃"之，以发现"自我"风格和八大画风的"共性"处，逐渐加以发挥和拓展。

"衰年变法"后，齐白石对八大画风的汲取进入一个新的阶段，他进一步将八大简约画风与"自我"进行了创造性的结合。从齐白石《钟馗搔背图》系列作品与《杯中花》系列作品中可以明显地看到这种"蜕变"。

北京画院藏齐白石作品中有《搔背图》，题款称："略用八大小册本。"[19]类似的形象还有民国十七年（1928）《搔背图》稿本，款题："曾临八大山人人物画册，中有搔背翁，此略仿其意。"[20]又在人物右手指旁和左手小臂上分别注明"手指宜长"和"此肱稍短"，可见其反复斟酌的创作过程。同年夏季，再作《搔背图》，款："朱雪个画有小册，中有搔背者。"[21]

后来，齐白石将"搔背翁"的人物姿态和图式运用于钟馗形象的创作中，其民国十九年（1930）前后所作两件《钟

馗搔背图》[22]明显可见与临八大作品的承传关系。天津人民美术出版社所藏《钟馗搔背图》(图2)款题:"钟馗故事甚多,皆前人拟作,未有画及搔背者。余遂造其稿。见此像想见钟馗之威赫矣。"[23]钟馗是清代绘画的重要题材,但八大山人及乾嘉时期的"扬州八怪"诸家所描绘的钟馗与前人不同,他们不再局限于民间传说中建构出的那个威严判官的形象,而是有意强化人物的"趣味性"和"人性化",如金农的《醉钟馗》、黄慎的《钟馗啮榴戏童图》、罗聘的《钟馗垂钓》等作品中,钟馗在日常活动中,具备了人类的基本情感。"钟馗搔背"的形象虽在齐白石画上首创,但和八大山人等清代诸家创作中的拓展是一脉相承的。

《杯中花》也是齐白石改造八大画风的重要作品。民国六年(1917),齐白石重游京华,在琉璃厂见到八大的《花鸟杂画册》(图3),回到湘潭作《杯中花》仿效之[24]。民国九年(1920),齐白石又作《瓶中花》(图4),款称:"八大有此画法。"[25]与八大作品不同,齐白石在杯中增加了花梗的部分,使杯子的质感变得透明,这是他的独到之处。《北平笺谱》中有一开齐白石的《杯中花》,右侧款题:"曾见雪个以水晶杯着墨芙蓉,余画以红菊。"[26]另外如《红花草虫》[27](图5)等作品依旧是遵循八大的基本图式,采取他的"红花"来替代八大原本"墨芙蓉"的方法。

从齐白石一生的学画经历来看,他对八大的取法大致有三个阶段。第一阶段从三十七岁开始,直至远游归乡,对八

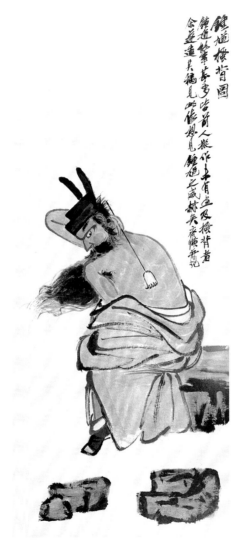

图2 齐白石《钟馗搔背图》，纸本设色，131cm×58.7cm，无年款，天津人民美术出版社藏

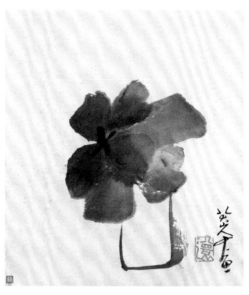

图3 八大山人《花鸟杂画册》第十开，纸本水墨，
25.5cm×23cm，1688—1689年，美国弗利尔美术馆藏

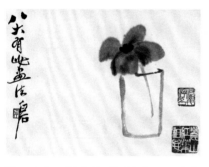

图4 齐白石《衰年泥爪图册》第四开，纸本
水墨，24.9cm×33.8cm，1920年，中国美术
馆藏

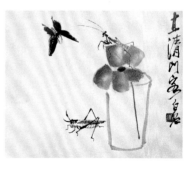

图5 齐白石《红花草虫》，纸本设色，
27.2cm×34.1cm，约20世纪30年代晚期，
见《齐白石全集》第五卷，图14

大作品进行精微临摹，总体来说以八大为主，以"我"为辅；第二阶段大约自五十岁以后，持续至民国九年（1920）左右，将八大的笔墨趣味融化吸收，并用于写生的作品中；第三阶段经过"衰年变法"，以自己的实践，改造和提炼八大画风，完成了八大画风的"自我化"。

齐白石学习八大山人六类题材举例

齐白石的绘画题材广泛而丰富，仅花鸟类就多达一百五十余种，[28]其种类之多在中国绘画史上无出其右。齐白石一生对八大画风心摹手追，他的画作中有哪些题材受到了八大的影响？傅申先生在《白石雪个同肝胆》一文中列举了海内外博物馆所见齐白石临仿八大山人作品，如鸭、山水、菊花、虾、蟹、猫、荷、佛手、鹰等题材，讨论齐白石学习八大山人的过程和受到的影响。现根据我们所见齐白石存世作品，在傅申先生研究的基础上，进一步列举齐白石对八大人物、山水、蔬果、花卉、禽鸟、水族六类题材的取法，从而理解齐白石是如何通过具体作品学习八大山人的。

人物

齐白石对绘画产生兴趣，始于幼时临摹雷公像的涂鸦。

青年时做木匠活，在一个主顾家得见《芥子园画谱》，并进行勾摹，反复学习，由此喜欢画古装人物。后来又跟随萧芗陔学会了描容画师的手艺，可以画非常工致逼真的人像。但能够代表他人物画最高成就的，当推其中晚年的写意画法，以恣肆而简略的笔墨勾勒人物姿态，打破对形似的追求，更加注重内心情感的表达。其中一些人物作品的图式与画法来源于八大。

齐白石《扶醉人归图》题款称："扶醉人归影斜桑柘，寄萍堂上老人制，用朱雪个本，一笑。"[29]画面中有一老一少两个人物形象，老者闭目伏在年少者的后背上，显露出醉态。从款识中可知底本是八大作品。

现藏于北京画院的《也应歇歇》亦称"用朱雪个本"，绘一位秃发老者抱膝蹲坐的姿态，款称："此册二十四开，此图并老当益壮图，用朱雪个本，苦瓜和尚作画第一图，用门人释雪厂本也。白石又记。"[30]民国二十一年（1932），因弟子释瑞光离世，齐白石很是心伤，曾作《息肩图》并题诗，心想自己课画鬻艺多年，已经积攒了一些资产，可以不再为生活劳累了。[31]但事与愿违，他至老笔耕不辍，始终未得息肩。《也应歇歇》尽管是"用朱雪个本"，却体现了齐白石鬻艺操劳，而欲在作品中"歇歇"的真实心境。

同一图式的作品还有《歇歇》，也是北京画院藏品，题款为："白石山翁存草。"[32]另外，美国纽约庞耐旧藏齐白石人物小册，款称："且歇歇，白石聊用八大山人本。"[33]八大山人

原本是何种面貌今已无从得知，但齐白石在款中直接说明了他对八大人物的参考。北京画院还藏有一件齐白石的《勾临人物稿》[34]，图绘四个人物，其中三位分别作捅鼻、挖耳、搔背状，都是齐白石人物画创作中常见的姿态，既为勾临，或正出于齐白石早年所见到的八大人物小册。《勾临人物稿》中的三个人物又与《北平笺谱》中《偷闲》《也应歇歇》《人物》三开人物小品一一对应，《笺谱》第四开《何妨醉倒》人物则与齐白石《扶醉人归图》近似，每一开皆在题款中说明："八大本，白石制。"[35]

北京画院藏《也应歇歇》题记中提到另外一件"用朱雪个本"的作品《老当益壮》，也是齐白石人物画中反复创作的主题。北京画院藏《老当益壮》相关图稿及作品就有八件之多，可根据衣着的不同分为着长衣和袒腹露乳两类。这一系列作品绘一位老者跨步站立，冷眼睥睨之情状，其左手持拐杖，不拄反举起，精神饱满，展现出"老当益壮"的风貌。人物的毛发部分以细线勾勒，衣服等外在形体则用较粗的线条，齐白石以其独特而丰富的笔墨表现形式实践八大的人物姿态。

在这些作品的款识中，齐白石屡次提到"再三依样"[36]，如"寄萍堂上老人齐璜三复依样，一挥而成"（图6），"寄萍堂上老人齐璜再三依样，因日来天气清和，一挥而成"，"老当益壮。依样再三。三百石印富翁步上西山归来，烧烛制此"（图7），"三百石印富翁齐璜依样再三无厌"。重复题材的创作

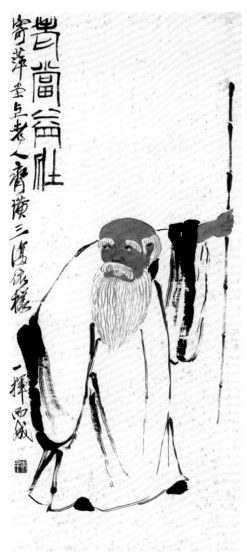

图6 齐白石《老当益壮》，纸本设色，101cm×41cm，
无年款，北京画院藏

图7　齐白石《老当益壮》，纸本设色，91cm×48.5cm，无年款，北京画院藏

是齐白石艺术实践的特点，一方面是出于市场的需要，另一方面则是他有意对画面进行调整修改。但此一系列作品的改动并不大，结合题记中"一挥而成"的表述来看，齐白石再三创作《老当益壮》的动因应多出于"自娱"，是他对自我境况与精神的写照。直至民国三十五年（1946），齐白石八十二岁时还以"自留自本"为目的，又创作了《老当益壮》。[37]

民国十七年（1928），齐白石作《搔背稿》（图8），题款："曾临八大山人人物画册，中有搔背翁，此略仿其意。"[38]他的作品中还有一件《搔背图》，款中说明："略用八大小册本。"[39]北京画院藏《勾临人物稿》中也有搔背者形象。另外，前文提及的《钟馗搔背图》系列作品也可视作齐白石对八大人物姿态的借鉴与发展。

由此可见，齐白石的人物画更多是对自我情感的表达，用笔、设色等都展现了其独特的艺术语言，他从八大山人处所吸纳的主要是秃发老翁的形象及动作。结合《勾临人物稿》来看，八大原作中的人物所占画面比例较小，而齐白石则将单个人物放大作为画面的主体。在齐白石的人物画中，还有一件题款为"借山吟馆主者，追思雪个"的作品，与前述诸作风格一致，绘一老者开怀鼓掌，笑观儿童玩乐。虽言"追思雪个"，却不一定是对八大作品的背临，或许是齐白石运用老者形象而自造的稿本。

关于齐白石见到八大人物作品的记载，还有其光绪二十九年（1903）首次寓京期间，厂肆送来的"中幅八大山

图8　齐白石《搔背稿》，纸本水墨，56.5cm×28cm，
1928年，北京画院藏

人之画佛"[40]。从齐白石存世作品来看，其画佛主要是受金农、罗聘影响，暂未见到他对八大佛教题材的取法。

山水

齐白石的山水最初学《芥子园画谱》与清初四王，[41]四十岁后应好友胡廉石之请绘制《石门二十四景图》，虽为命题实景创作，但仍未脱《芥子园画谱》的痕迹。经过"五出五归"，他遍观南北山水，其间创作了很多写生稿，归家后将这些写生稿进行整理编次，绘成《借山图卷》。远游期间他还见到许多石涛、八大等人的作品。[42]定居北京后，见到名家作品的机会更多。民国十年（1921）八月，齐白石得以欣赏八大山人《行草书桃花源记卷》（图9），并进行题跋（图10），他认为明清间山水画家除石涛外，当推八大山人为第一，而此件《行草书桃花源记卷》又为八大山水第一。[43]齐白石题跋前有陈师曾之跋，陈师曾也将八大与石涛并论，认为两人"志节并高，不独以艺事传也"[44]。

在此之前的民国六年（1917），齐白石题画称："凡作画欲不似前人难事也。余画山水恐似雪个，画花鸟恐似丽堂，画石恐似少白，若似周少白必亚张叔平。余无少白之浑厚，亦无叔平之放纵。"[45]此跋揭示了他作画题材取法的部分渊源，"画山水恐似雪个"正说明他对八大山水（图11）下了很大的功夫。齐白石学习八大山水的时期与其致力于临摹效仿八大

图9　八大山人《行草书桃花源记卷》(局部)，纸本水墨，26cm×211cm，
1696年，故宫博物院藏

朱雪個人品陳師曾言之矣但盡草明清間大滌子而外八大山人電旦王孟津豈平常夢見余見大滌子水国多當以此幅之精妙為第一當以此水国多當以此不釋手記而歸之辛酉橋八月齊璜

图10　齐白石《跋八大山人行草书桃花源记卷》，1921年，故宫博物院藏

图11 八大山人《山水轴》，纸本设色，149.1cm×64.1cm，约1690年，美国弗利尔美术馆藏

花鸟鱼虫的阶段一致，在中国美术馆藏《衰年泥爪图册》其中一开《梅花》（图12）中，齐白石题记称陈师曾劝他抛弃工致画法时，还说八大山水也不必学，[46]也恰说明了齐白石"变法"之前的山水所秉承的正是八大的画风。

郁风回忆她所亲见的齐白石遗稿中，"也有用手头的任何纸片临摹着他所拜服的八大山人、李鱓等人的山水"[47]。北京画院藏齐白石作品中有三开其临八大山水的画稿，每开注明"八大山人本"，第三开（图13）另加小字款以区分自己不太满意的"原本"与未经涂抹的"更稿"[48]，说明他多次摹写八大山人的山水作品。

现藏于北京市文物公司的齐白石民国十一年（1922）所作《山水》的款中提到："余重来京师作画甚多，初不作山水，为友人始画四小屏，裴公见之未以为笑，且委之画此。画法从冷逸中觅天趣，似属索然，即此时居于此地之画家陈师曾外，不识其中三昧，非余狂妄也。"[49]齐白石多次以"冷逸""天趣"评骘八大山人的作品，这件《山水》款中虽未提及学八大山人，但从"冷逸中觅天趣"的自我画法表述中，明显可以看出他对八大山人山水画风的取法。

蔬果

瓜、豆、白萝卜等蔬果是八大山人在画中常常表现的对象。清代龙科宝《八大山人画记》中记载八大"尝戏涂断枝、

余画梅学杨之由尹和伯
处钓寿

刻本陈师曾

以为工整

劝余改变予

今见此册梅之

亦不必浮

幂人八大山人

图12 齐白石《衰年泥爪图册》第十二开，纸本水墨，24.9cm×33.8cm，
1945年，中国美术馆藏

图13 齐白石《八大山人画稿》，纸本水墨，32cm×48.5cm，北京画院藏

落英、瓜、豆、莱菔、水仙、花兜之类，人多不识，竟以魔视之，山人愈快"[50]。蔬果也是齐白石钟爱的题材，他喜画眼见之物，茹家冲乡居时期（1909—1917）重视对物写照，创作了大量画稿，成为他以后创作经常使用的底本，而此时正是他对八大画风用力较深的时期，八大的笔墨韵味影响了齐白石一生蔬果题材作品的创作。

民国八年（1919），齐白石作《秋梨细腰蜂》（图14），三十二年后的1951年，他应门人胡橐之请补题，款称："此白石四十后之作。白石与雪个同肝胆，不学而似，此天地鬼神能洞鉴者。后世有聪明人必谓白石非妄语。九十一岁为橐也记。"[51]齐白石题后还对胡橐说："四十岁以后，才能画出和八大山人比美的作品来。"[52]他四十岁以前注重对古人笔墨技巧的学习，沉潜于对八大技法形式的分析和仿效，而四十岁以后强化了写生的功夫，将八大画法与外物结合在一起。这件作品中的秋梨是齐白石对寄萍堂内亲植梨树果实的写照，描绘的虽是自然物象，却仍明显可见八大的手法。

齐白石在《葡萄》题款中指出，八大山人与徐渭、石涛画葡萄空前绝后，但"老萍未学也"[53]。他自称"未学"，却因为一句诗而对八大的葡萄牢记在心，始终不能忘怀。《北平笺谱》收录的齐白石《葡萄》一开，款称："老馋亲口教琵琶，朱雪个题蒲（葡）萄句，余不得解，廿年犹未忘。"[54]齐白石三十九岁第一次于北京暂居，期间在琉璃厂见到八大山人的《葡萄》。民国二十五年（1936），齐白石再次以八大

图14 齐白石《秋梨细腰蜂》，纸本水墨，25cm×35cm，约1919年，见《齐白石全集》第二卷，图20

山人"老馋亲口教琵琶"句题门人时尼临八大册页中的《葡萄》，并称："此隐语也，余不得解。"[55]

关于八大的诗文题跋，清代龙科宝称八大山人"题跋多奇慧，不甚可解"[56]。张庚也认为其"题跋多奇致不甚解"[57]。主要原因有二：一是对于八大复杂的思想情感和坎坷的人生经历，他人无法产生切身体会；二是八大诗风承江西诗派，长于用典，也给读者增加了理解难度。尽管齐白石与八大"同肝胆"，但面对八大晦涩的诗风仍多年"不得解"，其所心心念念、反复揣摩者，当不只诗句，更有八大所画葡萄。[58]

花卉

齐白石"衰年变法"以大写意花鸟题材最为显著。八大山人对齐白石花卉的影响，变法之前表现在水墨画法上，变法之后则主要表现在素材的运用与构图布置上。

齐白石存世荷花作品可分为简、繁两类。大体来说，早期荷花以简为主，秉承八大山人的冷逸画风，尤其着意于水墨效果。二十世纪二十年代以后渐去八大影响，设色荷花逐渐增多，出现了大写意荷花与禽鸟之外的其他题材结合的图式，如小鱼、鸳鸯、鸭子、青蛙以及工笔蜻蜓等，画面布置愈见奇思。二十世纪三十年代前后的荷花开始向恣肆雄厚一路发展，荷叶墨色淋漓，荷花色彩丰富，且时见表现残荷、枯荷的作品。

八大山人的荷花是齐白石取法最多的，齐白石评价八大画荷"过于太真"，自己是要进一步发展"写意"的内容，以区别于八大山人的"真"。

前面提到，齐白石临摹八大最早的作品《荷叶莲蓬》扇面即为荷花题材。民国六年（1917）齐白石作《墨荷水鸟》（图15），现藏于中国美术馆，款中称他与八大有共同的意趣。此作绘水鸟于大片墨色沉重的荷叶之下，只露出一半小巧的身体，墨荷与水鸟的体感形成强烈对比，给观者发发可危之感，与上海博物馆藏八大的《荷鸭图轴》（图16）意蕴画风皆近似，[59] 这是八大常用的手段，可视作齐白石对八大艺术处理手段的再发展。齐白石晚年所作《荷花翠鸟》条幅，[60] 荷花与翠鸟色彩运用非常丰富，荷叶的体积感更大，墨色也更厚重，仍将翠鸟置于荷叶之下，头尾隐藏于荷叶之后，亦是对八大绘画语言的改造与沿用。

齐白石画稿中还有一件用"八大山人本"的双勾荷花稿[61]，以及民国六年（1917）所作《花鸟草虫册》中《荷花翠鸟》（图17）一开[62]，笔墨简略，延续了八大的风神（图18）。这套现藏于首都博物馆的《花鸟草虫册》除第七开以白描法作水仙，追踪金农的"冷冰残雪态"外，其余七开全仿八大画风。

民国二十三年（1934），七十岁的齐白石为"真园先生"作《墨荷蜻蜓》（图19）。齐白石认为，此一蓬一叶的简约画法与八大山人略似。此时距陈师曾携齐白石作品前往日本参

图15 齐白石《墨荷水鸟》，纸本水墨，85.7cm×45.3cm，1917年，中国美术馆藏

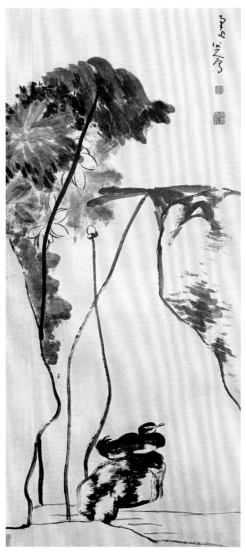

图16　八大山人《荷鸭图轴》，纸本水墨，142.8cm×66cm，1696年，上海博物馆藏

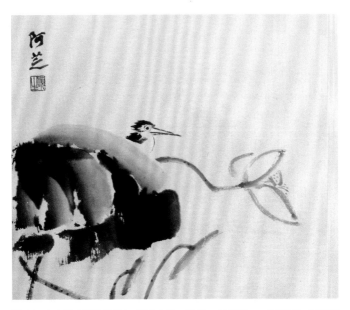

图17　齐白石《荷花翠鸟》，纸本水墨，39.5cm×45.7cm，1917年，首都博物馆藏

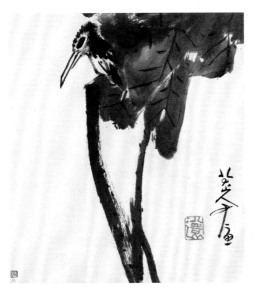

图18　八大山人《花鸟杂画册》第八开，纸本水墨，25.5cm×23cm，1688—1689年，美国弗利尔美术馆藏

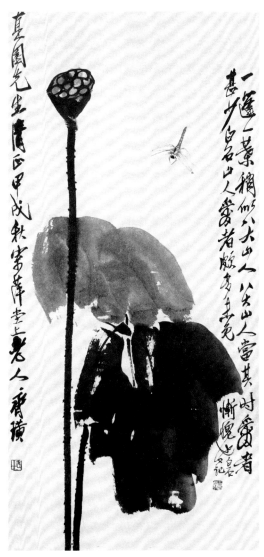

图19 齐白石《墨荷蜻蜓》，纸本设色，98.5cm×46.5cm，
1934年，北京画院藏

展并卖得高价，已经过去十二年，齐白石的鬻艺市场非常兴盛，以至日不暇给。八大山人在其有生之年虽亦有画名，但却时常遭受冷遇，与齐白石的境况相差甚远。齐白石反复将自己与八大山人比较，并对八大的处境表示惋惜，从"未免惭愧"也可以看出，"胸横雪个"贯穿在齐白石一生的创作之中。

中国美术馆藏齐白石《衰年泥爪图册》第十四开画菊花，提到八大山人的菊花作品，称八大虽有此画法，但不作如此简少。[63]这本册页共十五开，是齐白石在民国三十四年（1945）临摹自己二十五年前画作的作品，布局体现出鲜明的八大风格，笔墨则是齐白石晚年所特有的意味。现藏于北京市文物公司的《墨菊图》画稿上，齐白石题款说明底本源于八大，但他认为原本太过硬直，不似花本，因而增加了"曲活"的意味，以自己的理解加以改造。[64]齐白石的墨菊画法不仅比八大更为"简少"，亦更着意于"曲活"。

菊花、小鸟和石头结合的图式也是齐白石学习八大山人的常见图式。民国七年（1918），齐白石作《菊石小鸟》（图20），题款回忆江西之行见到的四幅八大的花鸟作品，已十五年余，此间常据当时的粉本进行模仿、创作。[65]画面上部为小鸟立于斜耸巍峨的石头顶端，石头下方绘花卉。相近构图作品还有如约光绪三十三年（1907）所作《花鸟图》[66]、民国六年（1917）所作《芙蓉八哥》[67]、民国九年（1920）的《菊鸟图》[68]（图21）等。

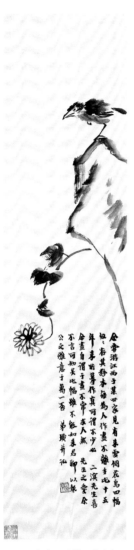

图20　齐白石《菊石小鸟》，
纸本水墨，127cm×34cm，
1918年，湖南省博物馆藏

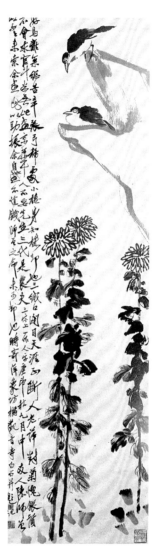

图21　齐白石《菊鸟图》，纸本水
墨，140cm×39cm，1920年，中
央美术学院藏

齐白石的梅花画法多受金农、尹和伯等人的影响，但他对八大的梅花作品也有过临摹，北京画院藏《梅花稿》（图22），左侧绘梅花，两侧皆题有"八大山人本"[69]，可见他对八大梅花（图23）的关注。

除上述花卉题材外，前文提到齐白石反复创作的杯中花源于八大。这一系列作品如其《衰年泥爪图册》第十开款题："八大有此画法"，《白石老人小册·瓶花》称："昔人八大山人有此画法"[70]。《杯菊》[71]、《杯中红菊》[72]、《杯兰图》[73]（图24、25）、《兰花甲虫》[74]也都属于近似的作品。齐白石还将杯中花的图样与其他题材组合在一起。民国三十六年（1947）的《菊花茶壶》，[75]将玻璃杯红菊、茶壶、茶杯置于同一画面上，并在杯底加了一条弧线表现玻璃杯的透视感。1951年作《观兰图》[76]，透明玻璃杯中盛有两枝兰花、砚台和两支毛笔。兰花的画法渊源于八大，而以砚台入画在清代金农的作品中已有出现。

与《杯中花》相似的还有一件现藏于北京画院的《富贵平安》墨稿（图26），齐白石在保定裱画店，与"颇能知画"的店主人谈话，获悉其曾见八大山人一件八尺屏的瓶插牡丹作品，[77]有感而创作《富贵平安》。花瓶中插着折枝牡丹，牡丹的花叶仅以简略的墨笔绘出，并不细致考究，但叶繁花盛之貌颇得牡丹神韵。花瓶的部分绘窄口长颈大肚瓶，后直接在稿上改为锥形瓶。仅根据他人对八大作品的描述，唯恐忘却，而自造画稿，不仅说明齐白石对八大的处处留心，也

图22　齐白石《梅花稿》，纸本水墨，25.5cm×32cm，北京画院藏

图23　八大山人《花卉扇页》，纸本水墨，21cm×46cm，见《八大山人全集》
第四卷，第730页

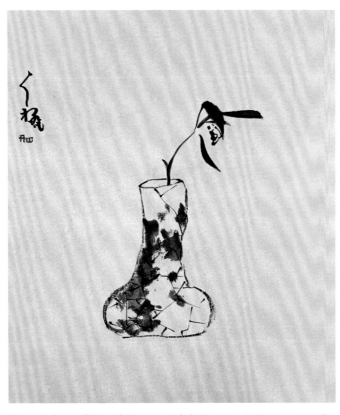

图24　八大山人《安晚册》第二开，纸本水墨，31.8cm×27.9cm，1694年，日本泉屋博古馆藏

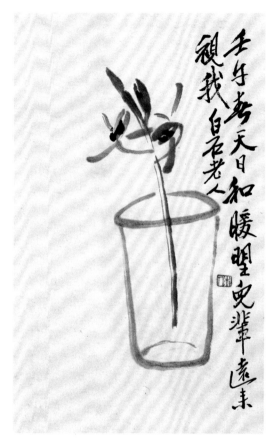

图25 齐白石《杯兰图》，纸本水墨，28.5cm×17cm，
1942年，北京荣宝斋藏

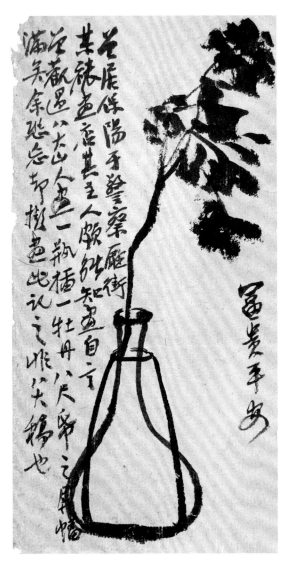

图26 齐白石《富贵平安》，纸本水墨，21cm×11cm，
北京画院藏

体现了他超凡的艺术创造力。

禽鸟

胡佩衡称："白石老人画鸟喜用八大山人的画法，老人画鸟种类很多，都从写生中提炼得来，所以传神。"[78]八大所画禽鸟动物，瞳孔往往点在眼部靠上的位置，且眼白常几倍于瞳孔，又或闭目弗视，有孤傲疏离之感。齐白石的禽鸟从二十世纪初期至三十年代多沿用八大风格，但却绝去八大山人的荒寒，晚年设色的禽鸟题材居多，又增加了眼部的细节描绘，与八大禽鸟拉开了差距。

民国十七年（1928），齐白石无意于旧残书中检出旧时所临八大鸭稿，喜不自胜，于是题跋说明缘由，自称是"年三十时临八大山人本"[79]。"年三十"不确。他见到八大画鸭的作品应是在四十岁的南昌之行。约于同年，齐白石又据此底本作《拟八大鸭图》（图27），题款称底本乃为"丁巳家山兵乱后"之劫灰中寻得，[80]可知"于旧残书"中检出的鸭稿与前文所举人物稿《老当益壮》同属幸免于难的粉本。这只鸭子单脚站立，作缩脖仰视上空之状，颇为生动，与八大《荷塘清趣》的鸭子形象形神俱似。

齐白石在后来的作品中也多次运用这只鸭子的造型。如其约作于民国二十一年（1932）的《芙蓉小鸭》条幅（图28），中上部绘倒垂的设色芙蓉，下部鸭子姿态与其四十岁时所"临

图27　齐白石《拟八大鸭图》，
纸本设色，134cm×33cm，
约1928年，北京画院藏

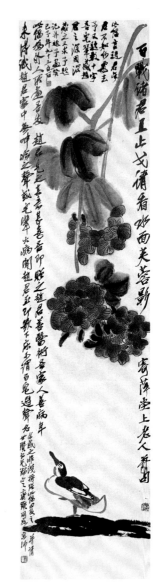

图28　齐白石《芙蓉小鸭》，
纸本设色，136cm×33cm，
1932年，北京市文物公司藏

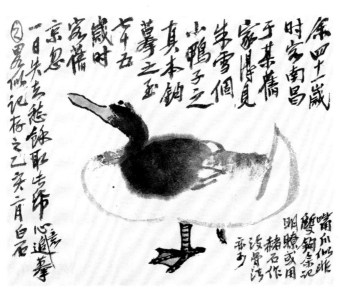

余四十一岁时尝游南昌于某处见家藏朱雪个画鸭子之真本钩山小鸭子个摹之画岁时家藏辛卯京忽一日头去惫馀取去布心追摹墨似记存之乙亥二月白石

嘴爪似鹰双钩尔记明瞭或用赭石作泼骨法亚夫

图29 齐白石《追摹八大小鸭》,纸本设色,25cm×31cm,1935年,北京画院藏

65

八大山人本"如出一辙。[81]此外,《北京荣宝斋新记诗笺谱》中《鸭笺》款题:"此家鸭,非野鹜也"[82],亦直接来源于八大山人的底本。

民国二十四年(1935)二月,齐白石回忆起其早年留存的鸭子粉本,遍寻不得,满心怅然,只能凭印象再重绘鸭稿(图29)。除嘴爪处与粉本不同之外,鸭子造型较粉本更趋平稳,但仍保留了缩颈昂首翘尾的姿态。画面右下角又有数行小字标识:"嘴爪似非双勾,余记明了,或用赭石作没骨法亦可"[83],以备日后改进,尽可能做到与八大本面目相似。

目前还没有看到齐白石在作品题款、手稿中说明他对八大的鹌鹑有过取法,但其《墨笔鹌鹑稿》[84](图30)与八大《杂画卷》、《山水花鸟图册》(图31)等作品中的两只鹌鹑造型、神态都极为相似,显然是出于对八大作品的模仿。不同之处在于:八大画鹌鹑多湿笔氤氲,齐白石的鹌鹑则多用干笔皴擦;八大的两只鹌鹑位于同一平面,互不理睬,有意营造出倨傲疏离之感,齐白石则利用枯枝将右侧俯首的鹌鹑放置在高处,与左侧昂首的鹌鹑形成互动,因而产生了与八大作品不同的意趣。《墨笔鹌鹑稿》未署年款,但可参照齐白石其他鹌鹑作品确定大概的创作时间。宣统元年(1909),齐白石在广西为鹌鹑写生[85],笔墨技法不如《墨笔鹌鹑稿》成熟,鹌鹑的神态也不如前者生动。民国八年(1919),齐白石在湘潭家中又作《鹌鹑》[86],以教三子齐子如,笔力苍劲更胜《墨笔鹌鹑稿》,但鹌鹑姿态依然明显可见脱胎于八

图30 齐白石《墨笔鹌鹑稿》，纸本墨笔，24cm×36.5cm，无年款，
北京画院藏

六月鹌鹑
夕雾家天
津桥上小
觅诗一金
且作千金
多傳道来
青写原花
笺童

图31　八大山人《山水花鸟册》第四开，纸本水墨，37.8cm×31.5cm，1694年，
上海博物馆藏

大作品的痕迹。由此可见,《墨笔鹌鹑稿》当作于此十年间（1909—1919）。

二十世纪二三十年代,齐白石以鹰为题材的创作增多。现存较早的画鹰作品为民国十一年（1922）湖南省博物馆藏《鹰石图》[87],北京画院还藏有这一时期多幅齐白石对鹰写照的稿本[88],所绘之鹰姿态各异,有展翅欲飞者,有傲然独立者,亦有俯冲攫食者。这些稿本中常有标注,说明需要进一步改进的地方和设色方法,齐白石观察鹰细致入微,又在实践中一再斟酌,因而能够创作出有生气的鹰图。

与写生的作品不同,齐白石1950年的《松鹰图》则是对八大《双鹰图》的截取[89],从款中"九九翁齐白石画藏"来看,创作时间为民国三十年（1941）,当为他的得意旧作。在此之前的民国二十一年（1932）,齐白石在好友陈半丁处见到了八大画鹰的作品,自称"未免好学",而这件《松鹰图》就是他"借存其稿,从此画鹰必有进步"的证明。[90]

齐白石曾见到弟子韩不言临八大山人的白描鹦鹉,很是喜爱,勾摹下来保存。[91]八大山人作品中有些禽鸟仅以点、线勾勒形体轮廓,不作细节的刻画,比传统的白描画法更简略。齐白石仿八大禽鸟中也使用了这种方法,尤以画雀中最常见。

齐白石一枝一雀的图式传承自八大。他作《家雀》说明曾见八大画一枝一雀的作品,然八大画的是"野雀",他以"家雀"代替八大的"野雀",趣味不减,"一枝一雀"是对八大章法的延续。[92]

民国六年（1917），齐白石作《戏拟八大山人》（图33），款题：

> 余尝游南昌，有某世家子以朱雪个画册八帧求售二千金，竟无欲得者。余意思临其本，不可。今犹想慕焉。笔情墨色，至今未去心目。今重来京华，酬应不暇。时喜画此雀，只可为知余者使之也。闻稚廷家亦藏有朱先生之画册，余未之见也。果为真迹否耶？余明年春暖再来时，当鉴审耳。画此先与稚弟约。[93]

画面中下部绘一枯枝，枯枝上停驻了一只小鸟，款字占据了画面大部分篇幅。这种枯枝小鸟的图式（图32）在齐白石作品中很常见，陕西省美术家协会藏册页之一《幽禽》[94]与《戏拟八大山人》相似，改竖式为横式。又如民国六年（1917），齐白石由京华归家后冬季所作《枯枝八哥》，傅申指出其所据底本是弗利尔美术馆藏八大《花鸟杂画册》中第二开。[95]实际上，齐白石此类图式的作品皆从八大发展而来。

民国二十五年（1936），齐白石又作《仿八大山人花鸟》（图34、35），简笔小鸟立于枝头，喙部呈张开状，似在鸣叫。这一图式源于三十余年前南昌之游见到的"朱雪个先生真本"，经久不忘，屡次创作。[96]如《北京荣宝斋新记诗笺谱》中的《白头小鸟笺》、日本京都国立博物馆藏横幅[97]、北京画院藏《立此何为图》[98]皆绘正在鸣叫的小鸟。京都国立博物馆

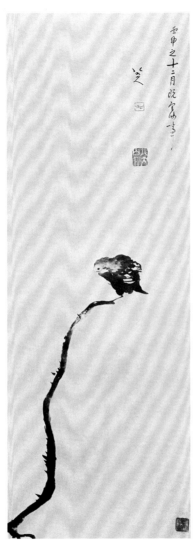

图32　八大山人《孤鸟图轴》，纸本水墨，
102cm×38cm，1692年，云南省博物馆藏

图33　齐白石《戏拟八大山人》，纸本水墨，92cm×40cm，1917年，见《齐白石全集》第一卷，图161

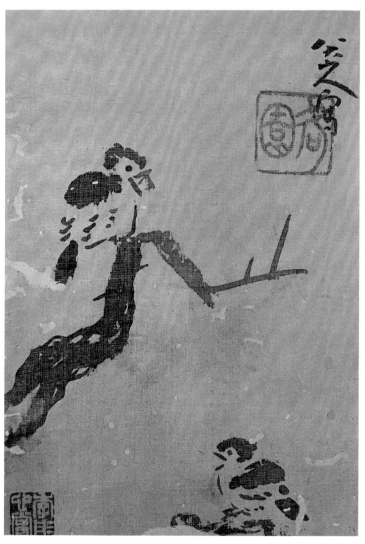

图34　八大山人《花鸟杂画册》第一开，绢本水墨，23cm×16.1cm，
1705年，上海博物馆藏

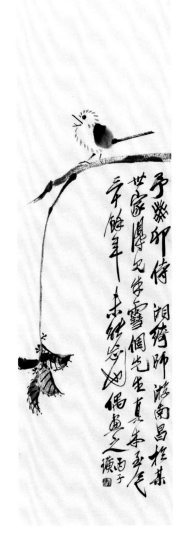

图35 齐白石《仿八大山人花鸟》，
纸本水墨，80.5cm×24.7cm，1936年，
中国美术馆藏

与北京画院藏作虽改枯枝为石头，但齐白石在题款中反复说明"曾看朱雪个有此雀""寄萍堂上老人胸横朱雪个之时作"，此系列作品相似的渊源显而易见。

此外，八大山人的草虫也是齐白石学习的内容。现藏于美国弗利尔美术馆的八大《花鸟杂画册》，其中有一开画蝉（图36），齐白石民国六年（1917）在琉璃厂见到后，回家即作《叶后蝉》。[99]此前的九月十七日，齐白石也曾作《秋蝉》[100]（图37），与《叶后蝉》相较，纸张形质、构图方向及叶的样式、繁简略有差别，但蝉藏于叶后的画法一致，是从八大画册中继承而来。包括《秋蝉》在内，这套藏于陕西省美术家协会的花鸟册页共三开，另外两开分别为枯枝小鸟和墨荷，也都体现了对八大画风的运用。

水族

八大山人作品是齐白石早期水族画实践的重要基础。水族成为文人画的创作对象由来已久，五代时期的徐熙就曾多次创作以鱼为主题的作品。但虾、蟹类的题材直到明清才逐渐引起画家关注。齐白石在八大山人基础上，拓宽了水族绘画的题材，并进一步发展丰富了技法表现方式。

虾是齐白石绘画艺术中极具代表性的题材之一，旧时俗称为其"三绝"之最。齐白石曾将自己画虾的历程总结为"三变"，从"略似"至"毕真"，进而力求"色分深浅"。其

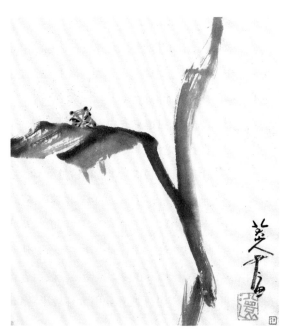

图36 八大山人《花鸟杂画册》第六开,纸本水墨,
25.5cm×23cm,1688—1689年,美国弗利尔美术馆藏

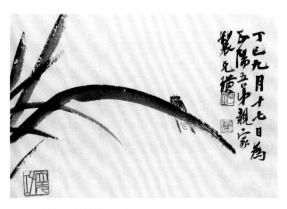

图37 齐白石《秋蝉》,纸本水墨,29.5cm×44cm,
1917年,陕西省美术家协会藏

画虾六十岁以前专注于学习古人，六十岁至七十岁间以自己的方法不断地调整改造，八十岁以后臻于成熟，形神兼备，并能够表现出虾透明的体积感，这是他长期注重写生且在实践中精心钻研的成果。

据胡佩衡记载，齐白石最初学画虾是见到八大山人、李鱓、郑板桥等人的虾画而开始的。[101]在齐白石存世的作品中，民国二年（1913）所作《芙蓉小虾图》，款称在上海时见到的八大山人画作不多，但有小册画一虾，令他念念不忘。[102]他认为自己这件作品可与八大争胜，高度肯定了自我艺术价值。七年后，齐白石于民国九年（1920）作《水草·虾》（图39），表明他对八大画虾（图38）的特点有了进一步的认识，认为八大画虾"不见有此古拙"[103]，也说明他有意发展不同于八大的"古拙"意味。齐白石早期师法古人常画独虾，晚年则多画姿态不一的群虾，并将虾作为画面的主体，这也是他与八大等前人的不同之处。

八大画鱼多为侧面，通常悬停空中，不同于宋元画家与环境融为一体的鱼，他有意割裂鱼与环境的关系，呈现出孤独忧郁的状态。齐白石借鉴八大，用自己的艺术手法营造"自我"笔下的鱼。

目前可见齐白石最早学习八大画鱼的作品是在光绪三十三年（1907），他在广州遇"持八大山人画售者"，欲购之，奈何议价不得，因而"阴存其稿"后归还，其稿本即北京画院今藏《鱼稿》（图40、41）。[104]北京画院还藏有一件齐白

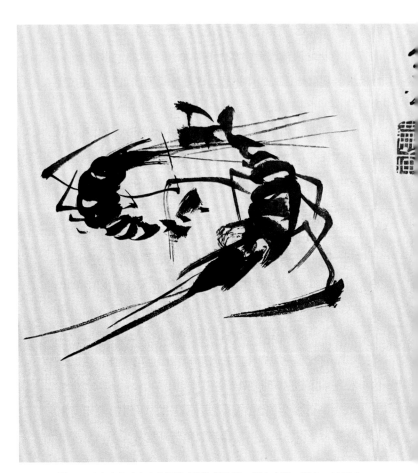

图38　八大山人《个山人屋花卉册》第七开，纸本水墨，30.3cm×30.3cm，美国普林斯顿大学美术馆藏

卯朱雪個畫假石兄有心古拙瀨生

己未冬余三將至華將歸湘老友胡鄓公勉其不必以此為余之事刻友畫人潔老之識之湘潭州間俱沽州苦所數十到不草賢豪長者必知苦痛方之青之年以昆夸千古之思多石不貢四三年中數十年之苦辛也今余亦有之草方有苦辛以目員之老友羅三爺聞余此覆利廣中為余再四之京師三爺以為余之利心各怎以知之己之意為異未知孰是作也園記之庚申冬有初若薄齋又記

图39 齐白石《水草·虾》，纸本水墨，66.5cm×60cm，1920年，中国美术馆藏

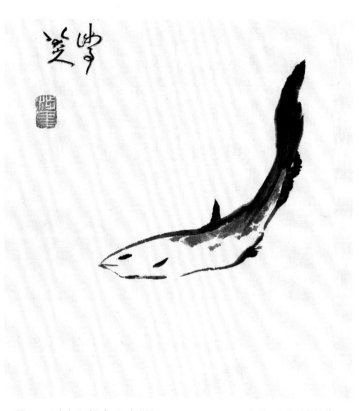

图40　八大山人《鱼》，纸本水墨，24.4cm×23cm，无年款，上海博物馆藏

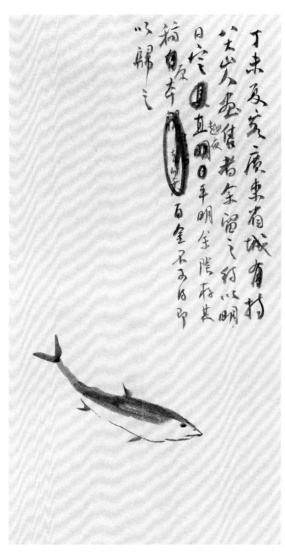

图41　齐白石《鱼稿》，纸本水墨，31cm×16.5cm，1907年，北京画院藏

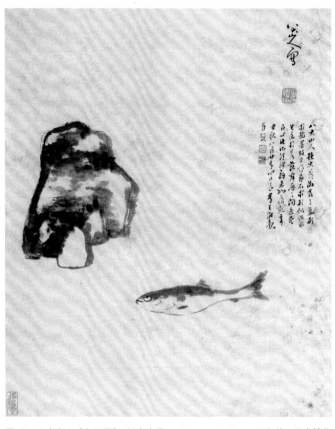

图42　八大山人《鱼石图》，纸本水墨，58.3cm×48.6cm，无年款，故宫博物院藏

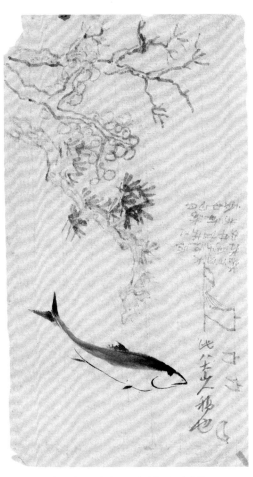

图43 齐白石《拟八大山人画鱼稿》，纸本水墨，28cm×
15.5cm，无年款，北京画院藏

石所绘同种类、同姿态的鱼稿（图42、43），并标明"此八大山人稿也"[⑱]。此稿背面为山水写生稿，应为随手练习，无意于佳之作，但较前作游鱼鳃处增加一笔，鱼的形体线条更加流畅，也更加灵活生动。后来，民国四年（1915）十月，齐白石安居茹家冲，借山馆门前芙蓉花开，池鱼乐游，时正天日和朗，好友来访，触发画兴，所绘《芙蓉游鱼》（图44）画面中游鱼形象的底本，正是他在广东模仿的八大画鱼作品。[⑯]

在齐白石作品中，更为常见的是仿八大"大小鱼"的双鱼形象。现藏于中国美术馆齐白石民国二十七年（1938）的《群鱼》（图45），也源于齐白石在南昌见到的八大作品，他再三临摹，[⑰]尤其是"大小鱼一幅"经乡乱后丢失，二十余载后还能"忆及"而画之，可见印象之深刻。民国三十年（1941），齐白石又在昔年所作《仿八大山人游鱼》上补款，唯恐后人轻弃，[⑱]他对八大的珍重于此可觇。

齐白石画鱼作品中与八大神情相似者，还有天津博物馆藏《鱼虾图》，他在题款中写道："余四十岁后尝游南昌，曾见雪个画鱼。"[⑲]另外如湖南省博物馆藏作于民国四年（1915）的两件《群鱼图》，[⑩]北京画院藏约作于民国二十一年（1932）的《鱼蟹图》《鱼图》，民国二十五年（1936）的《鱼乐图》，湖南省图书馆藏民国二十七年（1938）的《鱼·蟹·虾》，同年所作现藏于故宫博物院的《鱼虾》，约二十世纪四十年代初期的《鱼虾同乐》，[⑪]清华大学美术学院藏约二十世纪四十年代中期的《鱼群》——中间双鱼的造型源于八大，上方较大

图44　齐白石《芙蓉游鱼》，纸本水墨，100cm×45.5cm，1915年，北京荣宝斋藏

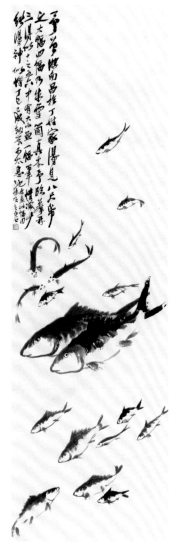

图45　齐白石《群鱼》，纸本水墨，
136.2cm×41.1cm，1938年，
中国美术馆藏

的鱼则出于李方膺《游鱼图》，北京画院藏约作于民国三十五年（1946）的《鱼图》与1951年的《鱼图》。从八大山人处学到的"双鱼"逐渐成为齐白石标志性的艺术语言。⑫

结　语

齐白石所学八大山人的绘画题材中，有些是齐白石见到八大真迹后的照本模仿，有些是以八大的笔意技法进行写生，有些是对八大绘画素材的反复运用、重构及组合，也有些是在八大基础上的再创造。这些与八大的气质接近的作品，得益于齐白石对八大画风的用心揣摩，这几乎贯穿了他一生的艺术创作生涯。值得注意的是，齐白石继承了八大山人的图式，并加以发展和改造，进而化为个人的笔墨语言，创造出真正属于"自己"的作品。

从齐白石学习八大山人的历程和学习的具体作品可以看出，对于八大画风，齐白石既不是全盘接受，也不是亦步亦趋，而是在清醒地认识八大艺术精神与创作规律的基础上，深入挖掘八大画风之"理"，并在实践中"化为我有"，进而形成独具特色的"大写意"风格。

齐白石学习八大山人的艺术过程，可以给我们三点启示：一、书画相通，注重提炼。八大山人的绘画得益于书法，用笔含蓄有力，颇显篆籀意味。齐白石书法受《祀三公

山碑》《天发神谶碑》秦诏版等影响尤深，他将书法用笔引入绘画，强化笔墨本身的表现力，展现出郁勃的金石气。齐白石晚年综合前人和写生的方法，在创作实践中一步步提炼、融化、概括，力图以最简洁的笔墨表达物象的形神，这种艺术手段与八大画法息息相通。二、主题突出，以简驭繁。齐白石常常表达自己"不喜稠密"的审美倾向，他曾在作品上写道："借山吟馆主者作画，平生不喜稠密，最耻杂凑，老年犹省少。"[⑪]齐白石所描绘的题材种类之多，超越了历史上所有的文人画家，但他常用的处理手段之一即是使用极少的素材，反复创作，以简练求胜，以突出画面的主题。八大山人的花卉禽鸟作品中也体现了其不喜"杂凑"的特征，亦是出于对整体布局的考量。三、善于布局，注重整体。无论是书法，还是绘画，八大尤其注重作品的黑白布置。他的用心不仅体现在有笔墨处，于无笔墨处更见精神。齐白石学习八大的题材，都着意于八大的画局，重视布白，二人绘画构图上的奇险空灵一脉相承。齐白石还注重拓展印章在画面整体上的表现力，在八大书画相融的基础上更进了一步。

———→

① 郎绍君：《齐白石研究》，人民美术出版社2014年版，第9页。
② 关于八大与齐白石之间艺术传承的研究，有傅申《白石雪个同肝胆——论八大山人对齐白石的影响》，尤为珍贵的是，文中介绍并讨论了如美国沙可乐美术馆、弗利尔美术馆等海外藏品，见《齐白石国际研讨会论文集》上册，文化艺术出版社2010年版，第16—41页；（美）王方宇《八大山人对齐白石的影响》，按照创作时间的先后对齐白石涉

及八大的作品及诗文题识进行梳理，见王朝闻主编《八大山人全集》第五卷，江西美术出版社2000年版，第1301—1309页；萧鸿鸣《此翁肝胆照千秋——白石老人的八大山人情怀》，通过对齐白石作品和题记的分析，指出齐白石后期不仅在技巧上学习八大山人，在"气格"上也向八大靠近，见北京画院编《齐白石研究》第七辑，广西师范大学出版社2019年版，第209—223页；王振德《略谈八大山人对齐白石的影响》，对齐白石痴迷八大画风的原因、表现及晚年与八大之间的区别进行分析，见《八大山人研究》，江西人民出版社1986年版，第270—280页；吕晓《少时粉本老犹存——北京画院藏齐白石画稿研究》与张楠《手捻红笺寄人书——北京画院藏齐白石画笺研究》两文中介绍了北京画院所藏齐白石的画稿和笺谱，其中涉及了齐白石对八大山人的取法。

③ 邓广铭、胡适、黎锦熙编：《齐白石年谱》，商务印书馆1949年版，第14页。

④ 郎绍君、郭天民编：《齐白石全集》第一卷绘画，湖南美术出版社1996年版，图54。

⑤ 北京画院编：《人生若寄——北京画院藏齐白石手稿·日记》上册，广西美术出版社2013年版，第52页。

⑥ 北京画院编：《人生若寄——北京画院藏齐白石手稿·日记》上册，广西美术出版社2013年版，第58页。

⑦ 朱天曙选编：《齐白石论艺》，上海书画出版社2012年版，第62页。

⑧ 北京画院编：《自家造稿——北京画院藏齐白石画稿》上册，广西美术出版社2014年版，第216页。

⑨ 王晓燕编：《齐白石绘画作品图录》上册，天津人民美术出版社2006年版，第84页。

⑩ 胡佩衡、胡橐：《齐白石画法与欣赏》，人民美术出版社1959年版，第21页。

⑪ 郎绍君、郭天民编：《齐白石全集》第一卷绘画，湖南美术出版社1996年版，图149。

⑫ 敖晋编：《齐白石谈艺录》，上海书画出版社2016年版，第17页。

⑬ 朱天曙选编：《齐白石论艺》，上海书画出版社2012年版，第168页。

⑭ 北京画院编：《人生若寄——北京画院藏齐白石手稿·日记》下册，广西美术出版社2013年版，第273页。

⑮ 朱天曙选编：《齐白石论艺》，上海书画出版社2012年版，第140页。

⑯ 朱天曙选编：《齐白石论艺》，上海书画出版社2012年版，第148页。

⑰ 朱天曙选编：《齐白石论艺》，上海书画出版社2012年版，第161页。

⑱ 朱天曙选编：《齐白石论艺》，上海书画出版社2012年版，第162页。

⑲ 北京画院编：《自家造稿——北京画院藏齐白石画稿》上册，广西美术出版社2014年版，第95页。

⑳ 北京画院编：《自家造稿——北京画院藏齐白石画稿》上册，广西美术出版社2014年版，第94页。

㉑ 朱天曙选编：《齐白石论艺》，上海书画出版社2012年版，第175页。

㉒ 北京画院编：《自家造稿——北京画院藏齐白石画稿》上册，广西美术出版社2014年版，第96—97页。

㉓ 北京画院编：《自家造稿——北京画院藏齐白石画稿》上册，广西美术出版社2014年版，第97页。

㉔ 齐白石：《杯中花》，参见傅申《白石雪个同肝胆——论八大山人对齐白石的影响》，见《齐白石国际研讨会论文集》上册，文化艺术出版社2010年版，第29页。

㉕ 中国美术馆编：《中国美术馆藏近现代中国画大师作品精选 齐白石》，人民教育出版社2005年版，第192页。

㉖ 参见张楠《手捻红笺寄人书——北京画院藏齐白石画笺研究》，见北京画院编《齐白石研究》第五辑，广西美术出版社2017年版，第270页。

㉗ 郎绍君、郭天民编：《齐白石全集》第五卷，湖南美术出版社1996年版，图14。

㉘ 参见郎绍君《大匠之门——齐白石的世界》，浙江人民美术出版社2019年版，第178—179页。郎绍君根据他所见到的作品统计，齐白石画过的花草有74种，蔬果39种，禽鸟32种。

㉙ 北京画院编：《北京画院藏齐白石精品集·人物卷》，广西美术出版社2015年版，第33页。

㉚ 郎绍君、郭天民编：《齐白石全集》第三卷，湖南美术出版社1996年版，图136。款中提到"用门人释雪厂本"是指齐白石民国十二年（1923）所作《大涤子作画图》，弟子瑞光和尚作《大涤子作画图》请齐白石题跋，齐白石极喜其图式，略改存稿。此后的数十年间，他一再以此为母本绘制"石涛作画图"。

㉛ 朱天曙选编：《齐白石论艺》，上海书画出版社2012年版，第82页。

㉜ 北京画院编：《北京画院藏齐白石精品集·人物卷》，广西美术出版社2015年版，第40页。

㉝ 参见（美）王方宇《八大山人对齐白石的影响》，见王朝闻主编《八大山人全集》第五卷，江西美术出版社2000年版，第1304页。

㉞ 北京画院编：《自家造稿——北京画院藏齐白石画稿》上册，广西美术出版社2014年版，第87页。

㉟ 参见张楠《手捻红笺寄人书——北京画院藏齐白石画笺研究》，见北京画院编《齐白石研究》第五辑，广西美术出版社2017年版，第269页。

㊱ 北京画院编：《自家造稿——北京画院藏齐白石画稿》下册，广西美术出版社2014年版，第182—191页。

㊲ 荣宝斋也藏有一件相同图式的作品，作于民国十一年（1922）八月，上款为"龙云将军"。龙云为抗日将领。见荣宝斋2021秋拍。另有一件《老当益壮》图，见北京画院编《北京画院藏齐白石精品集·人物卷》，广西美术出版社2015年版，第48页。

㊳ 北京画院编：《自家造稿——北京画院藏齐白石画稿》上册，广西美术出版社2014年版，第94页。

㊴ 北京画院编：《自家造稿——北京画院藏齐白石画稿》上册，广西美术出版社2014年版，第95页。

㊵ 北京画院编：《人生若寄——北京画院藏齐白石手稿·日记》上册，广西美术出版社2013年版，第58页。

㊶ 胡佩衡称："原来白石老人在青年学木工时，才见到《芥子园画谱》，开始学画树木山石。二十七岁后到胡沁园家，才正式学画山水。这时所画大都临摹作品，还跑不出'四王'（王时敏、王鉴、王翚、王原祁）的圈子。"见胡佩衡、胡橐《齐白石画法与欣赏》，人民美术出版社1959年版，第97页。

㊷ 参见胡佩衡、胡橐《齐白石画法与欣赏》，人民美术出版社1959年版，第97页。

㊸ 故宫博物院编：《故宫藏四僧书画全集 八大山人2》，故宫出版社2017年版，第240—241页。

㊹ 故宫博物院编：《故宫藏四僧书画全集 八大山人2》，故宫出版社2017年版，第239页。

㊺ 参见胡佩衡、胡橐《齐白石画法与欣赏》，人民美术出版社1959年版，第30页。

㊻ 中国美术馆编：《中国美术馆藏近现代中国画大师作品精选 齐白石》，人民教育出版社2005年版，第124页。

㊼ 郁风：《读齐白石画稿》，见力群编《齐白石研究》，上海人民美术出版社1959年版，第63页。

㊽ 北京画院编：《自家造稿——北京画院藏齐白石画稿》上册，广西美术出版社2014年版，第111—113页。

㊾ 郎绍君、郭天民编：《齐白石全集》第二卷，湖南美术出版社1996年版，图124。

㊿ ［清］龙科宝：《八大山人画记》，载《南昌文存》卷十七，台湾成文出

版社1970年版，第17页。

� 郎绍君、郭天民编：《齐白石全集》第二卷，湖南美术出版社1996年版，图20。

㉒ 胡佩衡、胡橐：《齐白石画法与欣赏》，人民美术出版社1959年版，第9页。

㉓ 参见傅申《白石雪个同肝胆——论八大山人对齐白石的影响》，见《齐白石国际研讨会论文集》上册，文化艺术出版社2010年版，第38页。

㉔ 参见张楠《手捻红笺寄人书——北京画院藏齐白石画笺研究》，见北京画院编《齐白石研究》第五辑，广西美术出版社2017年版，第274页。

㉕ 参见（美）王方宇《八大山人对齐白石的影响》，见王朝闻主编《八大山人全集》第五卷，江西美术出版社2000年版，第1305页。

㉖ ［清］龙科宝：《八大山人画记》，载《南昌文存》卷十七，台湾成文出版社1970年版，第17页。

㉗ ［清］张庚：《国朝画征录五卷》卷上，清乾隆四年（1739）刻本。

㉘ 傅申指出，齐白石七十七岁题"少时写生"的《佛手》与八大《花果鸟虫册》中的一开《佛手》，从造型到用笔的断续几乎完全吻合。齐白石题"写生"，正是运用八大的手法所作。参见傅申《白石雪个同肝胆——论八大山人对齐白石的影响》，见《齐白石国际研讨会论文集》上册，文化艺术出版社2010年版，第37—38页。

㉙ （美）王方宇在《八大山人对齐白石的影响》一文中称："可是我们知道他的荷花，确乎没有学八大山人，在构图及气质上，都没有受到八大山人荷花的影响。"此论不确，从本文列举的齐白石作品及表述中，明显可见他对八大荷花的追摹运用。

㉚ 徐悲鸿纪念馆藏：《中国近现代名家画集 齐白石》，天津人民美术出版社1998年版，第189页。

㉛ 北京画院编：《自家造稿——北京画院藏齐白石画稿》上册，广西美术出版社2014年版，第65页。

㉜ 郎绍君、郭天民编：《齐白石全集》第一卷绘画，湖南美术出版社1996年版，图153。

㉝ 中国美术馆编：《中国美术馆藏近现代中国画大师作品精选 齐白石》，人民教育出版社2005年版，第192页。

㉞ 参见牟建平《齐白石与八大山人的渊源》，《收藏》2018年第12期。

㉟ 郎绍君、郭天民编：《齐白石全集》第一卷绘画，湖南美术出版社1996年版，图185。

㊱ 王晓燕编：《齐白石绘画作品图录》上册，天津人民美术出版社2006年版，第36页。

⑥⑦ 郎绍君、郭天民编:《齐白石全集》第一卷绘画，湖南美术出版社1996年版，图150。

⑥⑧ 郎绍君、郭天民编:《齐白石全集》第二卷，湖南美术出版社1996年版，图45。

⑥⑨ 北京画院编:《自家造稿——北京画院藏齐白石画稿》上册，广西美术出版社2014年版，第64页。

⑦⓪ 参见吕晓《民国时期出版的四本齐白石画册研究》，见北京画院编《齐白石研究》第四辑，广西美术出版社2016年版，第31页。

⑦① 王晓燕编:《齐白石绘画作品图录》中册，天津人民美术出版社2006年版，第304页。

⑦② 王晓燕编:《齐白石绘画作品图录》中册，天津人民美术出版社2006年版，第310页。

⑦③ 郎绍君、郭天民编:《齐白石全集》第五卷，湖南美术出版社1996年版，图139。

⑦④ 郎绍君、郭天民编:《齐白石全集》第三卷，湖南美术出版社1996年版，图195。

⑦⑤ 王晓燕编:《齐白石绘画作品图录》下册，天津人民美术出版社2006年版，第163页。

⑦⑥ 王晓燕编:《齐白石绘画作品图录》下册，天津人民美术出版社2006年版，第266页。

⑦⑦ 北京画院编:《自家造稿——北京画院藏齐白石画稿》上册，广西美术出版社2014年版，第231页。

⑦⑧ 胡佩衡、胡橐:《齐白石画法与欣赏》，人民美术出版社1959年版，第38页。

⑦⑨《齐白石作品选集》，人民美术出版社1959年版，图37。

⑧⓪ 北京画院编:《自家造稿——北京画院藏齐白石画稿》上册，广西美术出版社2014年版，第220页。

⑧① 北京画院编:《自家造稿——北京画院藏齐白石画稿》上册，广西美术出版社2014年版，第221页。

⑧② 参见张楠《手捻红笺寄人书——北京画院藏齐白石画笺研究》，见北京画院编《齐白石研究》第五辑，广西美术出版社2017年版，第271页。

⑧③ 北京画院编:《自家造稿——北京画院藏齐白石画稿》上册，广西美术出版社2014年版，第222页。

⑧④ 北京画院编:《自家造稿——北京画院藏齐白石画稿》上册，广西美术出版社2014年版，第82页。

⑧⑤ 北京画院编:《自家造稿——北京画院藏齐白石画稿》上册，广西美术

出版社2014年版，第193页。

⑧ 郎绍君、郭天民编：《齐白石全集》第二卷，湖南美术出版社1996年版，图18。

⑧ 郎绍君、郭天民编：《齐白石全集》第二卷，湖南美术出版社1996年版，图97。

⑧ 北京画院编：《自家造稿——北京画院藏齐白石画稿》下册，广西美术出版社2014年版，第70—77、80—83页。

⑧ 北京中南海藏，图版见于傅申《白石雪个同肝胆——论八大山人对齐白石的影响》，见《齐白石国际研讨会论文集》上册，文化艺术出版社2010年版，第39页。

⑨ 郎绍君、郭天民编：《齐白石全集》第十卷题跋，湖南美术出版社1996年版，第56页。

⑨ 参见傅申《白石雪个同肝胆——论八大山人对齐白石的影响》，见《齐白石国际研讨会论文集》上册，文化艺术出版社2010年版，第20页。

⑨ 参见傅申《白石雪个同肝胆——论八大山人对齐白石的影响》，见《齐白石国际研讨会论文集》上册，文化艺术出版社2010年版，第36页。

⑨ 郎绍君、郭天民编：《齐白石全集》第一卷绘画，湖南美术出版社1996年版，图161。

⑨ 郎绍君、郭天民编：《齐白石全集》第一卷绘画，湖南美术出版社1996年版，图164。

⑨ 傅申：《白石雪个同肝胆——论八大山人对齐白石的影响》，见《齐白石国际研讨会论文集》上册，文化艺术出版社2010年版，第30页。

⑨ 王晓燕编：《齐白石绘画作品图录》中册，天津人民美术出版社2006年版，第203页。

⑨ 参见朱万章《画里相逢》，人民美术出版社2019年版，第17页。

⑨《北京画院秘藏齐白石精品集 禽鸟》第二卷，广西美术出版社2001年版，第26页。

⑨ 参见傅申《白石雪个同肝胆——论八大山人对齐白石的影响》，见《齐白石国际研讨会论文集》上册，文化艺术出版社2010年版，第29页。

⑩ 郎绍君、郭天民编：《齐白石全集》第一卷绘画，湖南美术出版社1996年版，图163。

⑩ 胡佩衡、胡橐：《齐白石画法与欣赏》，人民美术出版社1959年版，第59页。

⑩ 敖晋编：《齐白石谈艺录》，上海书画出版社2016年版，第108页。

⑩ 郎绍君、郭天民编：《齐白石全集》第二卷，湖南美术出版社1996年版，图23。

⑩ 北京画院编：《自家造稿——北京画院藏齐白石画稿》上册，广西美术出版社2014年版，第216页。

⑩ 北京画院编：《自家造稿——北京画院藏齐白石画稿》上册，广西美术出版社2014年版，第217页。

⑩ 郎绍君、郭天民：《齐白石全集》第一卷绘画，湖南美术出版社1996年版，图129。

⑩ 中国美术馆编：《中国美术馆藏近现代中国画大师作品精选 齐白石》，人民教育出版社2005年版，第53页。

⑩ 参见萧鸿鸣《此翁肝胆照千秋——白石老人的八大山人情怀》，见北京画院编《齐白石研究》第七辑，广西师范大学出版社2019年版，第217页。

⑩ 参见陈晨《天津博物馆藏齐白石作品初探——兼论齐白石与天津渊源》，见北京画院编《齐白石研究》第二辑，广西美术出版社2014年版，第248页。

⑩ 郎绍君、郭天民编：《齐白石全集》第一卷绘画，湖南美术出版社1996年版，图130、146。

⑪ 郎绍君、郭天民编：《齐白石全集》第五卷，湖南美术出版社1996年版，图216。

⑪ 齐白石早期画蟹也受到过八大的沾溉。傅申对八大《鹰蟹图》《芦蟹图》与齐白石《芦蟹图》等早期作品进行比较，指出二人画蟹的舞螯、蟹钳的方法皆相似。参见傅申《白石雪个同肝胆——论八大山人对齐白石的影响》，见《齐白石国际研讨会论文集》上册，文化艺术出版社2010年版，第28页。

⑪ 郎绍君、郭天民编：《齐白石全集》第五卷，湖南美术出版社1996年版，图55。

齐白石与石涛

——知音的追寻

齐白石对石涛的学习不仅仅止于艺术形式，在艺术主张与人生经历等方面也都以石涛为榜样。郎绍君在《齐白石研究》中指出，石涛为齐白石誉词最多的画家，然未细致地展开讨论。[1]现对齐白石眼中的石涛其人其画进行考察，讨论齐白石艺术创作中哪些方面受到了石涛的影响。

"绝后空前释阿长"
——齐白石所认识的石涛

齐白石首次见到石涛作品的具体时间，尚未见明确记载，而他有机会频繁看到石涛的真迹，则是在光绪二十九年（1903）。时齐白石随夏午贻由西安进京，在授课与刻印卖画之余，常去逛琉璃厂。齐白石《癸卯日记》（图1、2）中明确

记载了他在京期间的艺术活动：

四月十五日

巳刻，厂肆主者引某大宦家之仆携八大山人真本画册六页与卖，欲卖千金，余还其半不可得，意欲去……午后又携大涤子真本中幅来，亦卖千金，不可分少。余欲留之。明日来接，不可。代午贻出金六百数，不可。共前册页合出千四百金，不卖。余印眼福印付之，即去。[2]

四月廿三日
灯下看大涤子画。[3]

四月廿五日
归过永宝斋，得观大涤子中幅一（大涤子画机曳尽，有天然趣，后之来者，吾未知也）。[4]

四月廿六日
辰刻，永宝斋、延清阁共有五处，皆送画与余观。大涤子画册及昨日所看之中幅八大山人之画佛、少伯先生石花中幅，一并留之。[5]

图2 《癸卯日记》手稿之二，每页尺寸16.5cm×11cm，1903年，北京画院藏

101

四月廿七日

未刻筠广来，偕游厂肆，得观大涤子真迹画，超凡绝伦。⑥

五月廿四日

平明使人与筠广假大涤子画。⑦

又月（闰五月）三日

忽得筠广书，云今日欲去琉璃厂肆，有吴楚生退还名人字画多多，皆二家兄所赏选者……今日以黄鹤山樵为最好，大涤子、王石谷次之，八大山人之伪可丑，所观太多，不能尽记。⑧

自光绪二十九年（1903）四月五日到达北京，至闰五月十八日离京，齐白石时常能够观赏到石涛的作品，亦有临习之作，五月廿五日的日记中有"临大涤子画"。⑨在这之前的四月廿四日，齐白石为夏午诒绘山水中幅，创作者与受画者二人都极为满意，齐白石自称此画"非他人故意造奇之作，别有天然之趣，造化之秘曳之尽矣"⑩。此期的齐白石对石涛也有"画机曳尽，有天然趣"⑪的评价，可见他在创作上有意识地靠近石涛。他还将自己与他景仰的前贤并论，为石涛等前人不能见到这件赠夏午诒的山水画作而感到遗憾。⑫石涛、徐渭、八大山人都是齐白石艺术人生中一直孜孜以求、久学

不厌的对象，齐白石曾多次表达对他们的敬佩与崇仰。如后来在民国九年（1920）九月廿一日的日记中，齐白石写道：

> 青藤、雪个、大涤子之画，能横涂纵抹，余心极服之。恨不生前三百年，或求为诸君磨（墨）理纸。诸君不纳。余于门之外饿而不去，亦快事也。余想来之视今，犹今之视昔，惜我不能知也。[13]

东晋王羲之在《兰亭序》中有"后之视今，亦犹今之视昔"的感慨，齐白石立足于艺术史的角度借用此言，说明艺术家与作品在"灯灯相照"的传承中实现了对有限生命的超越。

齐白石民国十一年（1922）《壬戌纪事》十一月廿日条载：

> 余少时不喜前清名人工细画，山水以董玄宰、释道济外，作为匠家目之。花鸟徐青藤、释道济、朱雪个、李复堂外，视之勿见。[14]

此言一方面体现了齐白石取法甚广，转益多师而又能融会贯通；另一方面，石涛与齐白石心折的明清画家的不同之处，在于石涛兼擅山水与花鸟（图3、4），而相通之处则在于皆非"匠家"。齐白石所谓"匠家"，指的是"作画专心前人伪本，

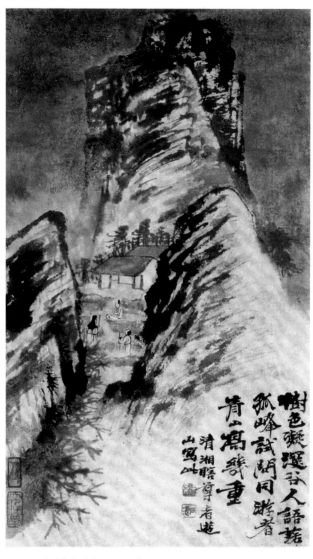

图3　石涛《黄山游踪六景图册》第四开，纸本水墨，35cm×20.4cm，
无年款，故宫博物院藏

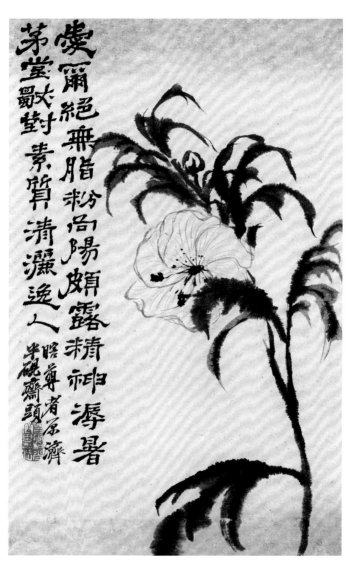

爱尔绝无脂粉尚阳顿露精神涛暑

茆堂歇对素质清濑逸人

昭尊者原济

半砚斋题

图4　石涛《细笔花卉册》第八开，纸本水墨，37.5cm×25cm，无年款，
上海龙美术馆藏

开口便言宋元，所画非目所见，形未真似，何况传神，为吾辈以为大惭"⑮。与"匠家"相区别，他又提出"大家"的概念："凡大家作画，要胸中先有所见之物，然后下笔有神。故与可以烛光取竹影，大涤子尝居清湘，方可空绝千古。"⑯"清湘"为广西全州县之古称，石涛为明朝皇室靖江王之后，生于桂林，幼时遭遇国祸家乱，由仆臣负出，在至武昌、寓宣城之前，在广西度过了他的童年时光。齐白石尤其推崇石涛的山水画，认为广西的经历即是石涛山水画形神俱备的重要基础。他在《题大涤子画》中也特别指出这一点："绝后空前释阿长，一生得力隐清湘。胸中山水奇天下，删去临摹手一双。"⑰

齐白石主张"师法自然"，他区分"工匠画"与"文人画"的标准在于"形真似"而能传物之神，但又不可太似，认为"似与不似之间"最妙。在民国八年（1919）的《己未日记》中，齐白石指出真正达到这种境界的画家仅有黄慎、徐渭、石涛三人。⑱

齐白石眼中的石涛，不仅是一位兼擅山水与花鸟的文人画家，其诗文和书法亦精妙绝伦，齐白石甚为钦佩。民国十九年（1930），天津美术馆向齐白石请教"古今可师不可师者"，他以诗复之，其三曰："迈古超时具别肠，诗画兼擅妙三王。遭亡乱世成三绝，千古无惭让阿长。"⑲此诗除了说明石涛"诗画兼擅""三绝"外，更涉及石涛在清初画坛的地位问题。

康熙二十九年（1690）春夏之交，石涛怀着远大的抱负由江南北上，但在北京的近三年时光，不仅没有得到朝廷重用，还遭受了许多非议。当时北京画坛以王原祁画风为主流，清朝宗室博尔都曾促成石涛与王原祁"合作"《兰竹图》（图5），但王原祁的态度却显露出轻视，其至还有教示的意味。[20]清初王时敏、王鉴、王翚有"江左三王"之称，[21]由齐白石所言"妙三王"可知，他认为石涛的艺术"迈古超时"，又能"诗画兼擅"，其诗书画的成就是千古无愧的。齐白石题画诗文中也不止一次表示不喜"王姓画"而推崇石涛，如《白石诗草》（甲子1924年至丙寅1926年）中有《山水》："供奉教人苦匠心，王家宗法谓无伦。能教真迹犹呵护，只有清湘合鬼神。"[22]又有《题大涤子画册》称：

> 皮毛自命即工夫，科（窠）白前人尽扫除。偷访不为（无缘）颜不愧，大江南北至今无。
>
> 王家供奉大名垂，当日谁推老画师。自有浣纱西子美，何妨千载有东施。[23]

齐白石作山水，不喜欢清初"王家"的程式，而是尊崇强调生命的感受和体验。他的山水，不追求王时敏、王原祁一路的层峦叠嶂和笔墨层次，而是以自己所见所感进行概括和提炼，表现其生命的自在精神。石涛是一位不同于时流而超越时代的艺术家。面对外界的质疑，石涛曾说："此道有彼

图5　石涛、王原祁《兰竹图》，纸本水墨，
133.5cm×5.7cm，1691年，台北故宫博物院藏

时不合众意，而后世鉴赏不已者；有彼时轰雷震耳，而后世绝不闻问者，皆不得逢解人耳。"[24]齐白石在定居北京之初，也有过相同的际遇，[25]因而更能理解石涛的失望与悲愤之情。他在《题大涤子画像》中称："当时众意如能合，此日大名何独尊。即论墨光天莫测，忽然轻雾忽乌云。"[26]这或是对他的千古知音石涛当初失意心境的一种隔空回应。齐白石还曾对胡佩衡说："大涤子画山水，当时之大名作家不许可，其超群可见了。我今日也是如此！"[27]他用石涛的经历来开解自己。由此来看，石涛之于齐白石的特殊价值与意义还在于，在齐白石那些不为人知的困顿岁月中，成为他艺术心灵的慰藉。

"自用我家法"
——齐白石与石涛一脉相传的创作观

石涛不仅是一位画家，同时也是一位具有深刻洞察力的艺术理论家，他对绘画技法、艺术价值、精神内涵等方面的阐述和认识，对后世艺术家产生了深远的影响。齐白石与石涛在艺术创作观念上的延续性与相似性，突出表现在三个方面。

第一，师法自然而重视写生。齐白石认为石涛幼时曾居广西，因而才能"胸中有可见之物"。除得益于桂林山水外，黄山也是石涛师法造化的一个重要来源。石涛在安徽时期，曾在黄山"居逾月"，得见"奇松怪石，千变万殊，如

图6　石涛《搜尽奇峰打草稿卷》，纸本设色，42.8cm×285cm，1691年，故宫博物院藏

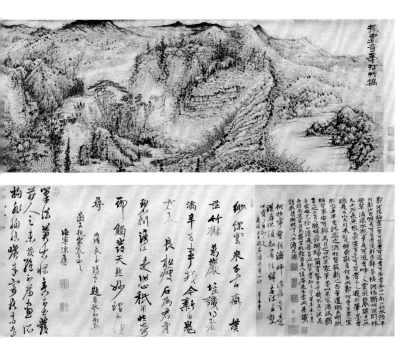

鬼神不可端倪"[28]，从此画艺精进。石涛《题黄山图》也自称"黄山是我师"[29]。另外，寓居北京期间创作的以《搜尽奇峰打草稿卷》（图6）为代表的系列作品则是石涛"师法"北方山水的体现。齐白石也有相似的经历和感受。《白石老人自述》中称他第一次离开湖南，在前往西安的途中，"每逢看到奇妙景物，我就画上一幅。到此境界，才明白前人的画谱，造意布局，和山的皴法，都不是没有根据的"[30]。他深刻地认识到绘画的对象题材要从自然中来。经过"五出五归"，齐白石先后游历了陕西、河北、江西、广西、广东、江苏六省，晚年还应四川王缵绪、姚石倩之请，由北京前往蜀地。旅途中笔耕不辍，坚持写生，创作了许多画稿，并取其佳者编成《借山图卷》。齐白石曾说："吾有'借山吟馆图'。凡天下之名山大川，目之所见者，或耳之所闻者，吾皆欲借之，所借之山非一处也。"[31]在所见所闻的"天下之名山大川"中，他最喜爱桂林（图7），[32]或许其中也有石涛经历的影响。

齐白石不仅画山水重视写生的功夫，其他门类的绘画题材也十分强调写生。

他一生都以经眼之物为主要的绘画题材，处处留意，细致观察。写蟹"细观九年，始知得蟹足行有规矩，左右有步法"[33]；写虾"尝见虾游，深得虾游之变动，不独专似其形"[34]；写百合则"此花一茎，茎上节节生花苞，非三四苞一齐开岐也"，因而指出即使是写意画，也做到"非写照不

图7　齐白石《独秀峰图》，纸本设色，75cm×40.4cm，约1906年，
中国美术馆藏

可"㉟。然其写照的目的并非做到一模一样，而是希望通过对事物的观察，领会其生长活动的原理及变化的规律，做到形神俱备。作品中的意象是客观之物经过主观精神转化后的表达，胡佩衡、杨溥曾称赞齐白石"万物富于胸中"㊱，石涛也曾说："画有至理，原非肤廓，见小天于尺幅，缩长江于寸流，束万仞于拳石，楼台人物小之又小，系风捕影。不使此心了然于胸，了然于腕，终是结塞不畅。"㊲齐白石注重自然写生的艺术观与石涛一脉相传，又与自己生活经历相结合，延伸运用至其广泛的绘画题材中，进而形成独具特色的个人风格。

第二，横涂纵抹而自有天趣。民国九年（1920），齐白石作《秋叶孤蝗》（图 8），款识称："余自少至老不喜画工致，以为匠家作，非大叶粗枝、糊涂乱抹不足快意。"㊳这与其重视写生的观念并不矛盾，而是作为相互补充的两个方面，一为取法之源头，一为笔墨之表现。正如其《京师杂感》诗称："大叶粗枝亦写生，老年一笔费经营。"㊴"大叶粗枝"是他经过长期对自然物象的细致观察之后，删繁就简，以极简略的笔墨技法去表现绘画对象的生态，是其晚年别创我法的重要表现。

齐白石亦以这种尺度去评判前人，他对石涛与徐渭、朱耷三人"心极服之"，其中一个缘由即是他们"能横涂纵抹"。㊵而与能够畅怀写心的"横涂纵抹"相对，他驳斥只知"死临摹""平铺细抹"的程式画法。㊶在齐白石看来，"师法

图8　齐白石《秋叶孤蝗》（草虫册页之四），纸本设色，25.5cm×18.5cm，1920年，中国美术馆藏

自然"的写生与"横涂纵抹"的"大叶粗枝"是脱离"画家习气"的两个重要手段。

黄宾虹曾指出石涛晚年自署"耕心草堂"之后，作画亦多以"大叶粗枝"法。[42]石涛晚年还有一方"东涂西抹"的白文印章，[43]后人也常用"涂抹"来品评他的绘画艺术。如清代俞樾《春在堂随笔》中论石涛绘画时即指出："和尚乃以草绿笔蘸石绿石青，横涂竖抹，即以其笔蘸墨皴染作骨，有不可一世光景，盖以气胜者也。"[44]俞樾认为石涛"横涂竖抹"的技法与精神气质相联结。"大叶粗枝""涂抹"皆是对创作中"无意性"的强调，是创作主体摒除机心，任由情性发抒的超妙状态，更是艺术家在熟练地掌握绘画技法后，对技法的再消解。石涛与齐白石所追求的正是这种看似随意涂抹，却匠心独运、妙手天成的自由境界。

第三，自用我法而融通变化。"法"是石涛艺术思想中的重要内容，对于"法度"问题的讨论，不仅见于其《画语录》深刻阐释的"一画之法"，亦散见于他的诗文与题画中。[45]如石涛青年时期即提出并在后来画作中反复题写的宣言："画有南北宗，书有二王法，张融有言：'不恨臣无二王法，恨二王无臣法。'今问南北宗，我宗耶？宗我耶？一时捧腹曰：我自用我法。"[46]不仅凸显了书画创作中的自我意识，又涉及中国绘画史中的南北宗派问题。齐白石与石涛一样，反对宗派的桎梏："逢人耻听说荆关，宗派夸能却汗颜。自有心胸甲天下，老夫看惯桂林山。"[47]这与其主张师法自然相辅相成。齐

白石也多次表明作画要"自用我法",如其民国九年（1920）所作《胭脂》,题款有"三百石印富翁画胭脂花,用我法也"[48];民国十年（1921）四月初九日的诗作中称:"老萍自用我家法,刻印作画聊自由,君不加称我不求。"[49]即使是在临摹之作中,亦要突出"我法",题画曾有"白石山民用我法临他人本"[50]"白石老人以我法临"[51]。对于友人不甘为前人所牢笼的创造精神,齐白石也表示了肯定和鼓励。在《为邵逸轩画记》中,他说:

> 古之画家有能有识者,敢删去前人科（窠）白,自成家法,方不为古大雅所羞。今之时流开口以宋元自命,窃盗前人为己有,以愚世人。笔情死刻,尤不足耻也。逸轩兄以此幅与看,自言随意一写以自娱,无心于沽名欺世。余钦服此言更过于画,因记之。[52]

"自成家法"以"横涂纵抹"为基础,是创作主体真性情的抒发,是融通之后的变化。齐白石重视具有新意之"变",民国二十一年（1932）,徐悲鸿为他选编《齐白石画集》,他在题记中将自己的山水画与石涛并论,认为他与石涛皆为能"变"而不为时人赏识者。[53]

齐白石不仅视石涛山水画为"变"的楷模,其"通变"观念也受到石涛艺术观念的影响。石涛一生推重北宋画家李公麟,他有一方内容为"前有龙眠济"的图章,自宣城时期

至晚年大涤堂时期一直经常使用。但石涛不愿为李公麟成法所笼罩，在题跋明代陈良璧的《罗汉图卷》中又进一步指出："余又岂肯落他龙眠窠臼中耶？前人立一法，余即于此舍一法；前人于此未立一法，余即于此出一法。一取一舍，神形飞动，相随二十余载。"[54]他致力于将前人传统与其自身革新创造性地结合，追求"自用我法"。

齐白石对前人的取法中也始终秉承这种理念，如其写梅花法虽学金农，但认为己作"如此穿枝出干，金冬心不能为也"[55]；其大半生都在坚持对八大山人心摹手追，但在题画中常称"朱雪个有此花叶，无此简少"[56]，"即朱雪个画虾，不见有此古拙"[57]。他在《作画记》中总结自己学古而立我法的经验，称：

> 画中要常有古人之微妙在胸中，不要古人之皮毛在笔端。欲使来者只能摹其皮毛，不能知其微妙也。立足如此，纵无能空前，亦足绝后。学古人，要学到恨古人不见我，不要恨时人不知我耳。[58]

"要学到恨古人不见我"，承接了石涛的艺术主张。"古人之微妙"指的是艺术精神和本质内涵。石涛对齐白石艺术的影响，不是某种具体而微的技法，而是指引他找到了一条正确的学习道路。

石涛与齐白石在艺术创作观上一脉相承之处，还在于二

人皆是诗书画印一体的大胆实践者。石涛提出："书画图章本一体，精雄老丑贵传神"（图9），[59] 将书画印置于艺术本体中加以讨论。"精、雄、老、丑"指书画印具有共同的审美属性，"传神"则重在表达艺术精神内涵。石涛书画相通的实践大体可归结为二：一是以书法的用笔入画，以篆隶笔法绘山水林木。[60] 李骐《大涤子传》中也记录石涛曾说："所作画，皆用字法，布置或从行草，或从篆隶"；二是将绘画的表现手法运用在书法中，体现在风格的丰富多变、用笔的粗细对比、墨色的枯湿浓淡，等等。另外，石涛生平与梅清、程邃、高翔等众多印人交往，对印章的内容、钤盖的位置等都十分讲究，喜将印章压在题款或画面上，并根据绘画题材、构图的需要而进行调整，有意识地将诗书画印以和谐的方式统一起来。

齐白石和石涛一样，是诗书画印一体的深入实践者。五十岁后的齐白石，就开始自觉地向诗书画印四绝的方向探索。他的诗书画印是一个有机的整体，尤其是大写意作品，笔力超绝，以书入画，颇有篆籀意味。齐白石绘画作品中款识、题赞的书写内容、书体及位置皆精心布置，与画面相配合呼应。据胡佩衡记载，"在画完以后，题字以前，老人还要用手指在画面上量比：一共题多少字，在什么位置较好，布局应该怎样，考虑再三，成熟后才下笔题字"[61]，谨慎考量至此，用心之深可以想见。

图9 石涛《书画合璧册》第十三开，纸本，每开约26cm×17.5cm，1693年，上海博物馆藏

"长恨清湘不见余"

——齐白石取法石涛作品举例

《竹子》

齐白石约作于宣统二年（1910）的《竹子》（图10），题款称：

> 尝见清湘道人于山水中画以竹林，其枝叶甚稠；雪个先生制小幅，其枝叶太简。此在二公所作之间。[62]

石涛竹林过密，八大小幅写竹过简。齐白石辩证地借鉴了石涛与八大山人之法，在繁密之间求得个人面貌。此幅立轴现藏于中央美术学院美术馆，作品以水墨写成，绘画布于画面的上、右、下侧，长题款书写于画面中部的空白处，与绘画浑然一体。这种构图与题款方式在石涛作品中经常可以见到，如上海博物馆藏《蕉菊竹石图》（图11）、故宫博物院藏《墨荷图轴》等。齐白石于民国十四年（1925）所画《悟说山舍图》及后来的《万竹山居图》（图12）等，竹林画法，亦略似石涛。[63]

图10　齐白石《竹子》，纸本水墨，94.5cm×32.5cm，无年款，中央美术学院藏

图11　石涛《蕉菊竹石图》，纸本水墨，217cm×
88.5cm，1686年，上海博物馆藏

图12　齐白石《万竹山居图》，纸本设色，103cm×49.5cm，无年款，北京画院藏

《山水》四条屏

除写竹之外，齐白石在山水创作中对石涛作品的参照更多。民国十一年（1922）所作《山水》（四条屏之二）（图13）即为一例。他在这件作品的题跋上说：

> 此画山水法，前不见古人，虽大涤子似我，未必有如此奇拙。如有来者，当不笑余言为妄也。[64]

他学石涛，却反客为主，称"大涤子似我"，又称"未必有如此奇拙"，可见其自用其法，融通而呈自家面貌。

《仿石涛山水册》

齐白石还有直接临仿石涛山水的作品。民国十一年（1922），他因应友人所请，作《仿石涛山水册》八开，并在八开之前专作题记以说明作画的缘由：

> 前代画山水者，董玄宰、释道济二公，无匠家习气，余犹以为工细，中（衷）心倾佩，至老未顾（愿）师也。居京同客蒙泉山人得大涤子画册八开，欲余观焉。余观大涤子画颇多，其笔墨之苍老、雅秀不同，盖所作有老年、中年、少年之别。此册之字迹未工，得毋少时

图13 齐白石《山水》
（四条屏之二），
纸本设色，
158cm×36cm，
1922年，
见《齐白石全集》
第二卷，图89

作耶？蒙泉劝余临摹之，舍己从人，下笔非我心手，焉得佳也？不却蒙泉之雅意而已。壬戌秋七月，白石山翁记，时年六十矣。[65]

齐白石推重董其昌和石涛山水为文人画，没有"匠家气"，但他仍认为他们"工细"，要以"大写意"的方法作山水。他对石涛艺术风格上的"苍老、雅秀"的区分，以及创作时期"老年、中年、少年"的辨别，足见齐白石对石涛的作品有着深入的了解。从此段题记还可看出他对石涛有"不学"与"学"之别，"不学"是指不愿以临摹的方式得石涛作品之"形"，而他"学"的则是他和石涛契合的笔意与石涛竭力自立我法、以我手写我心的通变革新的精神。

《仿石涛山水册》每一开都在题款中注明"戏临大涤子"，作品具有鲜明的石涛画风，与沈阳故宫博物院藏石涛《十开山水册》[66]的布局笔意皆相近，但齐白石所作较石涛更为简练，正是他在题记中所表明的欲以"大写意"破"工细"观念的具体实践。

齐白石的早期山水作品中也有《仿石涛山水》（图14），约作于宣统二年（1910）至民国六年（1917）之间，为齐良迟旧藏，上有题款"清湘道人本"[67]。同期的另外一件《仿石涛山水》（图15），题款称："大涤子观瀑卷"[68]，现藏于北京画院。这件作品以册页的形式呈现，是对石涛山水卷局部的截取，将一简约的人物形象置于画面中央的岩石上，面向瀑

图14　齐白石《仿石涛山水》，纸本设色，27cm×29cm，齐良迟旧藏

图15　齐白石《仿石涛山水》，纸本水墨，27cm×28cm，齐良迟旧藏，
见《自家造稿——北京画院藏齐白石画稿》下册，第13页

布而坐。石涛在山水人物题材的作品中，为了突出山水的宏大壮阔，常用简笔勾勒出人物形态，而不作细部的描绘。齐白石的《仿石涛山水册》八开和此件仿"大涤子观瀑卷"承接了石涛山水中人物的表现手法。另外，齐白石在写生稿中也有对石涛山水的借鉴，作于光绪三十一年（1905）的《客桂林造稿》（图16）与《借山图之六》（图17），与仿"大涤子观瀑卷"的表现形式有明显相似之处。齐白石以石涛作品为底本进行改造变化，可见，石涛为其早期山水的重要渊源之一。

《山水轴》

故宫博物院藏有一件齐白石的《山水轴》（图18），未署明年款。作品中的山石以青绿、赭石、墨色皴染，层次变化丰富。他在题款中言及石涛：

> 画宗习气尽删除，休道刻丝宋代愚。他日笔刀论画苑，钩山着色苦瓜无。[69]

这件山水虽未直接学习石涛，但他以石涛的山水为参照，取法石涛山水中所未有的新法，表明石涛山水在他心中的地位。另外，"画宗习气尽删除"也可见他对画史上流派习气的鄙视。

图16　齐白石《客桂林造稿》，纸本水墨，33.5cm×40.5cm，1905年，北京画院藏

图17　齐白石《借山图之六》，纸本水墨，30cm×48cm，1910年，北京画院藏

图18 齐白石《山水轴》，
纸本设色，135.7cm×43.5cm，
无年款，故宫博物院藏

《为文舟虚画山水册页》

民国二十年（1931），齐白石作《为文舟虚画山水册页》（图19），在题记中说：

> 吾画山水，时流诽之，故余几绝笔。今有寅斋弟强余画此，寅斋曰：此册远胜死于石涛画册堆中一流也，即乞余记之。[70]

齐白石在北京定居初期，鲜有人问津，其山水画尤其不为时流所喜。他在民国九年（1920）的山水题跋中曾说："固山水难画过前人，何必为？时人以为余不能画山水，余喜之。子易誉余画，因及此。"[71]此间（1920年前后），齐白石诗文中多次有"君不加称我不求""无人称许"语，他对世人的审美倾向颇有一种不满的心情。好友陈师曾在"识者寡"之时，给了齐白石很多的鼓励与帮助，齐白石也听取了他的建议，经历"十载关门始变更"的"衰年变法"，形成了新的画风。[72]齐白石有两句诗说明他与陈师曾之间的友谊："君无我不进，我无君则退"，[73]二人在艺术上互相帮助，并拥有相似的审美与兴趣。陈师曾一生最喜石涛，曾说："石溪、石涛两人画，衡恪生平最所笃爱，石溪善涩，故悟挥墨如金石，石涛善用拙，故用笔如杵。石溪尚有画家面貌，石涛则一扫而空之。盖石涛天资在石溪上，钝根人岂能用拙耶？"[74]陈师曾

图19　齐白石《为文舟虚画山水册页》之十二，纸本设色，34.5cm×35cm，1931年，藏地不详

的石涛情怀和齐白石产生共鸣，石涛思想和艺术对齐白石产生影响，陈师曾也是其中的因素之一。

齐白石身边的友人、学生除了陈师曾推重石涛外，他的佛门弟子释瑞光一生宗法石涛山水。齐白石记述瑞光曾对他说："学我（齐白石）的笔法，才能画出大涤子的精意。"[75]齐白石初至北京，释瑞光拜他为师学画，齐白石心存知己有恩之感，曾有诗称："帝京方丈识千官，一画删除冷眼难。幸有瑞光尊敬意，似人当做贵人看。"[76]晚年与启功谈山水画时，齐白石谈到古人中"山水只有大涤子画的好"，因为"大涤子画的树最直，我画不到他那样"。[77]今人中以瑞光和尚和吴熙曾最好，"瑞光画的树比我画的直，吴熙曾学大涤子的画我买过一张"[78]。

在齐白石心中，石涛的山水画无出其右者。他所称赏的两位后学释瑞光与吴熙曾，也都与他们学习石涛的画法有关。齐白石与瑞光交往的十余年间，师生情谊极为深厚，他常常为瑞光和尚的画作题跋。在瑞光所临的石涛山水中，齐白石曾题有这样的句子："长恨清湘不见余，是仙是怪是神狐。"[79]齐白石另一位门人杨溥也曾仿石涛山水作品，请齐白石题诗，齐白石写道："皴山钩树十年心，笔底工夫苦自深。天不忌人享名誉，毋忘当日指南针。（壬戌泊庐从余游。余诱其师大涤子。泊庐笑曰：吾师乃指南针也。）"[80]齐白石不仅自身从石涛艺术中得益尤多，而且在与朋友、弟子的交往中，不遗余力地推扬石涛，殷殷孺慕之情可见一斑。

"昨夜挥毫梦见君"

——齐白石以石涛为题材的创作

民国十三年（1924），齐白石题释瑞光所藏清末朱彝《临大涤子画像》："下笔谁教泣鬼神，二千余载只斯僧。焚香愿下师生拜，昨夜挥毫梦见君。"[81]他认为石涛是两千年画史上的第一人，愿意焚香拜师，其推重如此。齐白石不仅曾题跋瑞光所藏《临大涤子画像》，自己也多次以石涛为题材绘制小像。

齐白石早期的人物画多以写实为主，中晚期逐步形成了强烈的个人风格，笔法凝练，寥寥数笔，深有余韵，传世作品中，齐白石"石涛作画图"相关作品有十件，[82]都是齐白石中晚期的风格。现存可见齐白石最早的《大涤子作画图》（图20），藏于北京画院，作于民国十二年（1923），与瑞光和尚画作有关。作品上有两段长款：

> 下笔怜公太苦辛，古今空绝别无人。修来清静华严佛，尚有尘寰未了因。释瑞光画《大涤子作画图》，乞题词。余喜之，临其大意。

> 有礼疏狂即上乘，瑞光能事欲无能。画人恐被人为画，君是他年可画僧。此诗乃题雪厂和尚画《大涤子作画图》第二首。此幅为和尚见之，欲余为赠，补书此诗。和尚两正，何如？[83]

图20　齐白石《大涤子作画图》，纸本设色，87.5cm×48cm，
1923年，北京画院藏

从题款中可以看出齐白石作画的缘由与画作的归属，还可见其艺术审美具有极广泛的包容性，他不拘泥于宗派和名家，而去学习自己学生画得好的作品。齐白石于民国十九年（1930）前后曾作《人物册页》，再次提到他仿照瑞光和尚作《大涤子作画图》之事，原作二十四开，今存十二开，现藏于北京荣宝斋，其中《也应歇歇》（图21）一开的题记称此图与《老当益壮》图以八大山人作品为底本，而《苦瓜和尚作画图》则源于瑞光和尚的作品。[84]

除上述《大涤子作画图》外，北京画院还藏有三件齐白石的"石涛作画图"。其中两件与前作图式相似：一件为作于民国十八年（1929）的《大涤子作画图》（图22）。[85]另一件《大涤子作画图》（图23）款称："白石山翁写意。"[86]这一件虽未署年，但从绘画技法与风格来看，当与民国十八年所作相隔不远。北京画院所藏三件《大涤子作画图》皆从人物的右后侧视角，绘制石涛端坐在蒲团上，面前置一桌，手持毛笔欲作画之态。然在相似之中，又有细节上的调整。如第二件桌子样式与第一件、第三件不同，桌面更大，并增设了砚台等工具。另外，蒲团的大小、设色也稍有变化。北京画院所藏第四件《石涛作画图》（图24），与前三件相比更加细致生动，人物造型的角度从侧后方改为侧面，并刻画了石涛欣然欲画的面部表情，此件款题为："'石涛作画图'第二"。[87]

辽宁省博物馆也藏有一件齐白石的《大涤子作画图》（图25），作于民国二十年（1931），与北京画院藏齐白石《石涛

图21　齐白石《也应歇歇》，纸本设色，33cm×27cm，无年款，北京荣宝斋藏

图22　齐白石《大涤子作画图》，纸本设色，57cm×52.5cm，1929年，北京画院藏

图23　齐白石《大涤子作画图》，纸本设色，53cm×34.5cm，1923年，北京画院藏

图24 齐白石《石涛作画图》，纸本设色，
26.5cm×33cm，北京画院藏

图25 齐白石《大涤子作画图》，纸本设色，33.5cm×
28.2cm，1931年，辽宁省博物馆藏

作画图》构图相似，款下同钤"老白"图章，亦同为"稿本"。此作缘起为弟子姚石倩欲临摹《大涤子作画图》，齐白石即赠之。他在款中特别说明此件桌子的画法作了改造，虽不能将其视作完整的作品，却可以作为给门人儿辈示范学习的稿本。

石倩，即姚石倩，号渴斋。姚石倩自民国六年（1917）拜师，跟随齐白石学习篆刻、绘画等艺术技法。[88]北京画院所藏《濒翁手札》是齐白石写给姚石倩的信件，也是现存数量最多的一批齐白石书信资料，这些信件起自民国八年（1919），迄于1950年，共计41通。除去二十世纪二十年代未通音讯的近十年，二人之间的往来称得上十分密切。书信内容涉及人生哲理、艺术评论、作品交易、代笔事宜乃至家常琐事等，从中可见齐白石对姚石倩极为信任。齐白石晚年赞助人之一王缵绪也多次经由姚石倩联系，齐白石的四川之游即因王缵绪与姚石倩而起。

上海书画出版社2008年出版的《近现代中国画名家·齐白石》中也著录了一件《大涤子作画图》[89]，与北京画院藏《石涛作画图》、辽宁省博物馆藏《大涤子作画图》的人物造型、构图一脉相承，细节更趋完善，最大的变化体现在石涛所着僧衣上，前二图一为白描无设色，一为淡墨设色，此图则改为朱衣。齐白石一生曾数次作红衣佛像，其中从侧面描绘的达摩、罗汉形象更是屡屡为之，这种图式来源于他对"扬州八怪"中金农、罗聘等画家的学习，《大涤子作画图》

与坐佛的图式存在一定的承传关系，也说明了齐白石内心所建构的石涛形象与石涛的佛教信仰紧密相关。

除绘制石涛小像外，齐白石还曾以石涛诗句入印。民国十三年（1924），齐白石刻了一方内容为"老夫也在皮毛类"的图章（图26），在边款中说明此内容"乃大涤子句也"。[90]此后至二十世纪三十年代的作品中常常钤此印，原印今存于北京画院，印面已被磨去，仅余边款。北京画院所藏齐白石印章中，另有一方刊于民国二十一年（1932）的白文印章"老夫也在皮毛类"[91]，无边款（图27）。齐白石两度刊刻"老夫也在皮毛类"印的缘起与吴昌硕有关。启功《记齐白石先生轶事》说："齐先生曾把石涛的'老夫也在皮毛类'一句诗刻成印章，还加跋说明，是吴昌硕有一次说当时学他自己的一些皮毛就能成名。"[92]齐白石借石涛之言治印，一是回应吴昌硕，二是对自己的宽解，即使是石涛这样的大家都自谦为"皮毛类"，那他亦甘愿成为"皮毛类"。齐白石在诗作与题画中也多次言及"皮毛"一词，如其《梦大涤子》诗中称："皮毛袭取即工（功）夫，习气文人未易除。不用人间偷窃法，大江南北只今无。"[93]《释瑞光临大涤子山水画幅求题》中也称："有时亦作皮毛客，无奈同侪不肯呼。"[94]首都博物馆藏齐白石约民国十四年（1925）所作的《芭蕉书屋图》（图28），上有长跋：

三丈芭蕉一万株，人间此景却非无。立身悮（误）

图26 齐白石《老夫也在皮毛类》及边款（右）
2.8cm×2.9cm×5.4cm，1924年，北京画院藏

图27 齐白石《老夫也在皮毛类》及印稿（右），白文，
3.8cm×3.7cm×5.8cm，约1932年，北京画院藏

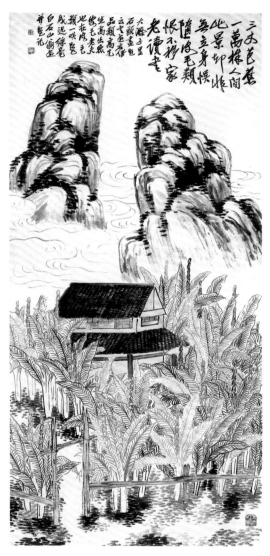

图28 齐白石《芭蕉书屋图》，纸本设色，
133.5cm×66cm，约1925年，首都博物馆藏

堕皮毛类，恨不移家老读书。《大涤子呈石头画》题云：
"书画名传品类高，先生高出众皮毛。老夫也在皮毛类，
一笑题成迅彩毫。"[95]

齐白石初至北京，在落魄之时联想到石涛在北京期间亦
不为画坛所认可，自己的人生经历与石涛相似，于是更加崇
拜石涛。以至后来的"皮毛"之称，皆是他效仿石涛来慰藉
自己失落心情的表征。

齐白石对石涛的山水最为推重，从艺术理念到创作，再
到以石涛为创作题材，这种影响伴随着齐白石的大半生。他
们之间虽相隔着二百多年，却称得上是心意投合的知己。

———→

① 郎绍君：《齐白石研究》，人民美术出版社2014年版，第174—176页。
② 北京画院编：《人生若寄——北京画院藏齐白石手稿·日记》上册，广
西美术出版社2013年版，第52页。
③ 北京画院编：《人生若寄——北京画院藏齐白石手稿·日记》上册，广
西美术出版社2013年版，第56页。
④ 北京画院编：《人生若寄——北京画院藏齐白石手稿·日记》上册，广
西美术出版社2013年版，第57页。
⑤ 北京画院编：《人生若寄——北京画院藏齐白石手稿·日记》上册，广
西美术出版社2013年版，第58页。
⑥ 北京画院编：《人生若寄——北京画院藏齐白石手稿·日记》上册，广
西美术出版社2013年版，第58页。
⑦ 北京画院编：《人生若寄——北京画院藏齐白石手稿·日记》上册，广
西美术出版社2013年版，第68页。
⑧ 北京画院编：《人生若寄——北京画院藏齐白石手稿·日记》上册，广
西美术出版社2013年版，第71—72页。

⑨ 北京画院编：《人生若寄——北京画院藏齐白石手稿·日记》上册，广西美术出版社2013年版，第69页。

⑩ 北京画院编：《人生若寄——北京画院藏齐白石手稿·日记》上册，广西美术出版社2013年版，第56—57页。

⑪ 北京画院编：《人生若寄——北京画院藏齐白石手稿·日记》上册，广西美术出版社2013年版，第57页。

⑫ 北京画院编：《人生若寄——北京画院藏齐白石手稿·日记》上册，广西美术出版社2013年版，第57页。

⑬ 北京画院编：《人生若寄——北京画院藏齐白石手稿·日记》下册，广西美术出版社2013年版，第248页。

⑭ 北京画院编：《人生若寄——北京画院藏齐白石手稿·日记》下册，广西美术出版社2013年版，第357页。需要特别说明的是，汪世清考证石涛并无"道济"之号，以"道济"来称呼石涛自清代张庚《国朝画征录》始，后人因袭。参见汪世清《石涛散考》，见《朵云第56集：石涛研究》，上海书画出版社2002年版，第18—19页。

⑮ 北京画院编：《人生若寄——北京画院藏齐白石手稿·诗稿》下册，广西美术出版社2013年版，第275页。

⑯ 北京画院编：《人生若寄——北京画院藏齐白石手稿·诗稿》下册，广西美术出版社2013年版，第275页。

⑰ 朱天曙选编：《齐白石论艺》，上海书画出版社2012年版，第181页。

⑱ 北京画院编：《人生若寄——北京画院藏齐白石手稿·日记》上册，广西美术出版社2013年版，第198页。

⑲ 北京画院编：《人生若寄——北京画院藏齐白石手稿·诗稿》下册，广西美术出版社2013年版，第456页。

⑳ 关于石涛与王原祁合作《兰竹图》的问题，参见石守谦《风格与世变——中国绘画十论》，北京大学出版社2018年版，第372—393页。

㉑ 陈师曾：《中国绘画史》，中华书局2010年版，第98页。

㉒ 北京画院编：《人生若寄——北京画院藏齐白石手稿·诗稿》下册，广西美术出版社2013年版，第386页。

㉓ 北京画院编：《人生若寄——北京画院藏齐白石手稿·诗稿》下册，广西美术出版社2013年版，第399页。

㉔ 朱良志辑注：《石涛诗文集》，北京大学出版社2017年版，第346页。

㉕ 《白石老人自述》称定居北京之后，"新交之中，有一个自命科榜的名士，能诗能画，以为我是木匠出身，好像生来就比他低下一等……他不仅看不起我的出身，尤其看不起我的作品，背地里骂我粗野，诗也不通"。见朱天曙选编《齐白石论艺》，上海书画出版社2012年版，第

70页。"我那时的画，学的是八大山人冷逸的一路，不为北京人所喜爱，除了陈师曾以外，懂得我画的人，简直是绝无仅有。我的润格，一个扇面，定价银币两元，比同时一般画家的价码，便宜一半，尚且很少人来问津，生涯落寞得很。"见朱天曙选编《齐白石论艺》，上海书画出版社2012年版，第72页。

㉖ 北京画院编：《人生若寄——北京画院藏齐白石手稿·诗稿》下册，广西美术出版社2013年版，第373页。

㉗ 胡佩衡、胡橐：《齐白石画法与欣赏》，人民美术出版社1959年版，第99页。

㉘ ［清］李骐：《虬峰文集》卷十六，清康熙刻本。

㉙ 朱良志辑注：《石涛诗文集》，北京大学出版社2017年版，第27页。

㉚ 朱天曙选编：《齐白石论艺》，上海书画出版社2012年版，第57页。

㉛ 齐白石：《〈借山图卷〉手记》，见胡佩衡、胡橐《齐白石画法与欣赏》，人民美术出版社1959年版，第42页。

㉜ 胡佩衡记载："老人自己说：'我在壮年时代游览过许多名胜，桂林一带山水，形势陡峭，我最喜欢，别处山水，总觉不新奇……我以为，桂林山水既雄壮又秀丽，称得起"桂林山水甲天下"。所以，我生平喜画桂林一带风景，奇峰高耸，平滩钓鱼，即或画些山居图等，也都是在漓江边所见到的。'"见胡佩衡、胡橐《齐白石画法与欣赏》，人民美术出版社1959年版，第98页。

㉝ 朱天曙选编：《齐白石论艺》，上海书画出版社2012年版，第119页。

㉞ 朱天曙选编：《齐白石论艺》，上海书画出版社2012年版，第139页。

㉟ 朱天曙选编：《齐白石论艺》，上海书画出版社2012年版，第124页。

㊱ 齐白石在题《蛙蚁》中称："冷庵、泊庐二弟称之曰：'万物富于胸中，为画家殊不易也。'"见朱天曙选编《齐白石论艺》，上海书画出版社2012年版，第161页。

㊲ 朱良志辑注：《石涛诗文集》，北京大学出版社2017年版，311页。

㊳ 朱天曙选编：《齐白石论艺》，上海书画出版社2012年版，第123页。

㊴ 北京画院编：《人生若寄——北京画院藏齐白石手稿·诗稿》上册，广西美术出版社2013年版，第142页。

㊵ 北京画院编：《人生若寄——北京画院藏齐白石手稿·日记》下册，广西美术出版社2013年版，第248页。

㊶《齐白石诗集》，广西师范大学出版社2009年版，第138页。

㊷ 黄宾虹：《虹庐画谈》，见《黄宾虹文集·书画编》上册，上海书画出版社1999年版，第411页。石涛的"耕心草堂"之号，是其晚年才开始使用的。

㊸ "东涂西抹" 见于石涛《黄澥轩辕台图》,《石涛书画全集》下册, 天津人民美术出版社1995年版, 图286。

㊹ ［清］俞樾:《春在堂随笔》, 见《石涛画语录》, 人民美术出版社2016年版, 第109页。

㊺ 陈师曾称:"《画语录》措辞玄妙, 颇难窥其旨趣。欲寻其法门, 当于其画端之题跋求之, 应可领悟而少得其梗概也。" 见陈师曾《中国绘画史》, 中华书局2010年版, 第116页。

㊻《石涛书画全集》下册, 天津人民美术出版社1995年版, 图308。

㊼《齐白石诗集》, 广西师范大学出版社2009年版, 第127页。

㊽ 朱天曙选编:《齐白石论艺》, 上海书画出版社2012年版, 第124页。

㊾ 北京画院编:《人生若寄——北京画院藏齐白石手稿·日记》下册, 广西美术出版社2013年版, 第275—276页。

㊿ 朱天曙选编:《齐白石论艺》, 上海书画出版社2012年版, 第124页。

�51 朱天曙选编:《齐白石论艺》, 上海书画出版社2012年版, 第125页。

�52 北京画院编:《人生若寄——北京画院藏齐白石手稿·诗稿》下册, 广西美术出版社2013年版, 第274页。

�53 朱天曙选编:《齐白石论艺》, 上海书画出版社2012年版, 第223页。

�54 上海博物馆藏明代陈良璧《罗汉图卷》, 作于万历十六年（1588）,《中国古代书画图目》第三册第214页影印。石涛此跋作于康熙二十七年（1688）, 见朱良志辑注《石涛诗文集》第七卷, 北京大学出版社2017年版, 第313页。

�55 朱天曙选编:《齐白石论艺》, 上海书画出版社2012年版, 第122页。

�56 朱天曙选编:《齐白石论艺》, 上海书画出版社2012年版, 第124页。

�57 朱天曙选编:《齐白石论艺》, 上海书画出版社2012年版, 第127页。

�58 朱天曙选编:《齐白石论艺》, 上海书画出版社2012年版, 第181页。

�59《石涛书画全集》上册, 天津人民美术出版社1995年版, 图98。

�60 朱良志辑注:《石涛诗文集》第七卷, 北京大学出版社2017年版, 第313页。

�61 胡佩衡、胡橐:《齐白石画法与欣赏》, 人民美术出版社1959年版, 第116页。

�62 徐冰主编:《齐白石: 从群众中来到群众中去》, 文化艺术出版社2010年版, 第49页。

�63 参见郎绍君《齐白石研究》一书的讨论, 人民美术出版社2014年版, 第176页。

�64 朱天曙选编:《齐白石论艺》, 上海书画出版社2012年版, 第130—131页。

�65 朱天曙选编:《齐白石论艺》,上海书画出版社2012年版,第131页。

�66《石涛书画全集》上册,天津人民美术出版社1995年版,图139—148。

㊆67 郎绍君、郭天民编:《齐白石全集》第一卷绘画,湖南美术出版社2017年版,图181。

㊆68 北京画院编:《自家造稿——北京画院藏齐白石画稿》下册,广西美术出版社2014年版,第13页。

㊆69 故宫博物院藏,图版见李天垠《故宫博物院藏齐白石山水画研究》,北京画院编《齐白石研究》第六辑,广西美术出版社2018年版,第199页。

㊆70 郎绍君、郭天民编:《齐白石全集》第三卷,湖南美术出版社1996年版,图158。

㊆71 北京画院编:《人生若寄——北京画院藏齐白石手稿·日记》下册,广西美术出版社2013年版,第240页。

㊆72 关于齐白石"衰年变法"与陈师曾之间因缘的讨论,参见郎绍君《齐白石研究》,人民美术出版社2014年版,第134—136页。

㊆73《齐白石诗集》,广西师范大学出版社2009年版,第75页。

㊆74 朱良志、邓锋主编:《陈师曾全集·诗文卷》,江西美术出版社2016年版,第146页。

㊆75 朱天曙选编:《齐白石论艺》,上海书画出版社2012年版,第82页。

㊆76 郎绍君、郭天民编:《齐白石全集》第十卷诗词联语部分,湖南美术出版社2017年版,第102页。

㊆77 启功:《记齐白石先生轶事》,见《学林漫录》初集,中华书局1980年版,第6页。

㊆78 启功:《记齐白石先生轶事》,见《学林漫录》初集,中华书局1980年版,第6页。

㊆79《齐白石诗集》,广西师范大学出版社2009年版,第132页。

㊆80 郎绍君、郭天民编:《齐白石全集》第十卷诗词联语部分,湖南美术出版社1996年版,第76页。

㊆81 朱天曙选编:《齐白石论艺》,上海书画出版社2012年版,第136页。

㊆82 笔者所见齐白石款"石涛作画图"共有十件,文中讨论的六件分别为北京画院藏四件、辽宁省博物馆藏一件以及《近现代中国画名家·齐白石》中著录的一件。此外还有四件,第一件是保利十二周年春拍中的《大涤子作画图》,从人物造型与题款内容来看,当是以北京画院藏民国十二年(1923)的《大涤子作画图》为底本的仿作;第二件是《当代名家中国画全集·齐白石》中著录的《石涛作画图》条幅,画面右上以汉篆法写"大涤子作画图"五字,下有行书"寄萍堂上老人齐璜"。见《当代名家中国画全集·齐白石》,古吴轩出版社1993年

版，第13页；第三件是中央美术学院美术馆藏《人物稿册》之十，应为《石涛作画图》的稿本，款题："白石造稿。"见李垚辰《欲立艺者先立人——中央美术学院美术馆齐白石作品研究》，见北京画院编《齐白石研究》第四辑，广西美术出版社2016年版，第211页；第四件是《白描人物画稿》(八开)，约作于20世纪30年代晚期，纸本水墨勾勒，其中有一开《苦瓜作画图》，款题："苦瓜作画图，寄萍堂上老人造。"见郎绍君《大匠之门——齐白石的世界》，浙江人民美术出版社2019年版，第416页。

㉘ 北京画院编：《北京画院藏齐白石精品集·人物卷》，广西美术出版社2015年版，第18页。

㉔ 郎绍君、郭天民编：《齐白石全集》第三卷，湖南美术出版社1996年版，图136。

㉕ 北京画院编：《北京画院藏齐白石精品集·人物卷》，广西美术出版社2015年版，第26页。

㉖ 北京画院编：《北京画院藏齐白石精品集·人物卷》，广西美术出版社2015年版，第27页。

㉗ 北京画院编：《北京画院藏齐白石精品集·人物卷》，广西美术出版社2015年版，第41页。

㉘ 齐白石在《渴斋印集》序言中称："门人姚石倩前丁巳年始从予游。"见朱天曙选编《齐白石论艺》，上海书画出版社2012年版，第188页。

㉙《近现代中国画名家·齐白石》，上海书画出版社2008年版，第168页。

㉚ 北京画院编：《齐白石三百石印朱迹》上册，广西美术出版社2012年版，第158—159页。

㉛ 北京画院编：《齐白石三百石印朱迹》下册，广西美术出版社2012年版，第596—597页。

㉜ 启功：《记齐白石先生轶事》，见《学林漫录》初集，中华书局1980年版，第7页。

㉝《齐白石诗集》，广西师范大学出版社2009年版，第196页。

㉞《齐白石诗集》，广西师范大学出版社2009年版，第132页。

㉟ 郎绍君、郭天民编：《齐白石全集》第二卷，湖南美术出版社1996年版，图258。

齐白石与金农

—— "愧颜题作冬心亚"

"扬州八怪"中的代表书画家金农，以"画诗书"为艺术追求，在诗书画领域皆能融会贯通而自出新意。齐白石学习金农，传承经典风格，并创造出个人面貌。郎绍君在《齐白石研究》一书中提到齐白石对金农书画的师承，指出齐白石在创作上对金农的取法和创造，但所论较为简略。[1]现拟就齐白石与金农的翰墨因缘、书法、画、别号等方面传承与创造的相关问题作进一步讨论。

齐白石与金农的翰墨因缘

　　齐白石最早什么时候有机会接触到金农的作品？光绪二十八年（1902），三十八岁的齐白石应友人夏午贻邀请，赴西安教其夫人学画。在西安结识陕西名士樊增祥，看到其所

藏名家书画，这应该是他最早有机会看到金农作品。他自己说，光绪三十二年（1906）春节后不久，过梧州，经广州到广西钦州，郭葆生留其教画，曾临过郭葆生所藏金农真迹。[2]齐白石在《酬故人书题后》诗中有"卖灯苦效冬心早，与语欢如季札稀"[3]句，说明他早期一直在"苦效"金农，金农对他的影响可以想见。

光绪二十九年（1903），樊增祥为齐白石题《借山图》句："扬州八怪冬心亚。"齐白石在《作画戏题》中引用了樊增祥的说法：

> 愧颜题作冬心亚，大叶粗枝世所轻。且喜风流诸汝辈，不为私淑即门生。[4]

从齐白石的诗中可以看出，他对樊增祥称他"冬心亚"是高兴的，虽自称"愧颜"，实际上将这个"雅号"和金农联系在一起正是他的文人理想，也从此走上"大叶粗枝"的写意道路，他愿意"私淑"，愿意成为金农的"门生"。樊增祥在给齐白石《借山吟馆诗草》的题词（图1）中说得更加具体：

> 濒生书画皆力追冬心，今读其诗，远在花之寺僧之上，真寿门嫡派也。冬心自叙其诗云："所好常在玉溪、天随之间。不玉溪不天随，即玉溪即天随。"又曰："俊僧隐流，钵单瓢笠之往还，复饶苦硬清峭之思。"今欲序

图1　樊增祥《题借山吟馆诗草》，纸本，26.5cm×15cm，1917年，北京画院藏

濒生之诗，亦卒无以易此言也。冬心自道云："只字也从辛苦得，恒河沙里觅钩金。"凡此等诗，看似寻常，皆从刿心鉥肝而出，意中有意，味外有味，断非冠进贤冠、骑金络马、食中书省新煮馉头者所能知。惟当与苦行头陀在长明灯下读，与空谷佳人在梅花下读，与南宋、前明诸遗老在西湖灵隐、昭庆诸寺中相与寻摘而品定之，斯为雅称耳。今吾幸于昆明劫灰之余，闭门听雨，三复是编，其视冬心先生集自叙于雍正十一年者，其感慨又何如耶？濒生行矣，赠人以车，不若赠人以言。若锓木于般若阁者，即以此为前引可也。⑤

樊增祥题词写于"丁巳六月初三"，即齐白石五十三岁时。樊增祥指出，齐白石"书画皆力追冬心。今读其诗，远在花之寺僧之上，真寿门嫡派也"，说明在此之前，齐白石早已在学习金农作品了。樊增祥说齐白石书画"力追"金农，在诗上也和金农气息相通，"意中有意""味外有味"，为金农的"嫡派"。

齐白石则对樊增祥的评价有自己的认识。他在《书冬心先生诗集后》中写道："与公真是马牛风，人道萍翁正学公。始识随园非伪语，小仓长庆偶相同。"⑥齐白石自称没有学冬心的诗，和金农的诗不过是"偶相同"而已。他认为金农的诗不好，词更好。⑦齐白石虽这么说，但在诗上还是有所借鉴的。如齐白石题《画雁来红》："秋根愈冷愈精神，霜叶如花

正占春"[8]，直接取法金农咏梅诗中"老梅愈老愈精神，水店山楼若有人"的句子。

齐白石对金农书画的推重，体现了他渐渐脱去工匠画而向追求传统文人画的转变。远游归来后，他认识到工匠画与文人画是完全不同的，他要学习文人画的方法。在民国六年（1917）临八大的作品《蝉》上，齐白石表明清代画家中，他最钦佩八大山人、石涛、金农、李鱓、孟觐乙，原因在于他们汰除了画家习气，脱离了工匠趣味。

齐白石对金农的书画作品尤重其"创奇新"，他在《书冬心先生诗集后》中写道：

> 岂独人间怪绝伦，头头笔墨创奇新。常忧不称读公句，衣上梅花画满身。[9]

同时期的人在题齐白石的诗中，也多次提到他的书画学习金农。如黎松庵题《白石诗草二集》称其为"寿门嫡派"[10]；汪衮甫题诗指出齐白石"三绝"的独特性，不仅仅来源于金农，称："艺舟看独住，何止似冬心"[11]；赵幼梅题诗称："绝似冬心笔，樊山品骘真"[12]，也凸显了齐白石与金农笔墨的渊源关系，同时对樊增祥评价齐白石"冬心亚""寿门嫡派"表示认同。

齐白石品评作品时，常以金农作品为参照。在《京师杂感》诗中，他称："苍颜白发对人惭，野鹜山狸一笑堪。我也

昔年曾见过，玉栏杆外澹红衫。"他在此诗的注中说："余尝见冬心翁画红衫女子倚栏，题云昔年曾见。"[13]齐白石平时对金农作品的关注由此可见一斑。《有人为女门生画花于半臂，余戏作一绝句》又提到金农之"怪"："捧心谁效冬心怪，衣上为人画折枝。七十老人狂态作，就君身上要题诗。"[14]可见，金农作品在齐白石心中是重要的参考标准。

郎绍君认为，齐白石的气质修养与金冬心大不同，一个始终保持着农民特质，一个是力求超脱仕途与俗务的士大夫艺术家。但有一点是相近并且能沟通的，即两个人都倾向于艺术上的平朴。齐白石在平朴中见奇崛与雄健，金冬心在平朴中见淡逸和稚拙。[15]齐白石学习金农，出于对文人画的渴望以及对其奇趣的称赏，这影响到齐白石一生的艺术趣味。光绪二十六年（1900）至宣统二年（1910）间，他的花鸟画较多，学过八大、金农、徐渭等人，画法也由工笔转为写意，书法也由学何绍基改学魏碑和金农，这些对后来齐白石大写意书画风格的形成都有重要影响。下文将盘点齐白石学习金农的具体方面。

写经体和"倒薤"笔法

金农一生传世的书法有隶书、隶楷、行书、漆书和写经体等多种。他的写经体楷书，肥重而古拙，有浓厚的木板气味，这来源于他四十岁前后在山西看到宋代高僧抄经，这

图2　金农《冬心先生续集》自书《鲁中杂诗》稿本写经体墨迹，无年款，天津艺术博物馆藏

绛纱青紫忆鬟香烧烛为余印爪痕
随意一挥云粉本迴风拂没云根罢
观舞剑忙拟笔耶其髻花笑倚门羞
杀特流偏得意胭脂满纸誉声喧
甲寅雨水节前数四日余植梨三
十馀本一夜迴读东坡兴程全父书
来果承数色太大则难活小则老人
不能待余感以诗

图3　齐白石《借山吟馆诗草》（局部），纸本，
26.5cm×15cm，1916—1917年，北京画院藏

种风格多见于他的诗稿和多字题款中。四川博物院藏《丛竹图》、天津历史博物馆藏《设色佛像》都是金农写经体的典型风格。这种书风多按笔起锋，如隋代智永《千字文》中的起笔法。字形瘦长，取纵式，适合题多字。在金农晚年的花卉册页中使用最多的就是这种瘦体写经楷书，长长短短，茂密而整饬，和他的松树、芭蕉、梅花、菖蒲等作品融为一体，成为金农书画的基本语言，这是金农的艺术创造。他在一首诗中写道："昙硐村荒非故庐，写经人邈思何如。五千文字今无恙，不要奴书与婢书。"金农取法无名书家，突破"二王"一路书风的笼罩，挑战经典谱系的书风，从古碑和写经中获得艺术创造力，不要所谓的"经典"，这是前人所没有的。

齐白石在书法上先后学过何绍基、"二爨"、魏碑、金农、李邕和钟鼎文字等，渐而形成个人的艺术面貌。[16]齐白石学金农写经体，用于他的诗稿和题款。齐白石曾对启功说："我的画，樊山（樊增祥）说像金冬心，还劝我也学冬心的字，这册《借山吟馆诗草》）（图2、3）即是我学冬心字体所写的。"[17]胡佩衡也记载齐白石自称"写金冬心的古拙"[18]。北京画院所藏齐白石民国六年（1917）之前的《借山吟馆诗草》一册第七页至第六十二页和《老萍诗草》一册第二页至第五十一页，全部用金农写经体楷书，与金农写法近乎相同。[19]于非闇曾记载齐白石对学生说的话："冬心的书体有他的独创性，最好是用这种字体抄写诗集，又醒眼、又可念唱，更可以玩味。"[20]齐白石正是学习金农这种写经体来抄他的诗稿的。除诗稿

外，在早期的山水和仕女图的长款中使用也多。在第三次远游之后到定居北京约四十二岁至五十五岁（1906—1919）前后这段时间主要学习金农写经体，此后题画偶用此体。如北京画院藏齐白石《临孟丽堂〈芙蓉鸭子〉》之二（图4）、《鹤寿图》（图5）题款的多字书法全是仿金农写经体。从齐白石学金农写经体作品中，可见齐白石"力效"金农写经体书风的经历。

齐白石除学习金农写经体楷书外，还运用了金农隶书中常用的"倒薤"笔法。金农一生学习《华山碑》，写出了两种味道：一种是"工"，一种是"写"。"工"是浓墨圆润，起收严谨工稳。"写"是渴笔毛涩，多用一种"倒薤"的撇法。一放一收，金农从《华山碑》中学到汉碑中丰富的内容，在汉隶基础上独创"渴笔八分"，把隶书加以变形，横变粗，竖变细，突出"倒薤叶"的笔法，写大幅，用渴笔浓墨，大笔挥扫，"用笔似帚却非帚"。"倒薤叶"是指下垂直长的韭菜叶，这是古人形容篆书的一种笔法。相传汉代曹喜所创，也就是人们常说的"悬针法"。这种笔法，金农在"渴笔八分"中有意强化，成为金农书法的重要特色，并运用到他的行书之中。齐白石崇拜金农的书法，除学他的写经体外，也学他的"倒薤"手法，齐白石篆书中不断运用这一写法，如他常写的篆书"寿"字中的"寸"即用"倒薤"笔意（图6）。

金农一生写隶不写篆，至今还没有见过他有篆书传世。金农自称学西汉《五凤刻石》以下的作品，"汉唐八分之流别，

图4　齐白石《临孟丽堂〈芙蓉鸭子〉》之二，纸本设色，101cm×34cm，1919年，北京画院藏

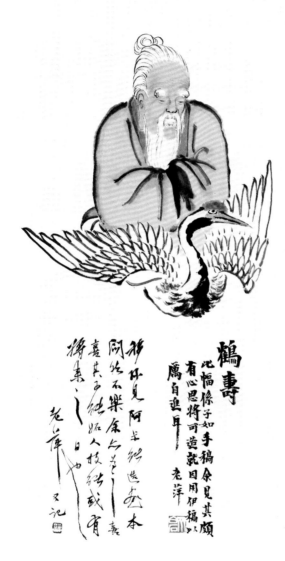

图5　齐白石《鹤寿图》，纸本设色，87.7cm×40cm，无年款，北京荣宝斋藏

图6　齐白石《篆书联》，纸本，141cm×46cm，1950年，
北京荣宝斋藏

心摹手追"[21]。清人王昶（1724—1806）在《蒲褐山房诗话》中称金农"书出入楷隶，本之《国山》及《天发神谶碑》"，后蒋宝龄（1781—1840）在《墨林丛话》中沿用此说，并称其"截毫端作巨擘大字"。前人说金农学过《天发神谶碑》，看起来结体和用笔是有几分暗合，但并没有实据能够证明他学过这块碑，"截毫"之说更是讹传。齐白石在自述中称自己学《天发神谶碑》，[22]这和金农大字在体势上是十分相近的。

　　齐白石是近现代碑派新风的代表人物，他的书法取法金农写经体，自称学其古拙，打破"二王"一路的"经典"传统。笔者在讨论毛笔在书写中的运用时曾指出，毛笔的书写速度加快，表现力更加丰富，特别是其中的笔法技巧，构成了中国书法的核心因素。书家的独立书写中，个人性情与精神意味在书画中得到充分体现。以毛笔进行书写与带有工艺性质的碑刻书风有鲜明的不同，这是"书卷气"和"金石气"的分野。[23]在金农和齐白石的书法中，既有毛笔书写文心形成的"书卷气"，又有师法汉碑漫漶苍茫而运用渴笔飞白形成的"金石气"。"书卷气"和"金石气"的结合，正是金农和齐白石的共通之处，他们为后代碑派书家的创作树立了典范。

画　梅

　　北宋后期的文人好画水墨梅竹，以表现各自高雅的趣味。

他们与精工的院体画不同，追求散逸的清气。南宋时期的杨无咎，擅长雪梅、墨梅，繁花如簇，有清雅闲逸、出尘绝俗之致。元代王冕学杨无咎而有自己的特色，繁枝欲放，千丛万簇，风神绰约。王冕在梅花的"圈"上有突破，改杨无咎的"一笔三顿挫"为"一笔两顿挫"，又去掉花须上的点，形成"破蕊之法"。金农的梅花继承了杨无咎和王冕的画法而多有创造。他画梅多瘦密，冷香清艳，意在笔先，借梅而寄其高致。他记载自己画梅："水边林下，一两三株。瘦影看来有若无，白白朱朱，数不尽，是花须。"[24]他在家前后种上老梅三十株，天寒地雪，写冻萼一枝，聊寄清梦。金农画梅，或一株两株，或一片梅花，都能冷香透骨，如鹭立空汀，或置于白墙边，或染底写夜色，或突出老梅枝干，极见文心佳思（图7）。齐白石的梅花正是学金农而获得创造的。

前文提到，齐白石光绪二十八年（1902）在西安认识樊增祥，后有机会看到金农等人的画，眼界大开，作画渐渐向文人画发展。樊增祥十分推重金农的诗书画，齐白石学金农画梅应该是受樊氏的影响。齐白石弟子胡佩衡说："五十岁后百岁老人画梅学金冬心的水墨技法"，并举出民国九年（1920）齐白石所画梅花正是学金农手法。[25]在齐白石传世画稿中，有民国六年（1917）白描金农七十五岁时的《看梅图》，画上还勾摹了金农的题诗。民国六年（1917）七月，齐白石在北京还为夏午贻作白描《独橱庵图》，也是金农风格，这一时期他正在学习金农画梅。北京画院藏齐白石五十三岁的一件《墨梅

图》（图8），乃丁巳（1917）九月为友人杨潜庵（1881—1943）三十七岁生辰而作，题记称他曾见到尹和伯为杨潜庵作的梅花作品，以"清润秀逸"为胜，他想要创作出与尹和伯不同的作品，因而"以苍劲为之"。

湖南画家尹和伯（1835—1919）善画梅花，长于双勾法。齐白石民国十一年（1922）跋尹和伯的画，认为尹和伯"至老画梅，最工奇"。尹和伯长齐白石二十九岁，于八十四岁（1919）去世，齐白石四十六岁（1910）到长沙向尹和伯求教，并影勾其双勾的梅花。此件《墨梅图》上有陈师曾的题诗：

> 齐翁嗜画与诗同，信笔谁知造化功。别有酸寒殊可味，不因蟠屈始为工。
> 心逃尘境如方外，里裹清香在客中。酒后尝为尽情语，何须趋步尹和翁。

陈师曾的题诗肯定齐白石接近金农梅花的艺术风格，苍劲清香，有出尘之风，劝他不必"趋步尹和翁"。齐白石还有一幅约民国六年（1917）前所作《墨梅》，款为"白石老民"，梅花和落款的风格都学金农。[26]北京画院有一件齐白石纸本《勾临金冬心赏梅图》（图9），署款为"丁巳又二月廿九日勾"，也为民国六年（1917）作，这一时期齐白石学金农画梅较多。此勾临图中的梅花在房子边上，营造了赏梅的意境，齐白石学习此画的构图方法。[27]民国八年（1919），齐白石在

心出家盦僧合十
書來問訊予畫梅作詩寄
我眉山中耤能院漏尊者
糧携鶴且把梅花睡
少高流送米至我竟長飢鶴缺
舞一回清人頦畫梅乞米尋常事却
是羅浮邨月夜畫梅乞米畫梅在側鶴
病腰脚腰脚不利嘗閉門閉門便
問鶴野梅瘦鶴各平安只有老夫
蜀僧書來日之昨先問梅花後

图7　金农《花卉图册》第一开，纸本水墨，21.9cm×30.5cm，无年款，浙江省博物馆藏

168

图8 齐白石《墨梅图》，纸本水墨，
116cm×42.5cm，1917年，北京画院藏

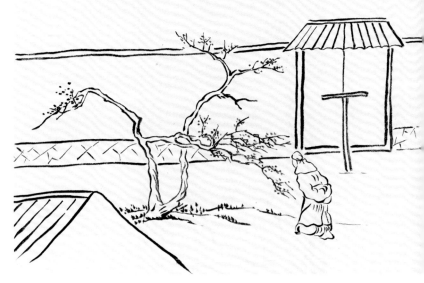

野梅瘦得影如無多謝山僧分一株此刻閉門忙不了酸香嘰罷數花影七十五叟金農畫于拗州客舍

丁巳又冬璜白石勾

图9　齐白石《勾临金冬心赏梅图》，纸本水墨，28cm×32cm，1917年，北京画院藏

一件梅花作品题款中称："如此穿枝出干，金冬心不能为也。齐濒生再看题记。后之来者自知余言不妄耳。"[28]可见，齐白石一方面学金农的梅花，另一方面也在努力突破金农的图式，努力创造个人的艺术面貌。北京画院藏齐白石民国十一年（1922）所作《墨梅》和1949年所作《梅花喜鹊》中的梅花基本图式来源于金农，并在此基础上加上个人的改造和加工渐而形成自家面貌。从齐白石存世的梅花来看，六十岁之前的梅花多花枝繁茂，树干虬曲，取法金农的繁密而近写实之风。六十岁之后的晚年则多取折枝梅花，不再以线勾画，而以色点花瓣，更加概括和写意，与金农画梅拉开了距离。

捷克学者约瑟夫·海兹拉尔以异域之眼，专门讨论了金农对齐白石的影响："金农的画作尽管极温文高贵、精美雅致，但是也表现出一定的天真稚拙和原始的风格，这也同齐白石的绘画相似。比如说，为了表现花朵，让画笔能随意转动，画出雅致和热情奔放的花瓣，他会将一枝细小的梅花放得非常大。金农将这种夸张手法用得得心应手，毫无勉强附会之意。金农是善于运用半干未干的笔触的，不作强烈鲜明对比的大师。他画的树枝笔法紧凑，就像带有无数支流的河流，最终汇聚到大河中。画表面用墨光滑平整。金农的绘画风格清新明快、大方得体。可他对自由的渴望却未能激发他在绘画中做出更激奋人心的表现。金农的画在本质上带有印象派的特质。"[29]正如海兹拉尔所指出的，齐白石和金农作品中都有"一定的天真稚拙和原始的风格"，这在画梅花中表现

尤为突出。齐白石画梅，也追求金农的"清新明快""大方得体"，在图式和格调上取法金农尤多。齐白石传世的梅花作品，多是金农梅花造型和精神的延展。

画 荷

荷花是中国画的重要题材。宋代黄居寀画晚荷，张激画白莲社图，法常画工笔荷，元代钱选画白莲图，赵孟頫画莲塘图，明代沈周写生荷花图，陈淳作瓶莲图，徐渭作墨荷图，陈洪绶作荷花鸳鸯图，清初八大、石涛也都画荷。金农画出了弥漫着浓郁的文人气和金石气的荷花，自开一派。金农画荷有两种，一种是单枝荷花，一种是远荷小景。折枝的荷花有的是花头，有的是莲蓬，或重墨平涂或淡墨粗线，古拙而淡雅。一片荷景的画荷方法更是金农的独创。他在画面的左下角画了一片荷花，没有荷秆，全部浮在水面上，花头用淡胭脂和曙红轻轻着在荷叶中间，轻盈而生动。他把画景和词境完美地结合，开创了前人没有的画法。齐白石学金农画荷，这两种画法都学，并有所创造。

齐白石家乡一带，荷塘甚多。他三十六岁典租梅公祠，取名百梅书屋，门前水塘内也种了不少荷花。齐白石学过八大、李鱓的荷花，在五十三岁时所作《荷花翠鸟》中指出，李鱓画荷过于草率，八大山人画荷过于太真，齐白石欲求其

中。他在跋中虽未提其学金农画荷，但金农对他画荷的影响是不能忽视的，也是他形成个人风貌的重要来源。

齐白石学过金农单枝的荷花，并改造后形成个人的荷花风格。民国二十九年（1940），齐白石在扇面《莲蓬藕》中表明他学金农单枝荷花不取其工整，而是加以改造，用竖长的图式、篆籀笔法的荷秆、写意生动而富于墨趣的荷叶，形成鲜明的个人风格。辽宁省博物馆藏金农《杂画册》中，有墨叶荷花图，花为勾线，叶为渲染，荷秆为墨线，齐白石的基本图式与此相类，并增加了荷秆的长度，强化了荷秆与花头的长短对比。湖北省博物馆藏金农《杂画册》中也有单枝荷花头和两支莲蓬头，齐白石的画法与此一脉相承。

金农一片荷塘式的远荷小景是齐白石学习画荷的重要内容（图10），对齐白石的影响一直延续到晚年。台湾艺术图书公司出版的王方宇、许芥昱《看齐白石画》一书，将齐白石《莲蓬蜻蜓》图和金冬心《荷香消暑》图作比较，认为齐白石的远景荷花出自冬心，并指出画中题词也是仿金冬心的。郎绍君指出，民国十四年（1925）齐白石画山水十二屏之一的《荷塘》，其远荷画法和平朴清新的风格，亦与金冬心相近。画中题诗"少时戏语总难忘，欲构凉窗坐板塘。难得那人含笑约，隔年消息听荷香"，与金农词"记得那人同坐，纤手剥莲蓬"，句意也相似。又指出齐白石七十岁左右的《荷塘游鱼》与金农《荷塘图》更是惊人地相似。[30]北京画院藏有一件齐白石纸本《勾临金冬心风来图》（图11），[31]其中的荷景即

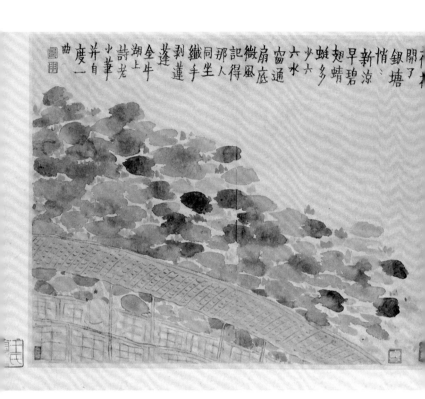

图10　金农《人物山水册》第十一开，纸本设色，24.3cm×31cm，1759年，故宫博物院藏

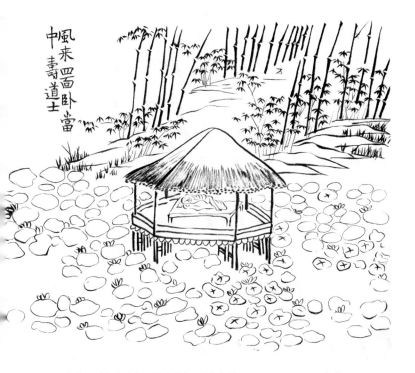

图11　齐白石《勾临金冬心风来图》，纸本水墨，28cm×32cm，无年款，北京画院藏

勾临今藏上海博物馆金农《杂画册》中的一件，荷花、亭子、修竹、远景、人物以及上面的题款"风来四面卧当中"都勾临下来。重庆三峡博物馆藏有一件《荷亭清暑》，为齐白石民国二十一年（1932）所作，其构图即为一片荷塘式的图景，与沈阳故宫博物院藏金农《杂画册》中的荷花同出一辙，可见金农画荷对晚年的齐白石仍有影响。

画佛和钟馗

　　金农六十岁以后作画，先画竹，继又画江路野梅，又画马，转而画佛。他为何画马转而画佛？这是学的宋代李公麟。李公麟中年画马，堕入恶趣，后转而画佛，忏悔前因。金农学李公麟，自称"如来最小之弟"，工写诸佛，在墨池中修行，笔墨中作佛事，画菩萨妙相，奇柯异叶，以壮庄严。他的达摩图古拙奇相，芭蕉佛像坚固变相，礼佛图虔诚谦恭，药师佛像沉思低眉，红衣佛像大气庄严，都是沙门妙相。历史上，六朝陆探微甘露寺画宝檀菩萨像，张僧繇天皇寺画卢舍那像，谢灵运天王堂画炽光菩萨像，唐阎立本画思惟菩萨像，李公麟画长带观音像，都各有特点。金农画佛，得奇古之相，全是自出己意，看画的人不光以笔墨之形观之，还可观其古意所在（图12）。金农画佛对齐白石有重要影响，"金冬心先生画佛，笔情得古法，神品，吾亦许之"[32]。齐白石甚

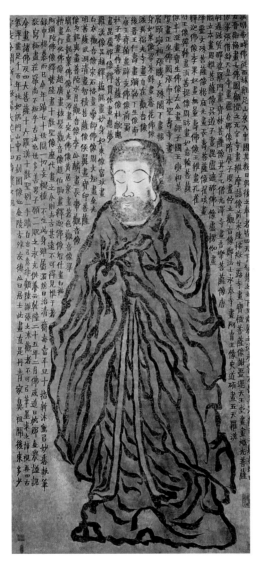

图12 金农《佛像》，纸本设色，133cm×62.5cm，1760年，天津博物馆藏

至认为金农画佛，"即是赝本稿亦佳"[33]，推重之情可以想见。

约二十世纪二十年代初期，齐白石作《钟馗读书图》，其中题款称见到了金农画钟馗的跋语，因而作此图。[34]民国二十一年（1932），齐白石作《四方古佛图》，其中提到好友胡南湖藏有金农所画四尊古佛，勾摹之后又题诗并跋：

> 在家可与佛同龛，记得前身是阿难。心出家庵僧齐璜题新句。西山南岳总吞声，草莽何心欲出群。生世愈迟身愈苦，诸公赢我老清平。白石。《四方古佛图》，杏子坞老民齐璜心空及弟临旧稿四纸并篆。[35]

齐白石学金农画佛（图13），在形上取法其天真之趣，在笔墨上则表现个人的特色。他在约民国二十六年（1937）所作《无量寿佛》中指出，此作"竟与冬心翁所画羊脂笺佛像相似"[36]，所幸笔墨有不同处。

民国二十九年（1940），齐白石作《贝叶蝉》，提到金农用贝叶画佛像的方法，他也学习这种手法：

> 此一叶也，与佛有情，与我无情。同一虫也，一则有声，一则无声。三百石印富翁齐白石画。僧家用贝叶写经，冬心翁用以画佛像。予尝游广州，得贝叶甚多，带至京，失矣。

图13　齐白石《人物稿》，纸本水墨，62.5cm×33.5cm，无年款，
北京画院藏

齐白石学金农的书画还包括房屋、树、芦苇、柳树、河岸、人物、远景以及题款等。今北京画院藏齐白石纸本《勾临金冬心精庐掩书图》（图14）、《勾临金冬心黄叶飞衣图》（图15）、《临金农稿》[37]以及《杂画》中的砚台、芦笋等题材也直接来源于金农。金农善于题多字长款，齐白石早期学他的写经体题画，后来用多字长题的方法也是受到金农的启发和影响。

别　号

金农书画作品中的别号，大约有四类。一类是关于金农家世、出生、籍贯身份的。如曲江外史、钱塘钓叟、泉塘钓叟、之江钓师、曲江钓师、稽留山民、不出翁、六十不出翁、山老疾、金二十六郎、金牛湖上二十六郎、寿道人、寿道士等。一类是涉及金农诗书画创作、心境、审美和收藏的。如江湖听雨翁、古泉、井泉、古井生、耻春翁、耻春老人、冬心先生、冬心斋主、古泉居士、竹泉、金牛湖上诗老、百二砚田富翁、纸裘先生、百研翁、金吉金等。一类是金农晚年住在扬州时使用的别号，如惜花人、仙坛扫花人、金老丁、老丁、龙棱仙客、龙棱旧客、昔耶居士、十九松长者等。还有一类是涉及金农信佛的别号，如冬心居士、心出家庵僧、心出家庵粥饭僧、小善庵主、苏伐罗吉苏伐罗、莲身居士、枯梅庵主等。[38]齐白石除了学习金农书画外，在别号上也多有

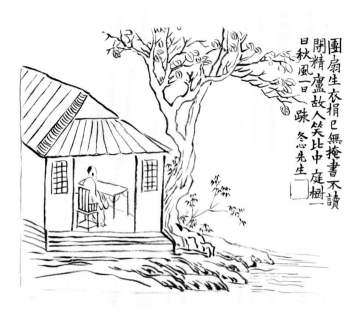

团扇生衣捐已无掩书不读
闭精庐故人笑比中庭树一
日秋风一旦跌 冬心先生

图14 齐白石《勾临金冬心精庐掩书图》，纸本水墨，28cm×32cm，无年款，北京画院藏

白云忽
自眉隐
出黄际
乱飞叶
上赛空
亭夕立
非无意
拦路溪
风不放
回

图15 齐白石《勾临金冬心黄叶飞衣图》，纸本水墨，26.5cm×33cm，无年款，北京画院藏

模仿。现选几种别号作一对比，以示齐白石别号的渊源。

金农：冬心先生

齐白石：白石先生

金农四十七岁时所作《冬心先生集》自序说明此号的来历："冬心先生者，予丙申病痁江上，寒宵怀人，不寐申旦，遂取崔国辅'寂寥抱冬心'之语自号。"[39]冬心即寂寥之心。金农三十岁得痁疾，取"冬心"以自号，为金农一生最常用者，自称"冬心先生"，诗文集有《冬心先生集》《冬心先生续集》《冬心先生三体诗》等。存世的《临华山庙碑册》《杂书册》《真书画竹题记册》等作品都钤有"冬心先生"印。齐白石也模仿金农，自称"白石先生"。《白石老人自述》称："我在北京临行之时，在李玉田笔铺，定制了画笔六十支，每支上面，挨次刻着号码，刻的字是：'白石先生画笔第几号。'当时有人说，不该自称先生，这样的刻笔，未免狂妄。实则从前金冬心就自己称过先生，我模仿着他，有何不可呢？"[40]

金农：冬心居士

齐白石：木居士

全祖望《冬心居士写灯记》称金农五十岁时自署为"冬心居士者"。[41]"居士"突出金农佛家修道者的身份。齐白石

为木匠出身，亦自称"木居士"。

金农：稽留山民

齐白石：白石山民　杏子坞老民

金农为杭州人，住稽留山，自称"稽留山民"，这个别号在作品中频繁出现。齐白石出生于湘潭的白石山，自称"白石山民""杏子坞老民"，思路也是一致的。

金农：金二十六郎　金牛湖上二十六郎

齐白石：齐大　老齐郎

古人有用排行称呼的习惯，金农为杭州人，"金牛湖上"指西湖。"二十六郎"是金农在家族中的排行。齐白石在老家排行老大，也以"齐大""老齐郎"作为别号，并刊成印章。

金农：百二砚田富翁

齐白石：三百石印富翁

金农一生嗜砚，并著有《冬心斋砚铭》行世。《冬心先生自写真题记》："自写百二砚田富翁小像毕，喵喵申言之。富翁者，田舍郎之美称也。观予骨相贫窭，安得有此谓乎？赖家传一砚，终身笔耘墨耨，又游食四方，岁收不薄，砚亦遂

多；一而十，十而百有二矣。乃笑顾曰：'不啻洛阳二顷也'，署号百二砚田富翁，宜哉。"[42] "百二砚田富翁"是金农晚年的别号（图16），一方面说明他藏有砚台的约数，另一方面也和他的名字"农"相联系，以耕砚谋生。

"三百石印富翁"是齐白石的常用号（图17）。齐白石自称："我在光绪十八年（壬辰）三十三岁时，所刻的印章，都是自己的姓名，用在诗画方面而已。刻的虽不多，收藏的印石，却有三百来方，我遂自名为'三百石印斋'"，"三百石印富翁，是我收藏了许多石章的自嘲"。[43]湖南省博物馆藏约民国二年（1913）齐白石所作《芙蓉蜻蜓》，款为"三百石印主者"，为齐白石学金农写经体时期的作品。后来齐白石仿金农"百二砚田富翁"，常用号"三百石印富翁"。"富翁"一词未见前人用于号中，齐白石学习金农别号的方法，用于作品中，布拉格国立美术馆藏有一件齐白石民国二十一年（1932）所作《葫芦图》，直接署号为"富翁"。

金农：心出家庵僧　心出家庵粥饭僧

齐白石：心出家僧

金农晚年信佛，多作佛像。其《冬心先生三体诗》云："心出家庵在稽留山，予避喧之地也。庵中耳目清供，一物之微，皆可入诗。诶人不如诶物，诶物无是非也。"[44]因此他以"心出家庵僧""心出家庵粥饭僧"作为别号。齐白石也学金

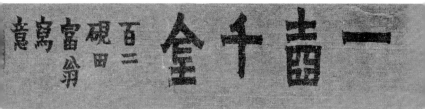

图16 金农《一壶千金》(局部),绢本,35cm×23.5cm,1758年,湖北省博物馆藏

图17 齐白石《三百石印富翁》及边款,朱文,3.8cm×3.7cm,1919年,北京画院藏

农作佛像，并以"心出家僧"为号（图18）。齐白石在《画怪石水仙花》诗中说："小石如猿丑不胜，水仙神色冷如冰。断绝人间烟火气，画师心是出家僧。"[45]首句化用东坡《杨康功有石状如醉道士为赋此诗》中的猿化石故事，全诗也说明了他"心是出家僧"的由来。他在《大涤子作画图》的补款中也自称"心出家僧璜"[46]。

"画诗书"

元代以来，诗书画合为一体成为中国文人画创作的重要特征。倪云林、沈周、陈淳、徐渭、八大山人、石涛等人无不如此。金农的画风简约奇古，十分独特，题画自称"画诗书"，自觉把画和诗书结合起来（图19），这也成为"扬州八怪"的一个特色。他不仅将诗和画结合，还将词、曲、文和画结合在一张画中，又以"笔记"的方法将题记中的文字和画结合在一起。沈阳故宫博物院藏金农《杂画册》（图20），画的是一幅采莲图，他题了一首诗，说："此诗余题赵承旨采菱图之作也。今与画合，又复书之。曲江外史记。"赵承旨就是赵孟頫，他把题赵孟頫画的一首诗题到自己的采莲图上，把诗和书都运用到自己的画上。金农常常用"小笔"两个字，把题字和画面融合起来，有的作品中书法占的篇幅比画还要多。画面寥寥数笔，而题字十分淳古方整，奇古和清逸之气

图18　齐白石《荫下坐佛图》，纸本水墨，
119.5cm×47cm，无年款，北京画院藏

图19　金农《杂画册》，纸本水墨，24.2cm×31.5cm，1760年，上海博物馆藏

荷花開了，銀塘悄悄新
涼早碧翅蜻蜓多少六六
水窗通扇底微風記得
那人同坐纖手剥蓮蓬
曲江外史畫荷鄉清暑
圖并自度新詞

图20　金农《杂画册》，纸本水墨，19cm×27cm，1759年，沈阳故宫博物院藏

189

扑面而来。金农多次在画中写"画诗书",是想让人注意到他这一特点。齐白石也继承了诗书画一体的传统,在齐白石作品中,诗文、随笔、题跋等常常和书画相结合,诗文在画面中占有重要的位置。(图21)

正如郎绍君所指出的那样,齐白石在远游归来后居家的八九年中,在安定环境里读书作画,向传统索求知识、技巧和修养,耽情于文人绘画,基本完成了由民间画匠向文人艺术家的转变。即在生活方式和艺术趣味上,大致完成了文人化的蜕变。这里说的"完成",不是说齐白石已丢弃了民间艺术给予他的一切,和作为农民所习惯所欢喜的一切,只是说他具备了文人画家所应有的条件和资格。在绘画上,他选择的学习对象是八大山人、金冬心、李复堂、孟丽堂、周少白等士人画家。这种选择,一是他见到了较多他们的作品,二是这些人个性强,多有在野士大夫狂放不羁的作风,和齐白石的身世、气质有某种契合处。在这一过渡时期里,齐白石兼画人物、山水、花鸟,诗书画印全面突进,模仿的成分还多,尚未找到自己的面貌。但和前一时期相比,作品格趣逐渐雅化,笔墨功力日益深厚,风格上以八大的疏简清逸为主,虽不够成熟,却充盈着活力和再次变异的可能性。[47]齐白石作品对金农诗书画一体的创造吸纳尤多,成为齐白石"再次变异"的诗书画印艺术一体化的重要渊源。齐白石的诗书画印在文人化传统的传承中,融入了鲜明的个人色彩,带有平民情感、个人生活体验和时代印记,为诗书画印的融合注入了新的力量。

图21　齐白石《松鹰》，纸本水墨，150cm×63cm，1935年，中央美术学院藏

齐白石学金农写经体存世作品一览表

序号	作品名称	卷轴	材料	时间	尺寸	藏地
1	《石门卧云图》	册页	纸本设色	1910年	34cm×45cm	辽宁省博物馆
2	《湖桥泛月图》	册页	纸本设色	1910年	34cm×45cm	辽宁省博物馆
3	《槐阴掌蝉图》	册页	纸本设色	1910年	34cm×45cm	辽宁省博物馆
4	《蕉窗夜雨图》	册页	纸本设色	1910年	34cm×45cm	辽宁省博物馆
5	《竹院围棋图》	册页	纸本设色	1910年	34cm×45cm	辽宁省博物馆
6	《柳溪晚钓图》	册页	纸本设色	1910年	34cm×45cm	辽宁省博物馆
7	《棣楼吹笛图》	册页	纸本设色	1910年	34cm×45cm	辽宁省博物馆
8	《静园客话图》	册页	纸本设色	1910年	34cm×45cm	辽宁省博物馆
9	《霞绮横琴图》	册页	纸本设色	1910年	34cm×45cm	辽宁省博物馆
10	《雪峰梅梦图》	册页	纸本设色	1910年	34cm×45cm	辽宁省博物馆
11	《香畹吟樽图》	册页	纸本设色	1910年	34cm×45cm	辽宁省博物馆
12	《曲沼荷风图》	册页	纸本设色	1910年	34cm×45cm	辽宁省博物馆
13	《春坞纸鸢图》	册页	纸本设色	1910年	34cm×45cm	辽宁省博物馆

序号	作品名称	卷轴	材料	时间	尺寸	藏地
14	《古树归鸦图》	册页	纸本设色	1910年	34cm×45cm	辽宁省博物馆
15	《松山竹马图》	册页	纸本设色	1910年	34cm×45cm	辽宁省博物馆
16	《秋林纵鸽图》	册页	纸本设色	1910年	34cm×45cm	辽宁省博物馆
17	《藕池观鱼图》	册页	纸本设色	1910年	34cm×45cm	辽宁省博物馆
18	《疏篱对菊图》	册页	纸本设色	1910年	34cm×45cm	辽宁省博物馆
19	《仙坪试马图》	册页	纸本设色	1910年	34cm×45cm	辽宁省博物馆
20	《龙井涤砚图》	册页	纸本设色	1910年	34cm×45cm	辽宁省博物馆
21	《老屋听鹂图》	册页	纸本设色	1910年	34cm×45cm	辽宁省博物馆
22	《鸡岩飞瀑图》	册页	纸本设色	1910年	34cm×45cm	辽宁省博物馆
23	《石泉悟画图》	册页	纸本设色	1910年	34cm×45cm	辽宁省博物馆
24	《甘吉藏书图》	册页	纸本设色	1910年	34cm×45cm	辽宁省博物馆
25	《竹子》	轴	纸本水墨	约1910年	94.5cm×32.5cm	中央美术学院
26	《芙蓉蜻蜓》	轴	纸本设色	约1913年	87cm×38cm	湖南省博物馆

序号	作品名称	卷轴	材料	时间	尺寸	藏地
27	《李铁拐像》	轴	纸本设色	1913年	77.5cm×40cm	北京画院
28	《花草图》	托片	纸本设色	1913年	不详	藏地不详（见郎绍君《齐白石研究》第133页附图）
29	《花果图》	托片	纸本设色	1913年	不详	藏地不详（见郎绍君《齐白石研究》第133页附图）
30	《散花图》	轴	纸本设色	1914年	108cm×40cm	中国艺术研究院美术研究所
31	《菊花图》	轴	纸本设色	1915年	95.5cm×32.5cm	中国艺术研究院美术研究所
32	《冠上加冠》	轴	纸本设色	约1915年	167cm×42cm	北京市文物公司
33	《雁塔小景》	扇面	纸本墨色	1917年	20.4cm×56.1cm	辽宁省博物馆
34	《草虫册》	册页十开	绢本设色	约1917年	19cm×22cm×10	北京市文物公司
35	《旭日图》	轴	纸本设色	1919年	176cm×68cm	天津博物馆
36	《山水·春》	条屏	纸本设色	1919年	131cm×32cm	清华大学艺术博物馆
37	《山水·夏》	条屏	纸本设色	1919年	131cm×32cm	清华大学艺术博物馆
38	《山水·秋》	条屏	纸本设色	1919年	131cm×32cm	清华大学艺术博物馆

序号	作品名称	卷轴	材料	时间	尺寸	藏地
39	《山水·冬》	条屏	纸本设色	1919年	131cm×32cm	清华大学艺术博物馆
40	《洞庭君山》	轴	纸本设色	1919年	80.3cm×34cm	天津人民美术出版社
41	《墨梅》	轴	纸本水墨	1920年	83cm×46.5cm	中央美术学院
42	《菖蒲蟾蜍》	轴	纸本设色	1921年	174cm×47cm	中国艺术研究院美术研究所
43	《广豳风图册》	册页	纸本设色	1921年	不详	王方宇藏（见郎绍君《齐白石研究》第191页附图）
44	《朱竹图》	轴	纸本设色	1924年	139.5cm×38cm	北京画院
45	《花卉草虫册》	册页十二	纸本设色	1924年	43cm×39cm×12	中央美术学院
46	《莲池书院图》	轴	纸本设色	1933年	65.2cm×48cm	中国嘉德1995年秋拍品（见郎绍君《齐白石研究》第212页附图）
47	《日出图》	镜心	纸本设色	无年款	131.8cm×64.4cm	中国美术馆
48	《白云红树》	轴	纸本设色	无年款	106cm×29cm	清华大学艺术博物馆
49	《清秋明月图》	轴	纸本设色	无年款	106cm×29cm	广州市艺术博物馆

序号	作品名称	卷轴	材料	时间	尺寸	藏地
50	《滕王阁》	轴	纸本设色	无年款	135.3cm×31.8cm	中国美术馆
51	《抱剑仕女》	轴	纸本设色	无年款	112cm×42.5cm	上海中国画院
52	《持蒲仕女图》	轴	纸本设色	无年款	131cm×43cm	北京荣宝斋
53	《抱琴仕女》	轴	纸本设色	无年款	130.5cm×43.3cm	清华大学艺术博物馆
54	《步虚声图》	轴	纸本设色	无年款	87.5cm×44cm	北京荣宝斋
55	《鹤寿图》	轴	纸本设色	无年款	87.7cm×40cm	北京荣宝斋
56	《朱岳武穆像》	轴	纸本设色	无年款	169cm×95cm	天津博物馆
57	《汉关壮缪像》	轴	纸本设色	无年款	169cm×95cm	天津博物馆
58	《钟馗读书图》	轴	纸本设色	无年款	135cm×34.5cm	浙江省博物馆
59	《佛像》	轴	纸本设色	无年款	81.5cm×34.5cm	北京画院
60	《钟道》	轴	纸本设色	无年款	133.5cm×34cm	北京画院
61	《钟道》	轴	纸本设色	无年款	133.5cm×33.5cm	北京画院
62	《罗汉》	轴	纸本设色	无年款	96cm×46.5cm	北京画院

序号	作品名称	卷轴	材料	时间	尺寸	藏地
63	《罗汉》	轴	纸本设色	无年款	133cm×41cm	北京画院
64	《罗汉》	托片	纸本设色	无年款	135cm×41cm	北京画院
65	《却饮图》	合页	纸本墨笔	无年款	25cm×28.5cm	北京画院
66	《阿谷像初稿》	原稿	纸本墨笔	无年款	25.5cm×51cm	北京画院
67	《阿娘像初稿》	原稿	纸本墨笔	无年款	22.5cm×46cm	北京画院

———→

① 参见郎绍君《齐白石研究》，人民美术出版社2014年版，第129页。

② 朱天曙选编：《齐白石论艺》，上海书画出版社2012年版，第62页。

③《齐白石诗集》，广西师范大学出版社2009年版，第20页。

④《齐白石诗集》，广西师范大学出版社2009年版，第26页。

⑤ 樊增祥：《借山吟馆诗草》题词，见《齐白石诗集》，广西师范大学出版社2009年版，第1页。

⑥《齐白石诗集》，广西师范大学出版社2009年版，第43页。

⑦ 启功：《记齐白石先生轶事》，见《学林漫录》初集，中华书局1980年版，第4页。

⑧《齐白石诗集》，广西师范大学出版社2009年版，第122页。

⑨《齐白石诗集》，广西师范大学出版社2009年版，第43页。

⑩《白石诗草二集》题词，见《齐白石诗集》，广西师范大学出版社2009年版，第36页。

⑪《白石诗草二集》题词，见《齐白石诗集》，广西师范大学出版社2009年版，第36页。

⑫《白石诗草二集》题词，见《齐白石诗集》，广西师范大学出版社2009年版，第34页。

⑬《齐白石诗集》，广西师范大学出版社2009年版，第46—47页。

⑭《齐白石诗集》，广西师范大学出版社2009年版，第202页。

⑮ 郎绍君：《齐白石研究》，人民美术出版社2014年版，第171页。

⑯ 关于齐白石书法的讨论，参见黄惇《齐白石书法的发展脉络与风格形成——兼论北京画院藏齐白石书法作品》、朱天曙《清代以来的碑派书风与齐白石书法》，均见《齐白石国际研讨会论文集》，文化艺术出版社2010年版，第62—71、576—591页。

⑰ 启功：《记齐白石先生轶事》，见《学林漫录》初集，中华书局1980年版，第3页。

⑱ 胡佩衡、胡橐：《齐白石画法与欣赏》，人民美术出版社1959年版，第124页。

⑲ 北京画院编：《人生若寄——北京画院藏齐白石手稿·诗稿》上册，广西美术出版社2013年版，第67—122页和第197—246页。

⑳ 于非闇：《白石老人的艺术》，《新观察》1957年第24期。

㉑［清］金农：《冬心斋砚铭序》，见《扬州八怪诗文集》，江苏美术出版社1996年版，第255页。

㉒ 朱天曙选编：《齐白石论艺》，上海书画出版社2012年版，第84页。

㉓ 朱天曙：《中国书法史》，中华书局2020年版，第38页。

㉔ ［清］金农：《冬心先生画梅题记》，见《扬州八怪诗文集》，江苏美术出版社1996年版，第168页。

㉕ 胡佩衡、胡橐：《齐白石画法与欣赏》，人民美术出版社1959年版，第82页。

㉖ 参见郎绍君《齐白石研究》，人民美术出版社2014年版，第131页。

㉗ 北京画院编：《自家造稿——北京画院藏齐白石画稿》上册，广西美术出版社2014年版，第115页。

㉘ 朱天曙选编：《齐白石论艺》，上海书画出版社2012年版，第122页。

㉙ （捷克）约瑟夫·海兹拉尔：《齐白石》，农熙、张传玮译，广西美术出版社2017年版，第106—107页。

㉚ 参见郎绍君《齐白石研究》，人民美术出版社2014年版，第171页。

㉛ 北京画院编：《自家造稿——北京画院藏齐白石画稿》上册，广西美术出版社2014年版，第117页。

㉜ 北京画院编：《人生若寄——北京画院藏齐白石手稿·日记》上册，广西美术出版社2014年版，第57页。

㉝ 齐白石《癸卯日记》称："（四月）廿七日，为午贻刊字印。已刻浏舫来，已未课无双画。未刻，筠广来，偕游厂肆，得观大涤子真迹画，超凡绝伦。又金冬画佛，即是赝本稿亦佳，筠广有冬心先生墨竹伪本，格局用笔无妙不臻殊。今人见之，便发奇想。黄昏，返筠广处，又见青藤老人中幅，又见沈石田山水册十有二纸，皆伪本。"见北京画院编《人生若寄——北京画院藏齐白石手稿·日记》上册，广西美术出版社2013年版，第58—59页。

㉞ 朱天曙选编：《齐白石论艺》，上海书画出版社2012年版，第135页。

㉟ 朱天曙选编：《齐白石论艺》，上海书画出版社2012年版，第148页。

㊱ 朱天曙选编：《齐白石论艺》，上海书画出版社2012年版，第159—160页。

㊲ 北京画院编：《自家造稿——北京画院藏齐白石画稿》上册，广西美术出版社2014年版，第118—127页。

㊳ 参见朱天曙《金农别号知多少》，《文史知识》2020年第7期。

㊴ ［清］金农：《冬心先生集自序》，见《扬州八怪诗文集》，江苏美术出版社1996年版，第20页。

㊵ 朱天曙选编：《齐白石论艺》，上海书画出版社2012年版，第59页。

㊶ ［清］全祖望：《鲒埼亭集外编》卷二十二，《全祖望集汇校集注》中册，上海古籍出版社2000年版，第1163页。

㊷ ［清］金农：《冬心先生自写真题记》，见《扬州八怪诗文集》，江苏美

术出版社1996年版，第180页。

㊸ 朱天曙选编：《齐白石论艺》，上海书画出版社2012年版，第85、22页。

㊹ ［清］金农：《冬心先生三体诗》，见《扬州八怪诗文集》，江苏美术出版社1996年版，第215页。

㊺ 《齐白石诗集》，广西师范大学出版社2009年版，第44页。

㊻ 参见北京画院编《越无人识越安闲——齐白石人物画精品集》，广西师范大学出版社2019年版，第179、187页。

㊼ 参见郎绍君《齐白石研究》，人民美术出版社2014年版，第132页。

齐白石与郑板桥

——"晚学糊涂郑板桥"

除金农外，"扬州八怪"中最有影响的郑板桥①也是齐白石取法的重要对象。

郑燮，字克柔，号板桥，江苏兴化人，诗文书画兼擅，尤以画竹知名于世。郑板桥自称画竹"无所师承，多得于纸窗粉壁日光月影中耳"②。齐白石对此有着深刻的体悟，其画竹题款援引了郑板桥题画之语，称："与可以烛光取竹影。郑板桥云：'凡吾画竹，无所师承，多得于纸窗粉壁日光月影中耳。'余亦师之。"③"与可"即北宋画家文同，以画竹著名，所谓"以烛光取竹影""得于纸窗粉壁日光月影"，皆是艺术创作源于自然物象的事例，"眼中之竹"经过"胸中之竹"的主观转化，呈现为"手中之竹"，是主客观相互依存与高度融合的体现。"师法自然"是齐白石一生所秉承与践行的艺术理念，他主张以眼见的实物作为表现对象，忠于物象本身，但又不局限于形似，而是在对客体物象把握的基础上，进行主

观取舍，从而达到形神兼备的境界。对郑板桥画竹方法的学习与领会，也是齐白石重视写生的具体表现。[4]

捷克艺术史学者海兹拉尔曾指出："郑板桥对海派，特别是对于齐白石的影响在于，他使用浓烈而厚重的不同笔墨色调，并且尽可能地使用装饰性极强的黑白两色作对比，他笔下的竹子和兰花都轮廓简疏，但又不失细节，而且总是极具立体空间感，动态十足。"[5]事实上，齐白石画竹，及其"衰年变法"后更多地强化墨色作为装饰性符号，强化黑白对比，与郑板桥用墨竹的方法和思路是完全一致的。（图1）今藏布拉格国立美术馆的齐白石《风竹图》（图2）亦可见郑板桥对他画竹的影响，他不仅在风竹的画法上借鉴郑板桥，还引用了郑板桥的诗句题入画中，称："任汝东南西北风，桥板（板桥）老人句。随园老人云：'我口所欲言，已言古人口。'余与随园可谓同病相怜。"[6]齐白石之所以与袁枚有同样的感触，是因为郑板桥"任汝东南西北风"与他处世准则十分契合，因而他创作《风竹图》，既是学习郑板桥，也是借风竹题材和郑板桥诗句来言志。

虾是齐白石创作的重要题材，他最初画虾也受到了郑板桥的影响。水族成为文人画的表现对象由来已久，五代时期的徐熙就曾多次创作以鱼为主题的作品，虾则至明清时期渐渐引起画家的关注。齐白石曾对胡佩衡说："最初学画虾也是见到八大山人、李复堂、郑板桥等画的虾而开始的。"[7]胡佩衡还举出齐白石四十三岁（1907）时的画虾习作，与郑板桥所

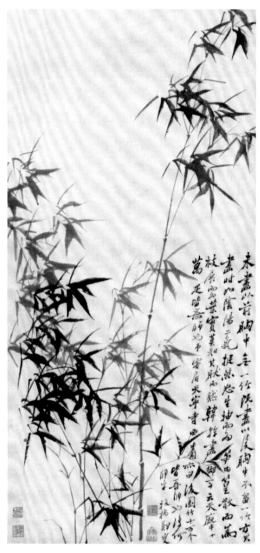

图1　郑板桥《墨竹图》，纸本水墨，134.5cm×64.5cm，
无年款，安徽省博物馆藏

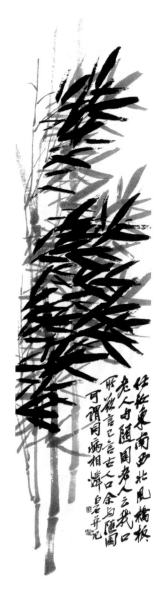

图2 齐白石《风竹图》，纸本水墨，137cm×33.5cm，无年款，布拉格国立美术馆藏

画之虾的姿态、方法基本一致，变化较少。直到六十岁以后，齐白石在前人基础上锐意探索，经历数变，画虾渐趋成熟，成为他绘画中的三绝之一。[8]

齐白石和郑板桥一样，一生崇拜徐渭。他有诗言："青藤雪个意天开，一代新奇出众才（吴缶庐）。我欲九原为走狗，三家门下转轮来。（郑板桥印文曰：'徐青藤门下走狗郑燮。'）"[9]如前文所述，齐白石还多次在日记、题画、诗文中表达他对徐渭的敬慕之情。从徐渭开创了书画技法相融的新境界，到八大、石涛的艺术深化，再到以金农、郑板桥、李鱓等人为代表的"扬州八怪"的题材拓展，再到齐白石的融会贯通，展示了明中期以来大写意书画艺术审美趣味一脉相传，生生不息。

在书法上，齐白石早年学馆阁体，后转学乡贤何绍基，又以李邕之骨救何体肉胜之失，参学金农、郑板桥等前人书家。中岁以后专注碑版石刻，于《祀三公山碑》《天发神谶碑》及秦权得益尤多。齐白石存世作品中，与郑板桥一路书风相近的不多见，但他确在一段时间内刻意研习过郑板桥的书法，还将郑板桥列为对自己有重要影响的几位书家之一。胡佩衡也说："白石老人行书吸收郑板桥的笔法很多，这是一般人都不知道的。我特意请他背临郑板桥笔法，结果和郑板桥原作对照，笔意大致相同。"[10]胡佩衡记录了齐白石书法实践不为世人所注意的内容，齐白石也一再提及他对郑板桥书法的学习。在教导门人娄师白时，齐白石回忆他学习书法时，

将空闲的时间都用来读帖，通过熟读达到熔诸家书风于一炉，进而别创一格的境界，所读之帖除李邕《云麾碑》之外，还包括金农、何绍基和郑板桥的书法。[11]齐白石晚年的题画行书与李邕行书风格最相近，但其古拙苍劲却来自以秦汉六朝碑刻为根基的金农、郑板桥等人。

齐白石的书画印追求奇崛雄肆、粗拙质朴的审美风格，郑板桥是他书风的渊源之一。民国三十一年（1942），门人张万里从友人处借观郑板桥书法条幅，齐白石命齐良迟仔细将作品上的字双勾下来，并制成小册。情绪不佳时，偶尔翻阅，亦为一乐。[12]齐白石能够对郑板桥书法的古健拙肆产生精神共鸣，从欣赏过程中感到愉悦，其中一个重要的基础即是郑、齐两人都是师碑破帖的践行者。

郑板桥对当时帖学末流"千翻万变，遗意荡然"之弊深恶痛绝，因而取法乎上，"字学汉魏，崔、蔡、钟繇，古碑断碣，刻意搜求"[13]。他独创"破格书"（图3），打破书体界限，融合楷、隶、行、草，营造"乱石铺街"的态势，自称是"以中郎之体，运太傅之笔，为右军之书"，在此基础上自出己意，将蔡、钟、王的书风化用到其新体之中。[14]他从"古碑断碣"中得到启示的"破格书"，和金农、高凤翰等人的书法创新共同构成清代前中期扬州地区师碑破帖的风气。[15]齐白石由帖入碑，上溯秦汉的经历，与郑板桥、金农等人的书法实践路径一脉相承。

齐白石不仅在书画技法方面效法郑板桥，对郑板桥的行

图3 郑板桥《行书怀素自序轴》，纸本，105.8cm×63.5cm，
天津博物馆藏

事作风也非常钦佩。其诗稿中有《题王雪涛画菜》，末句称：
"他年画苑编名姓，但愿删除到老夫"，诗后又有小注写道：
"无论此时他日，凡有书画事将余姓名录入者，余效板桥道
人，死为厉鬼报之。"[16] 此诗原题门人王雪涛《白菜图》。王雪
涛（1903—1982）于民国十二年（1923）拜入齐白石门下，其
《白菜图》横幅作于民国十三年（1924），白菜画法与齐白石肖
似，可以看出他这一时期为齐白石画风所笼罩。画作上的齐白
石题诗与诗稿所录大体一致，唯末句与诗后小注略有不同，为
"无论此时他日，凡系书画篆刻事将余姓名录入者，余死为恶
鬼，害彼子孙，不为良善"[17]。郑板桥曾在《后刻诗序》中写
道："板桥诗刻止于此矣，死后如有托名翻板，将平日无聊应
酬之作，改窜烂入，吾必为厉鬼以击其脑！"[18] 表达了对自己
声名和作品的珍重。齐白石在抒发自己内心情感时联想到郑板
桥的"击脑""厉鬼"的趣闻，因而才有志同道合的感慨。

　　在面对书画酬酢时，齐白石和郑板桥一样，表现出了文
人桀骜的一面，不愿为迎合市场需求而限制自己主观性灵的
发挥（图4、5）。郑板桥任职淮县时，在回复靳秋田的信件中
展示了他对自我文人书画家身份的认同：

　　　　我非俳优，而人乃以俳优视我，索画则径画可耳，
由我造境，由我落墨，一竿竹，几片叶，一本兰，几朵
花，任意随心，方有乐趣。然而索画者偏不然，此人要
我画竹石，彼人要我画水竹，一纸传来，出题点索，或

图4　齐白石《自书润例》，68cm×96.5cm，1948年，北京画院藏

图5　齐白石《庚午直白》，72cm×25cm，1930年，北京画院藏

要题诗，或要题款，我非戏台上之俳优，岂能宛转依人，任他点戏乎？忿恨之极，亦懊恼之极！我因思得一法，凡有来纸出题点索者，原纸退回，一概不画，彼以白纸来，我以白纸去，我笔不动，彼能强执我之手腕哉？[19]

郑板桥拒绝被人视作"俳优"一类的工匠，认为自由创造与表现空间是艺术创作的基本条件，而不能以取悦买家为目标，"任意随心，方有乐趣"。这段话体现出郑板桥为人的耿介与真性情，也说明他始终坚持艺术作品的独立性。齐白石定居北京初期，在法源寺也曾作《作画刻印启事》以告求画者，称自己年岁已至，神倦目衰，因而"作画刻印只可任意为之，不敢应人示……"[20]启事又详细说明他有"五不画"与"七不刻"。民国二十年（1931），齐白石鬻印卖画的市场更加兴盛，日不暇给，再次重订的润格条款中说得更为明确：

> 白求及短减润金、赊欠、退换、交换诸君，从此谅之，不必见面，恐触病急。余不求人介绍。有必欲介绍者，勿望酬谢。用棉料之纸、半生宣纸、他纸板厚不画。山水、人物、工细草虫、写意虫鸟皆不画。指名图绘，久已拒绝。花卉字幅：二尺十圆……如有先已写字者，画笔之墨水透污字迹，不赔偿。凡画不题跋，题上款者加十圆……[21]

郑板桥的自订润例中曾写道："书画皆佳。礼物既属纠缠，赊欠尤为赖账。年老神倦，亦不能陪诸君子作无益语言也。画竹多于买竹钱，纸高六尺价三千。任渠话旧论交接，只当秋风过耳边。"[22]书画虽为雅事，但也有交易应酬。唐代张彦远的《历代名画记》中即列出当时画家的润例[23]，后世文人书画家如明代文徵明、唐寅等人也都制定过书画润格，但如郑、齐两人一般如此直白地向买画者宣告，采取不回避且坚持的态度，在艺术史上是极为少见的。可以说，他们两人是中国书画史上讨论润资最为直白坦率的书画家。齐白石的应对态度与郑板桥不无关系。在民国十五年（1926）为门人释瑞光所定润格中，齐白石再次提到了郑板桥，称"昔拙公和尚未以板桥道人为多事也"[24]。郑板桥最初制定润格即是听从友人拙公和尚的建议，瑞光和尚与拙公和尚又同是佛门中人，齐白石景仰郑板桥，因而在《雪庵润格》序中将这两件事联系在一起。

民国三十二年（1943），时值抗战期间，齐白石不堪日伪骚扰，在大门上贴了四个大字"停止卖画"。家乡故人关心他的近况，他以诗答之，其中有句称："晚学糊涂郑板桥，那曾清福及吾曹。"[25]世乱国难之际，齐白石"晚学糊涂郑板桥"，学的不是郑板桥的书画技法，而是郑板桥不向世俗低头的文人风骨和对艺术志趣的坚守。

---→

① 郑板桥和金农是"扬州八怪"艺术流派中最重要的两位代表人物。一

般所说的"扬州八怪"是指清代前期康熙、雍正、乾隆年间活跃在扬州的书画家群体，据汪鋆《扬州画苑录》、凌霞《天隐堂集》、李玉棻《瓯钵罗室书画过目考》、葛嗣浵《爱日吟庐书画补录》、黄宾虹《古画录》以及陈师曾《中国绘画史》载，这批有代表性的书画家有十五人之多。参见卞孝萱《"扬州八怪"考》，《冬青书屋笔记》，东方出版中心1999年版，第376—377页。在"扬州八怪"诸家中，齐白石对金农、郑板桥、黄慎、李鳝、高凤翰、罗聘、李方膺等书画家的学习和吸收，在其艺术风格的形成过程中起到了重要作用。

② 卞孝萱、卞岐编：《郑板桥全集（增补本）》第一册，凤凰出版社2012年版，第332页。

③ 胡佩衡、胡橐：《齐白石画法与欣赏》，人民美术出版社1959年版，第84页。

④ 齐白石游蜀期间曾于姚石倩处见郑板桥画竹作品，以"潇洒出尘"称之。民国二十五年（1936）五月三十日的《新新闻》报道："王氏入室后，齐氏语王，谓早间已晤余中英、姚石倩诸人，并极赞姚家藏之板桥道人画竹，有潇洒出尘之态，王谓彼亦藏有板桥画竹四张，现在重庆，缓可取出鉴赏。后谈到鉴别古画，大家均以为难事。"参见韦昊昱《齐白石涉四川诸史实再研究——以民国成都〈新新闻〉报道为例》，见北京画院编《齐白石研究》第二辑，广西美术出版社2014年版，第176页。

⑤（捷克）约瑟夫·海兹拉尔：《齐白石》，广西美术出版社2017年版，第108页。

⑥ 齐白石：《风竹图》，见（捷克）约瑟夫·海兹拉尔《齐白石》，广西美术出版社2017年版，第212页。

⑦ 胡佩衡、胡橐：《齐白石画法与欣赏》，人民美术出版社1959年版，第59页。

⑧ "白石老人的绘画过去俗称有三绝——虾、蟹、鸡，三绝中又以画虾最神妙。"见胡佩衡、胡橐《齐白石画法与欣赏》，人民美术出版社1959年版，第57页。

⑨ 北京画院编：《人生若寄——北京画院藏齐白石手稿·诗稿》下册，广西美术出版社2013年版，第457页。郑板桥有一方"青藤门下牛马走"的印章，表明了他对徐渭的衷心倾服，此处齐白石记载的印文内容有误。

⑩ 胡佩衡、胡橐：《齐白石画法与欣赏》，人民美术出版社1959年版，第124页。

⑪《齐白石论艺》，《中华书画家》2014年第1期。

⑫ 齐白石在齐良迟双勾郑板桥书法册页的封面上写道："壬午秋，门人张

生万里借来板桥老人书直条一幅。予命良迟双勾保存，愁时随意一翻，远胜举杯。白石老人记。"见齐良迟口述、卢节整理《父亲齐白石和我的艺术生涯》，海潮出版社1993年版，第30页。

⑬ 卞孝萱、卞岐编：《郑板桥全集（增补本）》第一册，凤凰出版社2012年版，第85页。

⑭ 卞孝萱、卞岐编：《郑板桥全集（增补本）》第一册，凤凰出版社2012年版，第277页。

⑮ 关于清代前期金农、郑板桥等人的师碑实践，参见朱天曙《清代师碑破帖的典型：从〈西岳华山庙碑〉到金农书风的形成》，《韩国2021世界书艺全北双年展国际学术大会论文集》，大韩民国全罗北道，全北书艺双年大会组委会2021年版；朱天曙《〈西岳华山庙碑〉、金农书风与清代前期师碑破帖风气》，《中国书法》2021年第4期。

⑯ 北京画院编：《人生若寄——北京画院藏齐白石手稿·诗稿》下册，广西美术出版社2013年版，第372页。

⑰ 齐白石：《题王雪涛画菜》，见《中国近现代名家画集·王雪涛》，人民美术出版社2007年版，第9页。

⑱《郑板桥集》，上海古籍出版社1962年版，第24页。

⑲《郑板桥文集》，广西师范大学出版社、巴蜀书社1997年版，第94页。

⑳《作画刻印启事》原作现存于辽宁省博物馆，文字见郎绍君、郭天民编《齐白石全集》第十卷文钞，湖南美术出版社1996年版，第140页。

㉑ 朱天曙选注：《齐白石论艺》，上海书画出版社2012年版，第228页。

㉒ 卞孝萱、卞岐编：《郑板桥全集（增补本）》第一册，凤凰出版社2012年版，第296页。

㉓"董伯仁、展子虔、郑法士、杨子华、孙尚子、阎立本、吴道玄屏风一片，值金二万，次者售一万五千。其杨契丹、田僧亮、郑法轮、乙僧、阎立德一扇，值金一万。"见张彦远《历代名画记》卷二《论名价品第》，人民美术出版社1963年版，第43—44页。

㉔ 郎绍君、郭天民编：《齐白石全集》第十卷文钞，湖南美术出版社1996年版，第137页。

㉕《齐白石诗集》，广西师范大学出版社2009年版，第199页。

齐白石与李鱓

—— "李复堂与余同趣"

"扬州八怪"中的李鱓与郑板桥同是兴化人。清代徐兆丰在《风月谈余录》中称："吾郡兴化，地居下游，四面皆水。然清淑所钟，名人踵接。里谚云：'楚阳有三高，复堂、瀣陆中板桥。复堂，李鱓。瀣陆，顾于观。板桥，郑燮'，皆乾隆时人。"[1]其中复堂即李鱓，长郑板桥七岁，《板桥自叙》称："板桥从不借诸人以为名。惟同邑李鱓复堂相友善。复堂起家孝廉，以画事为内廷供奉。康熙朝，名噪京师及江淮湖海，无不望慕叹羡。是时板桥方应童子试，无所知名。后二十年，以诗词文字与之比并齐声。索画者，必曰复堂。索诗字文者，必曰板桥。"[2]两人在诗书画方面志趣相投，惺惺相惜。李鱓也对齐白石的艺术风格产生了重要影响。

　　李鱓为明朝宰辅李春芳的后人，他在书画作品上常钤"李忠定文定子孙""神仙宰相之家"印，向世人标榜其家世。李鱓早年受从兄嫂李炳旦、王媛启蒙，跟随同乡魏凌苍学

画，入仕后师法蒋廷锡工细严谨一路的宫廷画风，辞官返乡后因得见石涛作品，而转向挥洒肆意，最终实现自我风格的创造。[3]（图1、2）晚清文人凌霞的《扬州八怪歌》中，曾有诗："复堂作画真粗豪，大胆落墨气不挠。东涂西抹皆坚牢，砚池滚滚惊飞涛"[4]，对李鱓的粗豪写意作了形象的描述。郑板桥则在《题李鱓花卉蔬果册》中指出李鱓晚年绘画以"破笔泼墨"为特色，[5]"破笔泼墨"是对他早期"明秀苍雄"与中期工致写生一路画法的反叛，其由工转写的艺术历程与齐白石一致。

齐白石对李鱓誉词甚多，曾称："作画最难无画家习气，即工匠气也。前清最工山水画者，余未倾服。余所喜独朱雪个、大涤子、金冬心、李复堂、孟丽堂而已。"[6]民国十一年（1922），齐白石题画中又述及他敬重的山水与花鸟画家，于花鸟画领域，除徐渭、石涛、八大山人、李鱓之外，皆以匠家视之。[7]

从齐白石对前人画家的评骘与接受中可以看出，齐白石对李鱓的取法主要集中在花卉和水族题材。那么，他具体学了哪些？

菖蒲蟾蜍

从目前所见齐白石作品及文献材料来看，至少有菖蒲、

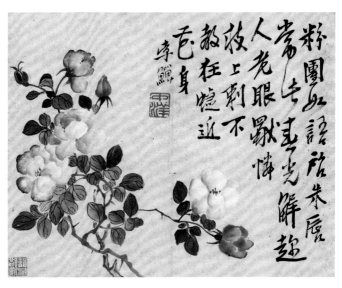

图1 李鱓《花鸟册》第九开，纸本设色，22cm×28.5cm，无年款，天津博物馆藏

图2　李鱓《花鸟册》第六开，纸本设色，22cm×28.5cm，无年款，天津博物馆藏

蟾蜍、荷花、松树、茄子等题材。辽宁省博物馆藏齐白石作于民国元年（1912）的《菖蒲蟾蜍》（图3），画面简略，以双勾淡墨法写成，与"衰年变法"后强调以大写意表现物象的方式不同，属于早期较为工致的作品。菖蒲叶长短、正反层次分明，一根线状物分别缠绕在菖蒲根部与蟾蜍右后腿上，蟾蜍欲挣开束缚逃脱的状态非常生动，画面张力和趣味性因此得到强化。作品上题有两段长款，其一称：

> 小园花色尽堪夸，今岁端阳节在家。却笑老夫无处躲，人皆寻我画虾蟆。李复堂小册画本。壬子五日自喜在家，并书复堂题句。云根姻先生之属，以为何如？齐璜记以寄之。[8]

齐白石的这件作品参照李鱓的小册画本，并题李鱓诗句，但齐白石以条幅的样式呈现，与原作册页不同。根据作品上的第二段行书长跋可知，这件作品最终并没有归这位云根先生，而是奉赠其师胡沁园。因在寄出之前，云根先生即已与世长辞。齐白石称："是年秋八月，吾师沁园先生来寄萍堂，见而称之，以为融化八怪，命璜依样为之。璜窃恐有心为好不如随意之传神，即以此记之奉赠。即更（画）四幅焚之，以答云根也。"[9]

光绪十五年（1889），齐白石跟随湘潭乡绅胡沁园学习工笔花鸟草虫，见到了他收藏的许多古今名家作品，并有机会

读书学诗，开启了齐白石的艺术人生。齐白石一生感念胡沁园的启蒙之恩，晚年有句称："廿七年华始有师"[10]。胡沁园评价这件临作"融化八怪"，除齐白石直接说明菖蒲与蟾蜍取法李鱓外，第一段跋款还明显可见仿金农写经体楷书书风。[11]

中国美术馆还藏有一件《菖蒲蟾蜍》(图4)与上述辽宁省博物馆所藏《菖蒲蟾蜍》构图近似，应为同一阶段所作，不同之处在于中国美术馆藏本中的菖蒲以焦墨渴笔变工为写，未署名款，仅钤"萍翁"白文小印。

北京徐悲鸿纪念馆藏有一件齐白石的《小草幼蛙》[12]，未署年款，是以《菖蒲蟾蜍》为基础进行创作的作品，将蟾蜍改为两只幼蛙，画面构图近似，但从水草墨色的浓淡枯湿，以及以水墨营造出幼蛙的生动立体姿态中，明显可见此期齐白石对笔墨技法的运用更加成熟。此后，他的《游鸭图》(1918)(图5)[13]、《蒲蟹图》(约作于二十世纪二十年代)(图6)[14]、《蒲鸭图》(1927)[15]、《菖蒲水鸟图》(约作于二十世纪三十年代初期)[16]、《蒲蟹图》(1932)、《蒲鱼图》(1933)都沿用了《菖蒲蟾蜍》的基本图式，其中菖蒲的画法、姿态都与《小草幼蛙》颇似，可见其以"李复堂小册画本"为基础而逐步进行变法的线索。中国美术馆藏齐白石1951年创作的《青蛙》(图7)条幅，最上方绘制一株水草，一只青蛙被水草缠住了后腿，下方是焦急的三只同伴，画家的巧思情趣跃然纸上。不难看出，被困住的青蛙形象与《菖蒲蟾蜍》中拼命挣脱的蟾蜍的笔墨手法也是一脉相承的。

图3 齐白石《菖蒲蟾蜍》，纸本水墨，
174cm×47cm，1912年，辽宁省博物馆藏

图4 齐白石《菖蒲蟾蜍》，
纸本水墨，91.7cm×24.8cm，
约1912年，中国美术馆藏

图5 齐白石《游鸭图》，
纸本水墨，132cm×34cm，
1918年，湖南省博物馆藏

图6　齐白石《蒲蟹图》，
纸本水墨，80cm×34cm，
约20世纪20年代，北京画院藏

图7　齐白石《青蛙》，
纸本水墨，103.5cm×34cm，
1951年，中国美术馆藏

226

荷　花

　　齐白石作荷，除了受八大山人、金农的影响外，还借鉴了李鱓的画法。他在《荷花翠鸟》画跋中称："懊道人画荷花过于草率，八大山人亦画此，过于太真，余能得其中否？自尚未信。"[17]在艺术实践中以前人作品为参照而进行主观上的取舍，是他常用的艺术手段。齐白石以李鱓和八大画荷作比较，意在传承两家并有所突破。[18]民国六年（1917），齐白石所作《荷鸟图》，颇有八大山人冷逸的韵味。这件作品的题款中也提及李鱓：

　　　　朱雪个、李复堂与余同趣，余之作画，欲不似二者，固下笔难矣！此幅将不似人，宝辰先生勿谓傍依朱、李也。[19]

　　"欲不似"是齐白石想要突破前人藩篱而自立我法的殷切愿望，"下笔难"不仅是对"朱雪个、李复堂与余同趣"的进一步说明，同时也表现了他对李鱓用力之深，已达到下笔即似的程度了。前文提到，齐白石单枝荷花与荷塘远景的画法从金农作品继承而来。齐白石存世荷花作品又可分为简（图8）、繁（图9）两类。大体来说，早期荷花以简为主，秉承八大山人的手法，尤其着意于水墨效果。二十世纪二十年代以后，设色的荷花逐渐增多，出现了大写意荷花与禽鸟之

图8 齐白石《减笔墨莲》，纸本水墨，
78.8cm×31.4cm，1922 年，中国美术馆藏

图9 齐白石《荷花图》，纸本设色，
102cm×34.2cm，1954年，辽宁省
博物馆藏

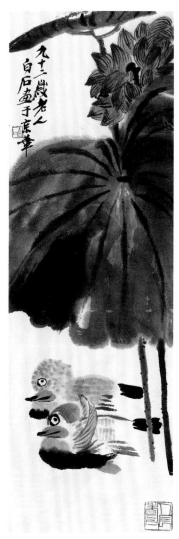

图10　齐白石《荷花鸳鸯》，
纸本设色，103.7cm×34.1cm，
1949年，中国美术馆藏

图11 李鱓《荷花图》，纸本水墨，
136.5cm×46.1cm，1743年，故宫
博物院藏

外的其他题材结合的图式，如小鱼、鸳鸯、鸭子、青蛙以及工笔蜻蜓等，画面布置愈见奇思（图10）。二十世纪三十年代前后的荷花开始向恣肆雄厚一路发展，荷叶墨色淋漓，荷花色彩丰富，且时见表现残荷、枯荷的作品，这与李鱓画风的影响是分不开的（图11）。尤其是较繁的多枝荷花，荷梗纵横交错，繁密穿插，落拓之气更与李鱓所作墨荷图有异曲同工之妙。

松　竹

北京画院藏齐白石作品中有一件松树画稿（图12），是双勾李复堂的作品。根据画面来看，应是对李鱓原作（图13）的局部截取。画稿右上方和右下方又增添两处小景，并写明"自制"。北京画院还藏有齐白石约民国十八年（1929）所作《花果图》扇面（图14），款题"赵扱叔临李复堂真本"。[20]齐白石在篆刻和绘画上取法赵之谦尤多，并影响其后来的风格创造。对赵之谦临本的再次临摹，同样也是齐白石效仿李鱓写意画风的一个例证。

民国二十五年（1936），齐白石有巴蜀之行，学生王白与请他赏鉴李复堂墨竹真迹。齐白石以汉篆法题"李复堂真迹"五字，又以行书题跋说明缘由："丙子莫春之初，游成都，得见复堂先生画竹册四开。为陈君石遗索去其一，留此三开，已

图12　齐白石《勾临懊道人松树》，纸本水墨，23cm×11.5cm，无年款，北京画院藏

图 13　李鱓《松石紫藤图》，纸本设色，242.2cm×120.3cm，
1751 年，上海博物馆藏

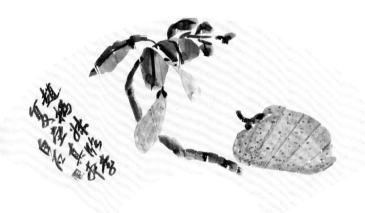

图14　齐白石《花果图》，纸本设色，20cm×57cm，约1929年，北京画院藏

索予评定，又欲予篆此三字。齐璜记。白与弟藏。"[21]这件《墨竹册》共四开，王白与先请陈衍题字，陈衍索去一开，齐白石见到的仅余下三开，在惋惜的同时也称许王白与为人之慷慨："复堂先生笔雅墨润，殊可宝也。白与君能让人，可谓慷慨矣。丙子齐璜记。"齐白石在四川期间，很多人请他鉴定书画，他刻了一方"白石见"的印章，仅表示经眼，不轻易与人作真伪之辨。但为王白与所藏李复堂作品题跋，也可见他对李复堂的笔墨语言非常熟悉，因而才能对这件真迹有十足的把握。

① 徐兆丰：《风月谈余录》，见卞孝萱、卞岐编《郑板桥全集（增补本）》第二册，凤凰出版社2012年版，第242页。

② 卞孝萱、卞岐编：《郑板桥全集（增补本）》第一册，凤凰出版社2012年版，第293页。

③ 兴化李氏后人李骕为石涛晚年好友，李骕为李鱓之堂叔，其转学石涛或与此有关。参见朱天曙、吴倩《兴化李骕与石涛晚年在扬州的活动》一文的讨论，《中国书画》2021年第7、8期。

④ 凌霞：《天隐堂集·扬州八怪歌》，见卞孝萱、卞岐编《郑板桥全集（增补本）》第二册，凤凰出版社2012年版，第90页。

⑤ 卞孝萱、卞岐编：《郑板桥全集（增补本）》第一册，凤凰出版社2012年版，第463页。

⑥ 郎绍君、郭天民编：《齐白石全集》第十卷题跋，湖南美术出版社1996年版，第11页。

⑦ 北京画院编：《人生若寄——北京画院藏齐白石手稿·日记》下册，广西美术出版社2013年版，第357页。

⑧ 朱天曙选编：《齐白石论艺》，上海书画出版社2012年版，第117页。齐白石民国二十二年（1933）为《姚石倩印集》所写序言中也提到了云根先生，称："刻印一事，隐僻者能自工，聊以自娱，不求称誉。吾邑王湘绮师之妻母舅李云根先生，画入逸品。远胜前清诸老，刻印能驾无闷而上之，足不出柴门，未肯供诸世，一代精神殊可惜也。"可知

李云根与齐白石之间的关系，以及云根先生的绘画篆刻皆佳。见朱天曙选编《齐白石论艺》，上海书画出版社2012年版，第188页。

⑨ 朱天曙选编：《齐白石论艺》，上海书画出版社2012年版，第117页。

⑩ 《齐白石诗集》，广西师范大学出版社2009年版，第208页。

⑪ 齐白石自第三次远游之后到定居北京，四十二岁至五十五岁（1906—1919）前后这段时间主要学习金农写经体。

⑫ 《中国近现代名家画集　齐白石》，天津人民美术出版社1998年版，第184页。

⑬ 王晓燕编：《齐白石绘画作品图录》上册，天津人民美术出版社2006年版，第83页。

⑭ 王晓燕编：《齐白石绘画作品图录》上册，天津人民美术出版社2006年版，第115页。

⑮ 王晓燕编：《齐白石绘画作品图录》上册，天津人民美术出版社2006年版，第272页。

⑯ 王晓燕编：《齐白石绘画作品图录》上册，天津人民美术出版社2006年版，第358页。

⑰ 敖晋编：《齐白石谈艺录》，上海书画出版社2016年版，第17页。

⑱ 齐白石约于宣统二年（1910）参照石涛与八大所创作的《竹子》也体现了他的创造性。他在题款中称："尝见清湘道人于山水中画以竹林，其枝叶甚稠；雪个先生制小幅，其枝叶太简。此在二公所作之间。"见徐冰主编《齐白石：从群众中来到群众中去》，文化艺术出版社2010年版，第49页。

⑲ 中国美术馆编：《中国美术馆藏近现代中国画大师作品精选·齐白石》，人民教育出版社2005年版，第24页。

⑳ 王晓燕编：《齐白石绘画作品图录》上册，天津人民美术出版社2006年版，第307页。

㉑ 重庆中国三峡博物馆藏。参见余乃谦《齐白石涉川史事四则小考》，见北京画院编《齐白石研究》第六辑，广西美术出版社2018年版，第49页。

齐白石与赵之谦

——从篆刻到绘画

赵之谦是晚清书画篆刻史上最具代表性的名家之一，在篆刻、书法和绘画上都有开创性的成就，并提出了很多重要的艺术观念。赵之谦也是对齐白石风格产生深刻影响的艺术家。

　　齐白石的书法直取秦汉，追求古朴，一任自然，与赵之谦以北碑融入篆隶的做法不同，但都是晚清碑派书风发展的产物。[①]齐白石篆刻之名早于画名，北京画院藏陈师曾跋《借山图册》中说："曩于刻印知齐君，今复见画如篆文"。在篆刻和绘画上，齐白石得力于赵之谦尤多。黄惇、郎绍君等学者曾作过研究，然尚未展开详细讨论。[②]齐白石对赵之谦景仰推重，在继承赵之谦的基础上，创造了与赵之谦不同的粗拙苍劲的印风。

　　齐白石认为自己的作品在很多方面来源于赵之谦而又能超越赵之谦，他将赵之谦视为印学道路上的楷模，在与友人

论艺、教导学生及其作品款跋中皆时时可见其对赵之谦的誉词。此外，他还对赵之谦的花卉蔬果、人物、山水等绘画题材有过学习。以往的齐白石研究中，常常忽视赵之谦在齐白石艺术形成中的重要价值，也少见细致的考索。现将讨论以下问题：齐白石是如何学习赵之谦篆刻的？赵之谦的印学观与齐白石篆刻有何关联？在绘画创作中，赵之谦对齐白石有何影响？

"印奴"

齐白石的入室弟子、私淑门生数量众多，他对"旧京篆刻得时名者，非吾门生即吾私淑"的景况颇为自豪。[3]他七十岁前后曾刻一方印章"三千门客赵吴无"（图1），赵之谦与吴昌硕都对他的印风有过影响，此印实有与两人比较之意。

齐白石的"三千门客"中，亦有不少不遗余力地为其印学事业做出贡献者。民国八年（1919），齐白石门人姚石倩为他钤拓印集，齐白石将姚石倩与为赵之谦集印谱的魏稼孙并论，并评价赵之谦的篆刻成就称："无闷集古之大成，为后来刻印家立一门户，超绝往古"[4]。姚石倩拓齐白石印成册，齐白石想到魏稼孙为赵之谦集《二金蝶堂印谱》，感慨门生姚石倩生不逢时，"非无闷在京华时耳"。但从"石倩兄亦喜余刻印，倒箧尽拓之"句中可见，他心里是不胜感激的。

图1　齐白石《三千门客赵吴无》，白文，
4.4cm×4.4cm×0.8cm，无年款，北京画院藏

在姚石倩之外，齐白石的重要赞助人之一朱屺瞻也将自藏白石印章汇聚成谱，并请齐白石作序。朱屺瞻得识齐白石后，常向其购印，至甲申年（1944）积累齐白石印章已满六十方，遂自号为"六十白石印富翁"[5]。"六十白石印富翁"显然是对齐白石"三百石印富翁"的模仿。八十二岁的白石老人在序中叙述了他与朱屺瞻之间的艺术往来，又将朱屺瞻与魏稼孙并论，称"又不能将朱君作魏稼孙看为多事"，实有将自己与赵之谦并论之意。

关于魏稼孙为赵之谦集印谱的逸事，赵之谦还曾创作了一方朱文长方小印："印奴"。两人的共同友人将喜集印谱的魏稼孙视为"印奴"。赵之谦认为："稼孙为我集印，稼孙属我刻印，皆印奴而已。"[6]齐白石亦有朱文印"印奴"，改赵之谦二字上下排列的方式而在方形印面上左右排列，又在边款中特别指出己作与赵之谦之不同，两印"各有意态"[7]。

齐白石对赵之谦篆刻的取法及其变革

齐白石的篆刻学习经历大体可分为四个阶段。第一阶段以丁敬、黄易代表的浙派印风和秦汉印章传统为基础；第二阶段转向对赵之谦《二金蝶堂印谱》的学习与印风的模仿；第三阶段致力于探索实践"印外求印""印从书出"，将《天发神谶碑》、《祀三公山碑》、秦权统一于篆书与篆刻中，初

具个人面目；第四阶段的晚年刀笔不辍，奋力治印，强化赵之谦"留红"的特征，加强对比，以单刀冲锋刻法加强印章的大写意特征，雄肆奇崛，终成"齐派"。[8] 可以看出，赵之谦的印学实践和印学观对齐白石一生的篆刻创作都有影响。

在学赵之谦篆刻之前，齐白石早年在用刀及风格上都取法"浙派"。据黎锦熙说齐白石所刻第一方印"金石癖"[9]，即是以切刀法为之。北京画院藏有早年齐白石学丁敬、黄易的印章，如"砚田农""心无妄思""吾友梅花""我生无田食破砚""身健穷秋不须耻"等，其中"我生无田食破砚"[10] 边款为友人黎铁安所刻，黎铁安认为齐白石此印仿丁敬，能得神似。[11] 跋款刻于光绪二十四年（1898），时齐白石三十四岁。黎铁安跋中还提到他的本家黎松安、黎薇荪，他们都是齐白石的好友，齐白石开始学习刻印也正是受到了他们的影响。齐白石学印始于向黎铁安请教如何刻印，而黎松安则是他最早的印友，二人经常在一起刻印，相互切磋。在与他们的交往中，齐白石还有机会观赏浙派的印谱与拓片。[12] 黎氏后人黎泽泰在《记白石翁》中也谈到这件事，称："家大人（黎薇荪）自蜀检寄西泠六家中之丁龙泓、黄小松两派印影与翁摹之，翁刀法因素娴操运，特为矫健，非寻常人所能企及……翁之刻印，自胎息黎氏，从丁、黄正轨脱出。初主精密，后私淑赵㧑叔，犹有奇气，晚则轶乎规矩之外。"[13] 从黎泽泰的述评中可知，学习赵之谦篆刻是齐白石印风变化的关键节点。

光绪二十五年（1899），齐白石三十五岁，拜在湘潭名流王闿运门下。王闿运与赵之谦有私交，光绪三十年（1904）王闿运为齐白石的第一本自拓印谱作序，序中提到他离京回乡时，赵之谦曾赠其名章。[14]此时齐白石的篆刻仍然以学浙派为主，其拓存印章展现了这一时期的学习成果。惜经丁巳乡乱后，印草不存，仅余王闿运序文，齐白石感念师恩，民国十七年（1928）汇辑刊印的《白石印草》仍将王闿运序文冠于篇前。[15]在与王闿运的交往中，齐白石有机会见到王闿运私藏的赵之谦绘画作品。[16]赵之谦为王闿运所刻的名章，齐白石应该有机会细细观赏过。

齐白石对赵之谦《二金蝶堂印谱》的双勾与仿刻

　　齐白石最早什么时候有机会见到赵之谦印谱的？根据目前所见材料，很可能是他四十一岁时在好友黎薇荪家里见到的《二金蝶堂印谱》。[17]齐白石从黎薇荪处借来，以朱笔按照印章原样细细勾摹下来，是他转学赵之谦印风的开始。

　　那之后，齐白石曾多次勾摹《二金蝶堂印谱》。宣统二年（1910），齐白石又于茶陵谭泽闿家见到《二金蝶堂印谱》，以墨笔选勾了其中自己喜爱的印章。次年，好友黎薇荪从谭泽闿处借观，[18]齐白石转借至借山馆，以朱笔勾之，自称"观者莫辨原拓勾填也"，用心之精专，可以想见。民国八年（1919），齐白石在北京见到泸江吕习恒所藏《二金蝶堂

印谱》，与早年在谭泽闿处见到的版本略有差别，但确系真本，遂命门人楚仲华双勾，又亲自"择其圆折笔画者勾之"，合而为一，并写了序言说明自己与《二金蝶堂印谱》之间的因缘。[19]除齐白石的记录之外，启功在《记齐白石先生轶事》中也谈到一件齐白石用油竹纸描摹的《二金蝶堂印谱》，他说："当我打开先生手描的那本印谱时，惊奇地、脱口而出地问了一句话：'怎么？还有黑色印泥呀？'乃至我得知是用笔描成的，再仔细去看，仍然看不出笔描的痕迹。"[20]由此可见，齐白石对赵之谦《二金蝶堂印谱》下了很深的功夫。民国二十三年（1934），《世界晚报》发表《金石画家齐白石访问记》，文中记录了齐白石评价赵之谦印作"极治印之大观"，"其章法，因笔势字迹，参差错综，各有不同"。又谈到他用学画的方法学习赵之谦印谱，即用朱笔一一摹写，留存为创作的蓝本。[21]齐白石所言"印谱"，当为其中年以后多次描摹的赵之谦《二金蝶堂印谱》。

齐白石对《二金蝶堂印谱》的精微勾摹使他对赵之谦的字法布局、印章风格都有了深刻的认识。宣统二年（1910）始，齐白石刻印有了新的变化。他领悟到汉印与赵之谦篆刻之间的贯通，在赵之谦印风中呈现汉人古朴生动的内涵，是他这一时期所追求的方向。[22]齐白石此期（1910）作《与谭三兄弟刊收藏印记》说明他由学习丁敬、黄易到转入模仿赵之谦印风的经历。十年前（约1900），正值齐白石取法丁敬、黄易的阶段，谭氏兄弟曾请齐白石治印，但由于他们听信了

丁拔贡对这批印作的贬低，遂磨去请丁拔贡重刻。至庚戌（1910）冬，齐白石以赵之谦印风为参照的仿刻印章已达到了一定的水平（图2—4）。谭氏兄弟也学赵之谦篆刻，与齐白石有着相同的趣味，齐白石称："余来长沙，谭子皆能刻印，无想入赵㧑叔之室矣，复喜余篆刻，为刻此石，以酬知己。"[23]

现存齐白石临仿赵之谦的印章并不多，多为直接拟赵之谦风格创作的作品，如其白文"五十以后始学填词记""乐石室"等，可见他在篆刻创作中也秉承其绘画的主张，注重总结前人的创作方法，提炼原理，遗形取神，"要常有古人之微妙在胸中，不要古人之皮毛在笔端"[24]。民国三年（1914），齐白石在仿照赵之谦印风所作的"乐石室"（图5）印款中，引用樊增祥此前题《借山吟馆图》的诗句，称其"平生三绝诗书画，乐石吉金能刻划"，此即其以"乐石"为室名的由来。[25]可见"乐石室"表露了齐白石对古人诗书画印一体传统的追慕，而赵之谦正是诗书画印集于一身的重要代表。

民国六年（1917），齐白石对赵之谦的刻印方法有了更进一步的理解与心得，他在"瓶士学篆"的边款论及赵之谦，"自论此法为㧑叔得意作"。[26]此时他对赵之谦印风的掌握已经游刃有余。该年所刻"瓶斋书课""瓶士学篆""净乐无恙""杨昭俊印""朽木不折""视道如花"等白文印，均仿赵之谦双刀法和章法，而"曾藏茶陵谭氏天随阁中""潜荇"等朱文印仿赵之谦篆法。由此可见，齐白石学赵之谦起初朱、白文皆学，而以白文为主。除上述诸印外，齐白石存世的

图2　齐白石《谭延闿印》，白文，2.68cm×2.7cm×5.79cm，无年款，台北故宫博物院藏

图3　齐白石《无畏》，朱文，2.67cm×2.68cm×5.95cm，无年款，台北故宫博物院藏

图4　齐白石《谭氏祖安》，朱文，2.55cm×2.55cm×8.1cm，无年款，台北故宫博物院藏

图5　齐白石《乐石室》及印款，白文，2.2cm×2.2cm×4cm，1914年，北京画院藏

"名余曰璜字余曰频生"（图6）与赵之谦的"会稽赵之谦字㧑叔印"（图7），"齐白石观"（图8）与赵之谦的"郑斋所藏"（图9），"王国桢"（图10）与赵之谦的"王懿荣"（图11）等印，在篆法、章法和刀法上，都有着鲜明的传承关系。

齐白石的"刚健超纵""粗拙苍劲"是对赵之谦印风的新发展

齐白石并不满足于仅与赵之谦相似，而欲在赵之谦之外另辟蹊径。民国六年（1917）所刻白文"净乐无恙"的边款上，他写道："余刊此石，无意竟似㧑叔先生，人皆以为大好矣，余不能去前人之窠臼，惭愧惭愧。白石并记。"[27]民国十二年（1923），齐白石在写给弟子贺孔才[28]的信中说：

> 刻印无论古今人，不能印印皆佳，前明文、何终身不善变，一生无一佳印合称此日之名声；前清西泠六家，惟丁君有数印能过当时人物。至赵无闷，白文多佳者十居五六，可谓空绝前人也。余此部中稍有七八印可观，亦可谓平生幸事。孔才仁弟勿笑余言狂且妄耳。[29]

此为齐白石五十九岁时所言，突出表明他对赵之谦白文印的推重，却不提赵之谦的朱文。此时他已发觉赵之谦娟秀的朱文不符合他的审美追求。齐白石在弟子贺孔才所刻"殷

图6 齐白石《名余曰璜字
余曰频生》，白文，见《齐白
石全集》第八卷，第5页

图7 赵之谦《会稽赵
之谦字㧑叔印》，白文，
2.5cm×2.5cm×5.3cm，
无年款，君匋艺术院藏

图8 齐白石《齐白石观》，
朱文，见《齐白石全集》第
八卷，第18页

图9 赵之谦《郑斋所藏》，朱
文，2.6cm×2.5cm×4.2cm，
无年款，君匋艺术院藏

图10 齐白石《王国桢》，
白文，见《齐白石全集》第
八卷，第113页

图11 赵之谦《王懿荣》，
白文，2.6cm×2.6cm，无
年款，君匋艺术院藏

氏善夫"朱文印上批说："赵先生之朱文过于柔弱。"[30]在此之前，齐白石在五十三岁所刻"杨昭俊"印的边款中已说明他想要变化的消息："余刊印每刊朱文，以古篆法作粗文，多不雷同。"[31]"粗文古篆"正是他区别赵之谦印风，有意识探索自家风格的方向（图12、13）。

民国十四年（1925），齐白石在写给贺孔才的信中，再次指出："自唐以来能刻印者，惟赵悲盦变化成家"，但赵之谦"刻十印之中，最工稳者只二三也"。[32]齐白石对赵之谦为印章史上能"变化成家"者的认识贯穿始终，但从"白文多佳者十居五六"至"最工稳者只二三也"的评价来看，随着他对赵之谦印风的认识愈加深入，取法范围正在逐渐有选择地缩小，并以此认识鼓励弟子。在批注贺孔才的印稿中，齐白石也常常以赵之谦印章作对比。如民国十年（1921）批贺孔才"筱山"印，称："二字似㧑叔，刀虽工，笔画未稳。刻此等印，见㧑叔'㧑朱'此印，便知是非。"[33]在"子建"印的批语中，称："赵无闷善篆印，然'子'字不易佳。余尝篆此'子'字，样式真难看也。愿吾弟舍吾所短。"[34]民国十二年（1923）又批"心泉持赠"称："无闷多此篆法。在无闷不常多佳作，弟可不为。"[35]这些批注教导弟子如何刻印，也体现了齐白石对赵之谦作品的思考与取舍。

民国二十七年（1938），七十四岁的齐白石为门人周铁衡《半聋楼印草》作序。在这篇序中，齐白石全面评介了赵之谦印风，指出赵之谦善变化、得天趣、印从书出的艺术特征，

图12　齐白石《西山如笑笑我邪》，
朱文，3.5cm×3.5cm×10cm，
无年款，北京画院藏

图13　齐白石《千头木奴》，朱文，2.2cm×2.3cm×
6.2cm，1937年，北京画院藏

这些正是他从赵之谦印风中所获得的滋养。他又回忆了自己学习赵之谦的过程：

> 予年已至四十五岁时，尚师《二金蝶堂印谱》。赵之朱文近娟秀，与白文之篆法异，故予稍稍变为刚健超纵，入刀不削不作，绝摹仿，恶整理。再观古名碑刻法皆如是。苦工十年，自以为刻印能矣。铁衡弟由奉天寄呈手刻拓本二，求批其短长。予见之大异，何其进之猛也。其粗拙苍劲不独有过于予，已能超出无闷矣。[36]

赵之谦印章于浑厚质朴中见婉转流丽，其朱文印风中的"娟秀"特征和齐白石的艺术追求不同，正是齐白石超越赵之谦而变化的突破口，序中所言"刚健超纵""粗拙苍劲"是齐白石对其所追求艺术风格的表述。可见，"苦工"的十余年间，齐白石对取法赵之谦印风及二人审美取向的差异有了明晰的认识，他在这一时期学印的心得中也常常表明这种认识。如民国十二年（1923）所刻"石桧书巢"印，自批："此乃余之最工细者。可以浑入无闷印谱中也"[37]。民国二十三年（1934）所作"圆觉"印，批注又言："赵无闷无此方劲。"[38]这一时期在给弟子罗祥止《祥止印草》中"张佩琳"印章的批语也说："此种刀法似黄莫（牧）父，赵㧑叔无此坚也。"[39]齐白石认为赵之谦印风以"娟秀""工细"胜，自己则以"古趣""方劲"胜。这种艺术追求与他的绘画艺术观念也是一致

的，如其《仿石涛山水册》题记称："前代画山水者，董玄宰、释道济二公，无匠家习气，余犹以为工细，中（衷）心倾佩，至老未愿师也。"[40]虽"衷心倾佩"，但犹觉"工细"，因而他要以不同于前人的大写意方式作山水。齐白石的篆刻创作体现了他整体的审美追求，即在"刚健超纵"的风格中表现古意和个人情趣，鲜明地凸显个人面貌。[41]正因如此，他能够在诗书画印领域皆取得卓著成就，并将各种艺术形式的风格完美地统一起来。

赵之谦"印外求印"的印学观与齐白石"印从书出"的实践

"印从书出"和"印外求印"是清代篆刻发展的两大动力。赵之谦提出的"印外求印"思想，为后世的文人篆刻家开辟了一条更加宽阔的道路，印外文字由此成为篆刻用之不尽的灵感泉源。回顾文人印章发展的历史，可以知道，元代赵孟𫖯《印史序》与吾丘衍《三十五举》推崇汉印，奠定了篆刻艺术以汉为正宗的文人印章审美观。自元至明万历时期，篆刻艺术逐步完成了由重实用性向重艺术性的转变，具备了独立艺术的特征。万历年间，《顾氏集古印谱》翻刻的木版《印薮》一出，遂掀起了仿汉印的热潮，但因木刻已失原印神采，也不可避免地产生了许多弊端。其后，朱简提出"笔意表现说"，强调"使刀如使笔"，并在创作中以赵宧光草篆入

印，开拓了印字取材的范围，是篆刻史上的一大突破，也是"印从书出"与"印外求印"观念的先声。至清中期，邓石如以具有个人风格特征的篆书入印，形成新的个人印风，成为清代新印风的开启者。邓石如的再传弟子吴熙载曾评价说："以汉碑入汉印，完白山人开之，所以独有千古。"[42]李祖望也认为其印章"从书法出，得其篆势"[43]。魏锡曾则将其创作规律总结为"书从印入，印从书出"，这种观念的提炼亦正赖于魏氏与好友赵之谦关于印章创作的讨论。[44]

赵之谦的"印外求印"观是在"印从书出"基础上的进一步拓展，学者黄惇曾有过讨论。[45]叶铭在民国五年（1916）所作《赵㧑叔印谱·序》中对"印外求印"的内涵作了具体阐释。他指出"印中求印"是学习以秦汉玺印为大宗的传统印章，"绳趋轨步，一笔一字，胥有来历"；"印外求印"则是将印章以外器物上的古文字引入篆刻创作中。叶铭认为赵之谦的篆刻"以汉碑结构融会于胸中，又以古币、古镜、古砖瓦文参错用之"，能够做到印内、印外"二者兼之"[46]，他关于"印中"与"印外"的论述，是对赵之谦"印外求印"观念与实践的总结。赵之谦首次在印论中使用了"印内""印外"两个概念，认为"印以内，为规矩。印以外，为巧"，"刻印以汉为大宗，胸有数百颗汉印，则动手自远凡俗。然后随功力所至，触类旁通，上追钟鼎法物，下及碑碣造像，迄于山川花鸟，一时一事，觉无非印中旨趣，乃为妙悟"。[47]以汉印为基础，而后以碑碣、古文字乃至山川花鸟、世间万

物作为艺术泉源，融会贯通。赵之谦不仅讨论了"印内"与"印外"维度的问题，同时也辩证地揭示了篆刻学习次序的问题。

赵之谦的印学观念在齐白石的印章创作实践中得到印证，具体体现在三个方面。

第一，重视取法秦汉。齐白石和赵之谦都以师法秦汉为学印正途，但在对待秦汉印章的取法内容上，两人各有侧重。齐白石篆刻以秦汉印章为基础，重视表现"天趣自然"的美感。他批注弟子贺孔才印草时称："余刊印由秦权汉玺入手，苦心三十余年。欲自成流派，愿脱略秦汉，或能名家。"[48] 而赵之谦以"安静""稳实""浑厚"的气息为汉印极则，认为："汉印中有极安静者，最不易到其地方。然学者必当以二字奉为极则。"[49] 赵之谦尤喜汉铜印，认为汉铜印的妙处在于"浑厚"，而非"斑驳"。[50] 齐白石对待汉铜印的"斑驳处"也非常谨慎。他批注贺孔才的"李炳璜印"称："此印似烂铜印，少浑圆之气，然古铜印之浑圆系冶成，自无方角。"[51] 批"张熙兢印"称："纯似烂铜文，故古人印易为，余此言为世人所窃笑也。"[52] 齐白石反对用刀在石印上模拟铜印由"铸"的工艺而产生的艺术特征，他抓住秦汉印章中"别有天趣"的篆法与"胆敢独造"的精神而加以发挥，在赵之谦推重的静气和浑厚的基础上又深入推进了。光绪二十九年（1903），齐白石"连日于汪启淑所赏鉴汉铜印丛中，择其篆法可师者，钩存二百余字，从此胸中更有成竹矣"[53]。民国十年（1921），

他在《题陈曼生印拓》中又说唯秦汉印"篆法别有天趣"，而秦汉印超出千古处则在于"胆敢独造"。[54]因而他选择性地取法秦汉印中的"篆法可师"者，始终坚持要学秦汉印变化的精神，而不是外形。齐、赵二人将秦汉印的大局融会到个人印风中的取法角度不同，但以古求新的艺术道路是一脉相承的。

第二，突出"篆法"是根本。齐白石和赵之谦都十分强调"篆法"在印章创作中的根本作用。齐白石在与友人交流及教导学生中时时强调篆法的重要性，他曾对门人罗祥止说："从前我同陈师曾论印，谈得最投机，我们两人的见解完全相同。一句话概括，初学刻印，应该先讲篆法，次讲章法，再次讲刀法。篆法是刻印的根本，根本不明，章法、刀法就不能精确，即使刻得能够稍合规矩，品格仍是算不得高的。"[55]齐白石认为"篆法是刻印的根本"，而赵之谦也将篆法视为篆刻中至关重要的部分。赵之谦认为"刀法既知，章法又要"，章法与篆势则植根于学问与书法，"书法得，则结构自安，篆隶真行皆可悟入"。[56]

齐白石和赵之谦的篆书（图14、15）虽然取法对象有所区别，但都代表了清代碑派书风发展的高峰，他们的论述也都是对"印从书出"理论的阐发。赵之谦追求以刀法表现篆书的笔意，提出"古印有笔尤有墨，今人但有刀与石"的印章笔墨观[57]（图16）。齐白石也有相似的表述，称："我刻印，同写字一样。写字，下笔不重描，刻印，一刀下去，决不回

图14 齐白石《篆书四言联》，纸本，144cm×39.2cm，1951年，中国美术馆藏

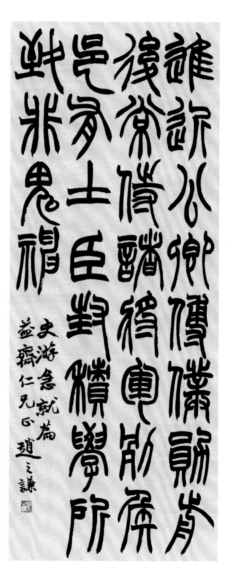

图15　赵之谦《史游急就篇轴》，纸本，
113.4cm×46.4cm，无年款，故宫博物院藏

图16　赵之谦《钜鹿魏氏》，边款中称："古印有笔尤有墨，今人但有刀与石"，白文，2.2cm×2.2cm，无年款，浙江桐乡君匋艺术院藏

刀。"⑤"我的刻印，比较有劲，等于写字有笔力。"⑤他在篆刻创作中追求用刀如用笔的境界，强调篆法与笔墨意味，驳斥"摹""作""削""造作"，⑥追求"刻"所体现出的自然朴素的美感。这种观点常常体现在他的论印文字中。如自批印章"海陵"，"洗去雕琢气，作为好看"⑥，自批"徐再思印"，"气势盈满，无流俗修削工夫"。⑥

第三，"印外"在创作中的运用。齐白石对赵之谦的篆刻曾给予高度评价："得天趣之浑成，别开蹊径而不失古碑之刻法，从来惟有赵㧑叔一人。"⑥他重视赵之谦印中天然之趣的变化，并将这一特点进一步强化为秦汉印精神，为其所用。他所谓的"不失古碑之刻法"一方面源于赵之谦在金石学、文字学等"印外"的修养，另一方面源于赵之谦对"印外求印"的探索。赵之谦在创作中引印外文字入印的实践很多，从其存世印款中可以窥见：

篆、分合法，本《祀三公山碑》。癸亥十一月，悲盦。（"沈树镛同治纪元后所得"款）

龙门山摩崖有"福德长寿"四字，北魏人书也，语为吉祥，字极奇伟，镫下无事，戏以古椎凿法为均初制此。癸亥冬，之谦记。（"福德长寿"款）

取法在秦诏、汉灯之间，为六百年来橅印家立一门户。同治癸亥十月二日，悲盦为均初仁兄同年制并记。（"松江沈树镛考藏印记"款）

生向指《天发神谶碑》，问摹印家能夺胎者几人？未之告也。作此稍用其意，实《禅国山碑》法也。甲子二月，无闷。（"朱志复字子泽之印信"款）

扬卡丙寅年作，取法秦诏版。（"竟山所得金石"款）

赵之谦对书法文字入印的探索，包括秦权、汉洗、汉魏碑版、六朝题记、泉币、砖瓦等内容。其中，《天发神谶碑》《祀三公山碑》及秦诏版，正是齐白石一生书法篆刻心摹手追的对象，并在其创作中将"印外"的内容加以提炼和深化，融入他的"印内"创作中。民国十七年（1928），齐白石在《〈白石印草〉自序》中称："余之刻印，始于二十岁以前。最初自刻名字印。友人黎松庵借以丁、黄印谱原拓本，得其门径。后数年，得《二金蝶堂印谱》，方知老实为正，疏密自然，乃一变。再后喜《天发神谶碑》，刀法一变。再后喜《三公山碑》，篆法一变。最后喜秦权纵横平直，一任自然，又一大变。"[64]

齐白石不像赵之谦对印外文字有着广泛的兴趣，也没有像同样学赵之谦的黄牧甫那样对吉金文字发生浓厚的兴趣，而是聚焦于少数符合自己审美的古代遗迹，融会到自己的篆书中。正如黄惇所指出的，齐白石是用"印从书出"的观念来接受赵之谦"印外求印"的。[65]他走的是"印从书出"的道路，也是赵之谦"印外求印"印学观的实践，在印章的艺术

表现形式上，齐白石从"印外"获得了启示，有界格、封泥和刀法三种取法：在印面上画上方格，取碑版石面上之界格效果；印边常常左、右、上、下，有一个边栏特别粗，朱文印文笔画逼边，甚至嵌入边栏之中，取法封泥之效果；用刀学《天发神谶碑》而变化，取碑版刀法的效果。[66]

齐白石对赵之谦印风"留红"、多字印和单双刀法的创造性运用

经过对《二金蝶堂印谱》的勾摹、仿刻与以赵之谦为参照而确立了自己追寻的方向之后，齐白石创造性地提炼了赵之谦篆刻中符合自己审美倾向的艺术语言，并发展强化成为极具个人特色的表现手段。齐白石形成风格后，其篆法、章法上注重"留红""留空"的构图，对边栏、界格的设计以及刀法上使用单刀等都与赵之谦印风的启示是分不开的。

齐白石晚年最突出的章法表现形式是大疏大密，白文善于"留红"，朱文则注重"留空"。他学赵之谦，舍弃了赵之谦娟秀细笔的朱文一路，也未取其文字的多样变化，而是突出从篆法入印，把赵之谦"印内"的"留红"法转化为自己的"红"与"白"的对比。尤其是在"衰年变法"后，这种手段得到进一步的深化。齐白石在弟子贺孔才的印拓上批语称"两边留红太匀"[67]"工则工矣，惜上下余红太匀也"[68]。他非常关注印内空间"红"与"白"的对比，处理手法之大

胆，方式之丰富，都体现了极强的布局设计意识。如上海博物馆藏齐白石为至交胡南湖所刻系列印章中，"胡南湖""春雪楼印"两方白文印，篆字重心靠上，底部大块留红，上紧下松。"南湖旧隐"印中"隐"字左右两部分拉开距离，以开合变化的方式增加了字内的"留红"。"紫丁香馆"印中"紫""香""馆"字多处并笔、破笔，"丁"字横画有意加粗，增加"白"在印面上的面积。"双梧桐馆""南湖胡鄂""胡鄂公印"等印也可窥见出赵之谦印风的影响。这些印章大多作于二十世纪二十年代前后。又如首都博物馆藏印中，"大无畏"将简略的"大"与繁杂的"无畏"二字左右排列，以笔画的简繁营造"红""白"的强烈对比。"陈衡恪印"与"五石堂"等白文印则使用借边、并笔的方法加强字内的"白"，富于装饰趣味。齐白石的一些代表作如"中国长沙湘潭人也"（图17）、"一阕词人"、"杜门"、"吾狐也"等诸多印章也都凸显了"留白""留红"的手法，更有许多印章采取揖让、参差、错落及笔画粘连等方式，故意打破前人传统，处处可见巧思。

赵之谦篆刻中，多字白文印是重要的组成部分。如"但恨金石南天贫"（图18）、"扨叔壬戌以后所见"、"会稽赵之谦印信长寿"（图19）、"会稽赵之谦字扨叔印"、"走亦不任厕技于彼列"、"俯仰未能弭寻念非但一"（图20）等印，在篆法和字组排列上均有其个人面貌。齐白石以其过人的悟性，从中得到启示，并运用《祀三公山碑》、秦诏版等结体，有意融入

图17 齐白石《中国长沙湘潭人也》，白文，5.7cm×5.7cm×1.1cm，无年款，北京画院藏

图18 赵之谦《但恨金石南天贫》，白文，1.8cm×1.9cm，无年款，君匋艺术院藏

图19 赵之谦《会稽赵之谦印信长寿》，白文，4.15cm×4.15cm，1863年，藏地不详

图20 赵之谦《俯仰未能弭寻念非但一》，白文，4.3cm×4.3cm，无年款，藏地不详

图21 齐白石《以农器谱传吾子孙》，白文，4.5cm×4.5cm×10.7cm，无年款，北京画院藏

图22 赵之谦《丁文蔚》，白文，2.1cm×2.0cm，1859年，上海博物馆藏

赵之谦多字印的方法，进一步夸张赵之谦的章法特征，并将赵之谦多字印中边栏、界格的处理方法进行消化吸收，进而凸显其个人在篆法和章法上的个性（图21）。

赵之谦的刀法在齐白石篆刻中也得到提炼和强化。齐白石早年多种刀法并用，晚年单刀侧锋直冲刻法成为主要的用刀方式。他描述自己刻印的方法为："一刀下去，决不回刀。我的刻法，纵横各一刀，只有两个方向，不同一般人所刻的，去一刀，回一刀，纵横来回各一刀，要有四个方向。"[69]赵之谦在印章创作中主要使用冲、切结合的双刀刻法，也有一些印作直接模拟单刀效果。如"拟汉凿印成此"的"锡曾审定"印[70]，"以椎凿法"为之的"沈树镛""福德长寿"印等。还有"颇似《吴纪功碑》"的"丁文蔚"印（图22）。[71]《吴纪功碑》即三国吴时期的《天发神谶碑》。"丁文蔚"以方折为主，收笔尖出，劲健峭拔，与齐白石以《天发神谶碑》《祀三公山碑》风格的篆书入印的作品有异曲同工之妙（图23、24）。在"印外求印"的过程中，赵之谦或取篆法，或取章法，或取刀法。这类白文印可视为他探索印外书法文字入印的一种实践。齐白石敏锐地发现赵之谦这类刀法能够直抒胸臆，他有意强化并加以拓展、丰富，在更大的印面上长线直驱，表现他所追求的拙厚苍劲、浑雄奇肆的印风。

齐白石学习赵之谦的时间在他的回忆与相关文献中的记载不尽相同，但在四十三岁前则是可以肯定的。他从学浙派到转学赵之谦，再到实现自我风格的创造，中间必有过渡

图23 齐白石《七四翁》，白文，
2.6cm×2.5cm×1.3cm，
无年款，北京画院藏

图24 齐白石《齐璜之印》，
白文，3.3cm×3.4cm×5.3cm，
无年款，北京画院藏

渐变、印风交叉的现象。黄惇认为，齐白石五十岁前后的自用印，已可见他从赵之谦印风向刚健超纵的审美理想前进。五十五岁前，在学习赵之谦印风的同时，已有自家风格的汉篆实践，二者交叉的现象大约在五十岁以后便出现了。五十三岁时，齐白石的白文还多在赵之谦的藩篱中，但多方朱文已取汉碑篆法，这样的探索持续到五十八岁前后。齐白石的朱白印风及章法、刀法、篆法在六十岁之前已完全形成了。[72]

齐白石仿赵之谦印风作品举例

序号	印文内容	朱文/白文	创作时间	著录	藏地
1	士聪长寿	白文	无年款	戴山青编《齐白石印影》，第11页	
2	言语道断心行处灭	白文	无年款	戴山青编《齐白石印影》，第83页	
3	作宰耒阳后凤雏一千七百一十五年	白文	无年款	戴山青编《齐白石印影》，第87页	
4	何佩容印	白文	无年款	《齐白石全集》第八卷，第159页	
5	近藤氏印	白文	无年款	戴山青编《齐白石印影》，第89页	
6	邵元冲	白文	无年款	戴山青编《齐白石印影》，第90页	
7	壮飞眼福	白文	无年款	戴山青编《齐白石印影》，第94页	

序号	印文内容	朱文/白文	创作时间	著录	藏地
8	雨樵审定	白文	无年款	戴山青编《齐白石印影》，第95页	
9	德翁长女	白文	无年款	戴山青编《齐白石印影》，第95页	
10	松庵头陀	白文	无年款	戴山青编《齐白石印影》，第98页	
11	明御史郑冕公之裔孙	白文	无年款	戴山青编《齐白石印影》，第104页	
12	周震鳞印	白文	无年款	戴山青编《齐白石印影》，第106页	
13	金粟长老	白文	无年款	戴山青编《齐白石印影》，第110页	
14	范熙壬印	白文	无年款	戴山青编《齐白石印影》，第118页	
15	侯官黄濬	白文	无年款	戴山青编《齐白石印影》，第126页	
16	夏寿田印	白文	无年款	戴山青编《齐白石印影》，第132页	
17	荆华私印	白文	无年款	戴山青编《齐白石印影》，第133页	
18	郭希度印	白文	无年款	戴山青编《齐白石印影》，第144页	
19	茶陵谭氏赐书楼世藏图籍金石文字印	朱文	1910年	戴山青编《齐白石印影》，第150页	北京荣宝斋
20	净乐无恙	白文	1917年	《齐白石全集》第八卷，第31页	

序号	印文内容	朱文/白文	创作时间	著录	藏地
21	梁式南印	白文	无年款	戴山青编《齐白石印影》，第159页	
22	梁启超印	白文	无年款	戴山青编《齐白石印影》，第159页	
23	紫丁香馆	白文	无年款	戴山青编《齐白石印影》，第172页	上海博物馆
24	闲爱名居	白文	无年款	戴山青编《齐白石印影》，第172页	
25	张恺慈印	白文	无年款	戴山青编《齐白石印影》，第186页	
26	张荣芳印	白文	无年款	戴山青编《齐白石印影》，第186页	
27	张群私印	白文	无年款	戴山青编《齐白石印影》，第186页	
28	张客公印	白文	无年款	戴山青编《齐白石印影》，第186页	
29	樊蔫印信	白文	无年款	戴山青编《齐白石印影》，第218页	
30	遗三氏	白文	无年款	戴山青编《齐白石印影》，第219页	
31	乐石室	白文	1914年	戴山青编《齐白石印影》，第225页	北京画院
32	刘果之印	白文	无年款	戴山青编《齐白石印影》，第226页	
33	刘果眼福	白文	无年款	戴山青编《齐白石印影》，第226页	

序号	印文内容	朱文/白文	创作时间	著录	藏地
34	邓柏云	白文	无年款	戴山青编《齐白石印影》，第229页	
35	树常审定	白文	无年款	戴山青编《齐白石印影》，第230页	
36	幽斋长寿	白文	无年款	戴山青编《齐白石印影》，第239页	
37	罗葆琛印	白文	无年款	戴山青编《齐白石印影》，第246页	
38	罗虔之印	白文	无年款	戴山青编《齐白石印影》，第246页	
39	宝薛斋书画记	白文	无年款	戴山青编《齐白石印影》，第248页	
40	兰芳	白文	无年款	戴山青编《齐白石印影》，第250页	
41	读画草堂	白文	无年款	戴山青编《齐白石印影》，第253页	
42	非实非虚非如非异	白文	无年款	戴山青编《齐白石印影·补遗》，第2页	
43	杨氏潜庵	白文	无年款	戴山青编《齐白石印影·补遗》，第7页	
44	杨昭俊印	白文	无年款	戴山青编《齐白石印影·补遗》，第9页	
45	杨昭俊印	白文	1917年	《齐白石全集》第八卷，第95页	

序号	印文内容	朱文/白文	创作时间	著录	藏地
46	视道如花	白文	1917年	《齐白石全集》第八卷，第282页	
47	正木直彦	白文	无年款	《齐白石全集》第八卷，第212页	
48	此心唯有断云知	白文	无年款	戴山青编《齐白石印影续集》，第49页	
49	屺瞻墨戏	白文	无年款	《齐白石全集》第八卷，第261页	上海博物馆
50	屺瞻欢喜	白文	无年款	《齐白石全集》第八卷，第261页	上海博物馆
51	名花梦里相看	白文	无年款	戴山青编《齐白石印影续集》，第61页	
52	汎亲	白文	无年款	戴山青编《齐白石印影续集》，第64页	
53	如来弟子	白文	无年款	《齐白石全集》第八卷，第76页	
54	李万华印	白文	无年款	戴山青编《齐白石印影续集》，第68页	
55	汪之麒印	白文	无年款	戴山青编《齐白石印影续集》，第81页	
56	青原堂	白文	无年款	戴山青编《齐白石印影续集》，第83页	

序号	印文内容	朱文/白文	创作时间	著录	藏地
57	潜葊	朱文	1917年	《齐白石全集》第八卷，第225页	
58	周君素印	白文	无年款	戴山青编《齐白石印影续集》，第97页	
59	周磐之印	白文	无年款	戴山青编《齐白石印影续集》，第99页	
60	治园所得金石	白文	无年款	戴山青编《齐白石印影续集》，第101页	重庆中国三峡博物馆
61	柳德园印	白文	无年款	戴山青编《齐白石印影续集》，第107页	
62	姜乃临	白文	无年款	《齐白石全集》第八卷，第170页	
63	植松泪仙	白文	无年款	戴山青编《齐白石印影续集》，第141页	
64	陈衡恪印	白文	无年款	戴山青编《齐白石印影续集》，第148页	首都博物馆
65	闲云野鹤	白文	无年款	戴山青编《齐白石印影续集》，第161页	
66	偷得浮生半日闲	白文	无年款	戴山青编《齐白石印影续集》，第171页	

序号	印文内容	朱文/白文	创作时间	著录	藏地
67	葛熙之印	白文	无年款	戴山青编《齐白石印影续集》，第182页	
68	德居士写经	白文	无年款	戴山青编《齐白石印影续集》，第187页	
69	尽携书画到天涯	白文		戴山青编《齐白石印影续集》，第195页	
70	潘恩元印	白文	无年款	戴山青编《齐白石印影续集》，第203页	
71	潘承禄印	白文	无年款	戴山青编《齐白石印影续集》，第204页	
72	藕花多处别开门	白文	无年款	戴山青编《齐白石印影续集》，第206页	
73	济众长寿	白文	无年款	戴山青编《齐白石印影续集》，第215页	
74	延闿之印	白文	1917年		台北故宫博物院
75	谭延闿印	白文	无年款	戴山青编《齐白石印影续集·补遗》，第1页	台北故宫博物院
76	慈卫室印	白文	无年款	戴山青编《齐白石印影续集·补遗》，第38页	台北故宫博物院

序号	印文内容	朱文/白文	创作时间	著录	藏地
77	延阆	白文	无年款	《齐白石全集》第八卷，第86页	台北故宫博物院
78	曾藏茶陵谭氏天随阁中	朱文	1917年	《齐白石全集》第八卷，第266页	
79	雨华亭长	白文	1917年		台北故宫博物院
80	谭氏祖安	朱文	约1917年		台北故宫博物院
81	生为南人性不能乘船食稻而喜餐麦跨鞍	朱文	无年款	戴山青编《齐白石印影续集·补遗》，第2页	
82	瓶斋书课	白文	1917年	《齐白石全集》第八卷，第257页	
83	瓶士学篆	白文	1917年	《齐白石全集》第八卷，第257页	
84	胡南湖	白文	无年款		上海博物馆
85	春雪楼印	白文	1924年		上海博物馆
86	石桧书巢	白文	无年款		首都博物馆
87	周树模印	白文	无年款	戴山青编《齐白石印影续集·补遗》，第7页	
88	五十以后始学填词记	白文	无年款	《齐白石全集》第八卷，第30页	
89	名余曰璜字余曰频生	白文	无年款	《齐白石全集》第八卷，第5页	

齐白石对赵之谦绘画的取法

郎绍君在《大匠之门——齐白石的世界》一书中讨论齐白石艺术渊源时指出："在古代画家中，对齐白石影响较大的是徐渭、八大山人、石涛、金冬心、李复堂和黄瘿瓢。"[73]他没有提到赵之谦对齐白石绘画的影响。实际上，齐白石在日记及作品题款中，曾多次谈及他对赵之谦画作的借鉴学习，赵之谦对其绘画的影响也值得重视。

民国九年（1920），齐白石寓居北京，《庚申日记并杂作》载"三月廿八日，师曾来，言余所临㧑叔之画颇似"[74]。陈师曾与齐白石常常进行艺术交流，拥有相近的审美趣味与艺术追求。陈师曾在《中国绘画史》中评价赵之谦为"震耀当世、人争求之者"，指出其在金石学方面卓有成就，书风源于六朝，绘画"宏肆奇崛，内蕴秀丽，能自创格局而不失古法"[75]，景仰称赏之情体现在字里行间。陈师曾基于对赵之谦绘画的了解，对齐白石临作提出"颇似"的品评，可知齐白石也对赵之谦画风有着深入认识。齐白石此次临摹的内容为"冬苋之类，其花茎皆胭红者，名为赪桐"，正是他四十岁后喜画的"花鸟草虫"。齐白石一生的绘画题材、种类之丰富，已远远超越在他之前的文人画家。他对常见蔬果形象的描绘，主要源于其自身的生活经验与亲近大自然的艺术心灵，而赵之谦作品中的蔬果题材（图25）也对齐白石作画有不少的启发。

图25 赵之谦《花卉图册》第五开，纸本设色，19.4cm×27.3cm，无年款，
上海博物馆藏

同年（1920）的四月二十五日，齐白石日记中称："赵无闷尝画瓜藤，余欲学之，过于任笔糊涂。世间万事皆非，独老萍作画何必拘拘依样也。画有欲仿者，目之未见之物不仿前人不得形似，目之见过之物而欲学前人者，无乃大蠢耳。"[76]在师法古人与师法自然之间，齐白石显然更注重后者，喜以眼见之物作为绘画对象。但他曾观赏过数量众多的古人作品，因而也常常从对自然物象的观察中联系到前人的画法，如民国九年（1920）所作之《藕》（图26），题款称："余尝见赵无闷画此，只一节有零，今见北京之水果店之藕，始信前人下笔不妄。"[77]《白石老人自述》中曾回忆他初次远游西安的路途中，"每逢看到奇妙景物，我就画上一幅。到此境界，才明白前人的画谱，造意布局，和山的皴法，都不是没有根据的"[78]。

齐白石的艺术中，既有"何必拘拘依样也"的一面，也有"万事不如依样好"的一面。前者为局限于古人之"依样"，后者为忠实于自然之"依样"。他在《葫芦》中题有七言诗，其中两句为："万事不如依样好，九州多难在新奇。"[79]齐白石与赵之谦的葫芦画法有很多相似之处（图27、28）。张珩评价赵之谦《葫芦图轴》时称其花卉的设色、用笔气势雄伟，一扫晚清纤琐习气。[80]这件《葫芦图轴》上有赵之谦题款两行，其中有"世事近来无大小，只须依样不须奇"，与齐白石的"万事不如依样好"可谓是同声相应，同气相求了。

除赖桐、瓜藤、藕等题材外，齐白石还曾临仿过赵之谦

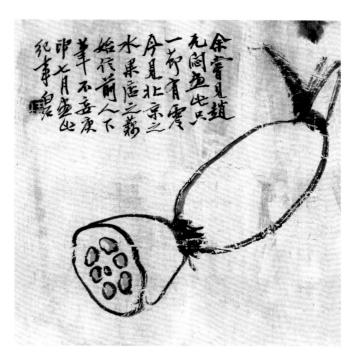

余尝见赵无闷画此只一亦有雪片见北京之水果店之藕始信前人下笔不妄庚申七月画此纪事璜

图26　齐白石《藕》，纸本水墨，30cm×30cm，1920年，北京市文物公司藏

280

所作灵芝[81]，但他不只学习赵之谦的花卉蔬果，对赵之谦的人物画也有所用心。齐白石在民国九年（1920）《钟馗读书稿》中，署为："庚申六月老萍造稿"，民国十六年（1927）再跋称："丁卯十月于书内见有此稿。此人之面目似是学赵㧑叔。我之后人如用时，须更面孔为佳。"[82]他在取法古人的过程中始终保持着清醒的认识，将学古视为艺术道路中的一个环节，而非目的。齐白石听取陈师曾劝他"衰年变法"的建议，"十载关门始变更"，所变者不仅在花鸟鱼虫，人物画也从早期的写实画法转向具有个人风格的大写意，笔法凝练，神韵趣味却更加浓厚。对于赵之谦的借鉴取法也正是他变法阶段探索的一种体现。

齐白石是否学过赵之谦的山水画？他在《题张雪扬〈秣陵山水〉卷子》一诗中称："几人丘壑在胸工，无闷犹贫老缶穷。向后有人发公论，也应不算老萍翁。"[83]在山水题材中，齐白石最服膺石涛，他认为石涛之所以能够"空绝千古"，即因幼时"尝居清湘"，"胸中先有可见之物"。他还将山水画学习的经验总结为一副对联："胸中富丘壑，腕底有鬼神。"[84]以此标准来看，齐白石显然是认为无闷之"贫"与老缶之"穷"皆在于自然精神的欠缺。

齐白石虽认为无闷山水"犹贫"，但还是有过学习的。齐白石乡居时期曾见到王湘绮藏赵之谦的《岱庙图》，民国二十五年（1936），他应王缵绪、姚石倩之邀曾有四川之行，在蜀期间为王缵绪作《岱庙图》扇面即是对赵之谦作品的背

图27　齐白石《葫芦图》，
纸本设色，89.4cm×23.9cm，
1920年，辽宁省博物馆藏

图 28　赵之谦《花卉图册》第三开，纸本设色，19.4cm×27.3cm，无年款，
上海博物馆藏

临。[85]该年距齐白石离开家乡已近二十载，还能"背临"，他对赵之谦作品的熟悉与用心程度于此可觇。王缵绪爱好收藏，其藏品中有一件赵之谦的《花卉图》扇面，现藏于重庆中国三峡博物馆，上钤"治园心赏"鉴藏印，为齐白石刊。齐白石游蜀是否曾见到赵之谦的《花卉图》暂未可知，但两位伟大的艺术家以作品为媒介，产生了跨越时空的联系与对话。

齐白石绘画作品中与赵之谦相关者，还有作于民国十五年（1926）的《西城三怪图》（图29），款称：

> 余客京师，门人雪厂和尚常言："前朝同光间，赵㧑叔、德砚香诸君为西城三怪。"吾曰："然则吾与汝亦西城今日之（两）怪也，惜无多人。"雪广寻思曰："白广亦居西城，可成三怪矣。"一日，白广来借山馆，余白其事，明日又来，出纸索画是图。雪广见之，亦索再画，余并题二绝句（第六行之字下有两字）：
>
> 闭户孤藏老病身，那堪身外更逢君。扪心何有稀奇笔，恐见西山冷笑人。幻缘尘梦总云昙，梦里阿长醒雪广。不以拈花作模样，果然能与佛同龛。雪广和尚笑存。丙寅春二月，齐璜。[86]

齐白石效仿赵之谦等人的"西城三怪"，与释雪厂、冯臼厂共号为"西城三怪"，意在表明他们三人也属于与当今不同时流的画家。而赵之谦等人的"西城三怪"之称显然又来源于

图29　齐白石《西城三怪图》，纸本设色，60.9cm×45.1cm，1926年，
中国美术馆藏

以金农、郑燮等人为代表的"扬州八怪"。"扬州八怪"是清代康乾时期革新派的代表人物，有鲜明的个人风格。

赵之谦画作以花卉为主，喜用鲜艳色彩的作风源自"扬州八怪"中的李鱓与李方膺[87]，"二李"也是齐白石倾心学习的对象。齐白石师法李鱓的作品有《菖蒲蟾蜍》《荷花翠鸟》等，学习李方膺的作品有《勾临李晴江游鱼图稿》，齐白石存世作品中还有多件以"二李"为基础，融入自我意趣而进行了改造创新。北京画院藏有一件齐白石作于民国十八年（1929）的《花果图》扇面，是他对赵之谦临李鱓本的再次临摹。两人的写意花卉与创造性的理念与"扬州八怪"一脉相承。

除"二李"外，齐白石还通过赵之谦注意到王冕、恽南田、周荃、项东井等其他前人画家，如其《梅花》扇面参照"赵无闷临煮石山房本"；《百合》扇面参照"无闷学南田真本"；《桂花》扇面参照"赵㧑叔临仿花溪老人本"；《寿桃》扇面（图30）则参照"赵㧑叔临项东井本"；《枇杷》扇面（图31）参照"赵无闷临钱宗伯本"（图32）。

结　语

齐白石一生在印章上取得了极高的艺术成就。在其篆刻实践道路上，赵之谦的影响特别值得重视。从其对《二金蝶

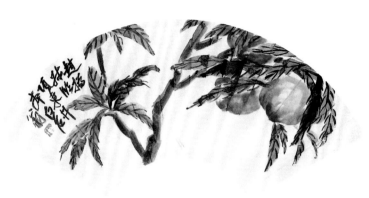

图30　齐白石《寿桃》，纸本设色，26.5cm×57cm，无年款，北京画院藏

图31　齐白石《枇杷》，纸本设色，26cm×70cm，无年款，北京画院藏

图32　赵之谦《枇杷图扇》，纸本水墨，20.5cm×54.5cm，无年款，日本私人藏，见《日本藏赵之谦金石书画精选》著录

堂印谱》的勾摹与以赵之谦印风为基础的仿刻，到清醒地认识到他与赵之谦个性、审美等方面的差异，从而果断放弃赵之谦的朱文印风，发展更符合自我追求的"粗文古篆"风格，再到提炼赵之谦的篆法、章法等艺术语言，并强化为他常用的篆刻手段，是齐白石从全面师法到逐渐打破赵氏藩篱的过程，也是他以赵之谦为参照而另辟蹊径的过程。他选择秦权、汉篆等印外文字入印，注重边栏、界格的处理，体现了他高度的艺术敏感性与创新性，更是清代中期以来"印从书出""印外求印"文人印章旗帜下的成功案例。齐白石以"印从书出"的鲜明印风实践着赵之谦的"印外求印"观。可以说，赵之谦篆刻是齐白石印风变革的渊源所在。

在绘画上，赵之谦对齐白石的影响虽不及徐渭、八大山人、石涛等人，但齐白石对赵之谦画风的借鉴和取法，在他的大写意花卉的形成过程中扮演着不可忽视的角色。

---------→

① 参见朱天曙《中国书法史》，中华书局2020年版，第244—246页。

② 黄惇：《印从书出　胆敢独造——北京画院藏齐白石三百方印章研究》，见《齐白石国际研讨会论文集》上册，文化艺术出版社2010年版，第72—95页。郎绍君：《大匠之门——齐白石的世界》，浙江人民美术出版社2019年版，第242—247页。

③ 北京画院编：《人生若寄——北京画院藏齐白石手稿·诗稿》下册，广西美术出版社2013年版，第483页。《齐白石全集》第十卷中的《白石诗草二集》也收录了这首诗，下有题记称："吴缶庐尝与吾之友人语曰，小技人拾者则易，创造者则难，欲自立成家，至少苦辛半世，拾者至多半年可得皮毛也。"

④ 朱天曙选编：《齐白石论艺》，上海书画出版社2012年版，第221页。

⑤ 敖晋ului：《齐白石谈艺录》，上海书画出版社2016年版，第87页。

⑥ 方去疾编：《赵之谦印谱》，上海书画出版社1979年版，第68页。

⑦ 徐自强、张聪贵编：《齐白石手批师生印集》，北京图书馆出版社2000年版，第44页。齐白石认为上下排列的长方小印最为难刻，曾说："余素不喜刻条石，篆法虽工到十分，不见巧处。"见朱天曙选编《齐白石论艺》，上海书画出版社2012年版，第210页。

⑧ 罗随祖、黄惇、郎绍君等先生曾对齐白石的学印经历有过讨论，三文对齐白石篆刻分期的时间略有差异，但所指出的阶段性特征大体相同。参见罗随祖《齐白石篆刻概述》上册，《收藏家》2001年第3期；黄惇《印从书出　胆敢独造——北京画院藏齐白石三百方印章研究》，见《齐白石国际研讨会论文集》上册，文化艺术出版社2010年版，第78页；郎绍君《齐白石研究》，人民美术出版社2014年版，第311页。

⑨ 胡适、黎锦熙、邓广铭：《齐白石年谱》，商务印书馆1949年版，第11页。

⑩ 罗随祖指出"我生无田食破砚"实际是仿黄易的，丁敬无此印。参见罗随祖《齐白石篆刻概述》上册，《收藏家》2001年第3期。

⑪ 北京画院编：《齐白石三百石印朱迹》上册，广西美术出版社2012年版，第51页。

⑫ 朱天曙选编：《齐白石论艺》，上海书画出版社2012年版，第52页。蝶庵为黎承福，黎承礼弟；黎松安，原名培銮，又名德恂；黎薇荪，名承礼。《白石老人自述》中称："他（黎松安）还送给我丁龙泓、黄小松两家刻印的拓片。"

⑬ 黎泽泰：《记白石翁》，见胡适、黎锦熙、邓广铭《齐白石年谱》，商务印书馆1949年版，第12页。黎泽泰，号戬斋，黎承礼之子。

⑭［清］王闿运：《〈白石印草〉序》，见齐佛来《我的祖父白石老人》，西北大学出版社1988年版，第27页。

⑮《白石老人自述》："光绪三十年（甲辰）以前，摹丁、黄时所刻之印，曾经拓存，湘绮师给我作过一篇序。民国六年（丁巳），家乡兵乱，把印拓全部失落，湘绮师的序文原稿，藏在墙壁内，幸得保存。十七年（戊辰），我把丁巳后在北京所刻的，拓存四册，仍用湘绮师序文，刊在卷前，这是我定居北京后第一次拓存的印谱。"见朱天曙选编《齐白石论艺》，上海书画出版社2012年版，第84页。

⑯ 齐白石民国二十五年（1936）为王缵绪作《岱庙图》扇面，题记中写道："湘绮师初入京师，求赵㧑叔先生画，赵画岱庙图，师三拜为谢。其画尚藏王家。璜背临奉治园三弟正。丙子，璜并记。"

⑰ 齐白石著，朱天曙选编：《齐白石论艺》，上海书画出版社2012年版，第60页。郎绍君先生曾对齐白石从黎承礼处借观《二金蝶堂印谱》的时间提出质疑，称："那么，齐白石是先后在1905年、1911年两次从黎薇荪借《二金蝶堂印谱》吗？似不可能。以20世纪40年代的口述自传和1919手稿相比，文字手稿显然更具体而可靠。"他认为齐白石1911年从黎薇荪处借观《二金蝶堂印谱》更加可信。但《白石老人自述》中又称1910年，"我刻印的刀法，有了变化，把汉印的格局，融会到赵㧑叔一体之内"，现存齐白石1910年为谭氏所刻的印章也明显可见赵之谦印风的影响。齐白石1938年为弟子周铁衡《半聋楼印草》作序又称："予年已至四十五时，尚师《二金蝶堂印谱》。"按照齐白石自述年龄一向加两岁的做法，齐白石所说的四十五岁即为1907年，对于从黎承礼处借观《二金蝶堂印谱》的时间或许有记忆偏差，但他见到《二金蝶堂印谱》应该是在1910年之前。

⑱ 齐白石《酬故人书题后》称："麓山无复寻碑梦，（黎鲸公招游麓山。有同游者某，邀余明日渡河，同赏赵㧑叔印谱。）岩洞虚欢树佣。身后友师金蛱蝶，[㧑叔印谱有《二金蝶堂印（谱）》，余私淑焉。]眼前奴婢木芙蓉。""同赏赵㧑叔印谱"所指应是宣统二年（1910）左右在谭泽闿家见到的那次。关于《白石老人自述》中不提谭泽闿的相关问题，参见郎绍君《大匠之门——齐白石的世界》，浙江人民美术出版社2019年版，第242—244页。

⑲ 齐白石《序双勾本〈二金蝶堂印谱〉》："前朝庚戌冬小住长沙，于茶陵谭大武家中获观《二金蝶堂印谱》，余以墨勾其最心佩者。越明年，此原谱黎薇荪借来皋山。余转借归借山馆，以朱勾之，观者莫辨原拓勾填也。且刊一印，其文曰：㧑叔印谱濒生双勾填朱之记。迄今九年以来，重游京师，于厂肆所见㧑叔印谱皆伪本。今夏六月，泸江吕习恒以《二金蝶堂印谱》与观，亦系真本，其印之增减与谭大武所藏之本各不同只二三印而已。余令侍弟游者楚仲华以填失其勾之。又借入《二金蝶堂印谱》，择其圆折笔画者亦勾之，合为一本，其印之篆画之精微失之全无矣。白石后人欲师其法，只可于章法篆法模仿，不可以笔画求之。善学者不待余言。时己未六月二十六日，白石老人记于北京法源寺羯磨寮。"见朱天曙选编《齐白石论艺》，上海书画出版社2012年版，第221页。

⑳ 启功：《记齐白石先生轶事》，见《学林漫录》初集，中华书局1980年版，第2页。

㉑ 王柱宇著，张雷编：《北平艺人访问记》，商务印书馆2020年版，第137页。

㉒ 朱天曙选编:《齐白石论艺》,上海书画出版社2012年版,第65页。

㉓ 朱天曙选编:《齐白石论艺》,上海书画出版社2012年版,第220页

㉔ 朱天曙选编:《齐白石论艺》,上海书画出版社2012年版,第181页。

㉕ 北京画院编:《齐白石三百石印朱迹》上册,广西美术出版社2012年版,第79页。

㉖ 郎绍君、郭天民编:《齐白石全集》第八卷,湖南美术出版社1996年版,第257页。

㉗ 郎绍君、郭天民编:《齐白石全集》第八卷,湖南美术出版社1996年版,第31页。

㉘ 贺孔才,名培新,于民国九年(1920)四月初十日拜齐白石为师学习篆刻。齐白石对这位弟子很是认可,常与其交流治印心得。参见北京画院编《人生若寄——北京画院藏齐白石手稿·日记》下册,广西美术出版社2013年版,第232页。

㉙ 朱天曙选编:《齐白石论艺》,上海书画出版社2012年版,第187页。

㉚ 徐自强、张聪贵编:《齐白石手批师生印集》,北京图书馆出版社2000年版,第299页。

㉛ 郎绍君、郭天民编:《齐白石全集》第八卷,湖南美术出版社1996年版,第95页。

㉜ 朱天曙选编:《齐白石论艺》,上海书画出版社2012年版,第187页。

㉝ 朱天曙选编:《齐白石论艺》,上海书画出版社2012年版,第192页。

㉞ 朱天曙选编:《齐白石论艺》,上海书画出版社2012年版,第193页。

㉟ 朱天曙选编:《齐白石论艺》,上海书画出版社2012年版,第199页。

㊱ 朱天曙选编:《齐白石论艺》,上海书画出版社2012年版,第226—227页。

㊲ 徐自强、张聪贵编:《齐白石手批师生印集》,北京图书馆出版社2000年版,第19页。

㊳ 徐自强、张聪贵编:《齐白石手批师生印集》,北京图书馆出版社2000年版,第40页。

㊴ 罗伦张整理:《祥止印草》,巴蜀书社2014年版,第25页。

㊵ 朱天曙选编:《齐白石论艺》,上海书画出版社2012年版,第131页。

㊶ 戴山青在《齐白石印影·续集》的序言中写道:"据说,白石老人的刀法是从赵之谦的一方印章'丁文蔚'受到启发而发展成功的。有趣而又值得研究的现象是'丁文蔚'一印并不是赵氏印章中的精品,而由此创造的齐白石印章从整体造诣上却超过了赵之谦。赵氏的印章是以少阴型的审美特征为其风格,具有阳刚美的'丁文蔚'一印只是其偶然之作,且不尽完美。而齐氏却由此获得契机而有所创新。可见所谓迁想的内涵只有与本人的个性气质相契合,才可能有所妙得。"见《齐

白石印影·续集》，荣宝斋出版社1993年版，第4页。

㊷［清］吴让之：《赵㧑叔印谱序》，见黄惇编著《中国印论类编》下册，荣宝斋出版社2019年版，第931页。

㊸［清］李祖望：《问刻印》，见黄惇编著《中国印论类编》下册，荣宝斋出版社2019年版，第1019页。

㊹参见黄惇《中国古代印论史》中《魏稼孙的"印从书出论"及其影响》《赵之谦的巧拙论辩和对浙、徽两宗的批评》，上海书画出版社1994年版，第257—265页，第283—292页。

㊺黄惇《中国古代印论史》中《魏稼孙的"印从书出论"及其影响》《赵之谦的巧拙论辩和对浙、徽两宗的批评》，上海书画出版社1994年版，第268—270页；黄惇《"印外求印""印从书出"两论观照下的吴昌硕篆刻》，《且饮墨沈一升——吴昌硕的篆刻与当代印人的创作》，上海书画出版社2018年版，第305页。

㊻［清］叶铭：《赵㧑叔印谱序》，见黄惇编著《中国印论类编》下册，荣宝斋出版社2019年版，第1040页。

㊼［清］赵之谦：《苦兼室论印》，见黄惇编著《中国印论类编》下册，荣宝斋出版社2019年版，第1032页。

㊽徐自强、张聪贵：《齐白石手批师生印集》，北京图书馆出版社2000年版，第297页。

㊾［清］赵之谦：《苦兼室论印》，见黄惇编著《中国印论类编》下册，荣宝斋出版社2019年版，第932页。

㊿方去疾编：《赵之谦印谱》，上海书画出版社1979年版，第35页。

51 徐自强、张聪贵编：《齐白石手批师生印集》，北京图书馆出版社2000年版，第50页。

52 徐自强、张聪贵编：《齐白石手批师生印集》，北京图书馆出版社2000年版，第69页。

53 北京画院编：《人生若寄——北京画院藏齐白石手稿·日记》上册，广西美术出版社2013年版，第72页。

54 敖晋编：《齐白石谈艺录》，上海书画出版社2016年版，第88—89页。

55 张次溪：《齐白石的一生》，人民美术出版社1989年版，第178页。

56 ［清］赵之谦：《苦兼室论印》，见黄惇编著《中国印论类编》下册，荣宝斋出版社2019年版，第1019—1020页。

57 方去疾编：《赵之谦印谱》，上海书画出版社1979年版，第65页。

58 朱天曙选编：《齐白石论艺》，上海书画出版社2012年版，第85页。

59 朱天曙选编：《齐白石论艺》，上海书画出版社2012年版，第86页。

60 敖晋编：《齐白石谈艺录》，上海书画出版社2016年版，第90页。

� 徐自强、张聪贵编：《齐白石手批师生印集》，北京图书馆出版社2000，第14页。

㊶ 徐自强、张聪贵编：《齐白石手批师生印集》，北京图书馆出版社2000，第27页。

㊷ 朱天曙选编：《齐白石论艺》，上海书画出版社2012年版，第226页。

㊸ 朱天曙选编：《齐白石论艺》，上海书画出版社2012年版，第222页。

㊹ 黄惇：《印从书出　胆敢独造——北京画院藏齐白石三百方印章研究》，见《齐白石国际研讨会论文集》上册，文化艺术出版社2010年版，第81页。

㊺ 黄惇：《印从书出　胆敢独造——北京画院藏齐白石三百方印章研究》，见《齐白石国际研讨会论文集》上册，文化艺术出版社2010年版，第90页。曹建在《赵之谦书法篆刻艺术论》中指出齐白石的"牵牛不饮洗耳水"以画入印的方式无疑受到赵之谦以汉画像及山水入印的影响，见《历届书法专业硕士学位论文选》第一卷，荣宝斋出版社2007年版，第433页。齐白石亦有以山水入边款的作品，如"岂辜负西山杜宇"印两面边款，有山林、房屋，俨然一幅缩小简略的山水画。见戴山青编《齐白石印影》，荣宝斋出版社1991年版，第137页。

㊻ 徐自强、张聪贵编：《齐白石手批师生印集》，北京图书馆出版社2000年版，第167页。

㊼ 徐自强、张聪贵编：《齐白石手批师生印集》，北京图书馆出版社2000年版，第137页。

㊽ 朱天曙选编：《齐白石论艺》，上海书画出版社2012年版，第85页。

㊾ ［清］赵之谦：《锡曾审定》印款，见韩天衡编订《历代印学论文选》下册，西泠印社出版社1999年版，第757页。

㊿ ［清］赵之谦：《丁文蔚》印款，见黄惇编著《中国印论类编》下册，荣宝斋出版社2019年版，第1030页。

72 黄惇：《印从书出　胆敢独造——北京画院藏齐白石三百方印章研究》，见《齐白石国际研讨会论文集》上册，文化艺术出版社2010年版，第81—86页。

73 郎绍君：《大匠之门——齐白石的世界》，浙江人民美术出版社2019年版，第145页。

74 北京画院编：《人生若寄——北京画院藏齐白石手稿·日记》下册，广西美术出版社2013年版，第230页。

75 陈师曾：《中国绘画史》，中华书局2010年版，第107页。

76 北京画院编：《人生若寄——北京画院藏齐白石手稿·日记》下册，广西美术出版社2013年版，第231页。

⑦ 徐冰主编:《齐白石:从群众中来到群众中去》,文化艺术出版社2010年版,第65页。

⑧ 朱天曙选编:《齐白石论艺》,上海书画出版社2012年版,第57页。

⑨《齐白石诗集》,广西师范大学出版社2009年版,第95页。

⑧ 张珩:《木雁斋书画鉴赏笔记》第1册,上海书画出版社2015年版,第814页。

⑧ 朱天曙选编:《齐白石论艺》,上海书画出版社2012年版,第134页。

⑧ 北京画院编:《自家造稿——北京画院藏齐白石画稿》下册,广西美术出版社2014年版,第114页。

⑧ 北京画院编:《人生若寄——北京画院藏齐白石手稿·诗稿》下册,广西美术出版社2013年版,第384页。

⑧ 胡佩衡、胡橐:《齐白石画法与欣赏》,人民美术出版社1959年版,第40页。

⑧ 四川博物院藏。参见张玉丹,刘振宇《四川博物馆藏齐白石作品初探——兼论1936年的齐白石与王缵绪》,见北京画院编《齐白石研究》第一辑,广西美术出版社2013年版,第231页。齐白石曾多次背临沈周《岱庙图》,重庆中国三峡博物馆藏其民国二十一年(1932)所作《岱庙图》款称:"曾见石田翁有此图",与其背临赵之谦的《岱庙图》一为条幅,一为扇面,但画面布置与设色极为近似。齐白石《岱庙图》扇面底本源于赵之谦,赵之谦此本很可能亦来源于沈周。

⑧ 中国美术馆编:《中国美术馆藏近现代中国画大师作品精选 齐白石》,人民教育出版社2005年版,第37页。

⑧ 李铸晋、万青力:《中国现代绘画史·晚清之部》,文汇出版社2003年版,第53页。

齐白石与吴昌硕

——近代书画篆刻"一体化"的升华

齐白石与吴昌硕是二十世纪艺坛极具影响力的两位艺术家，时人有"南吴北齐"之称，二人皆继承了清代以来诗书画印一体的传统，最终形成各自的特色和风貌。吴昌硕比齐白石大二十岁，他享誉海内外时，齐白石仍寂寂无闻。齐白石在"衰年变法"的过程中借鉴吴昌硕的画风，取得了艺术生涯的成功。齐白石与吴昌硕一生虽未及相见，但他们之间的因缘却一直是学界关注的热点问题。[①]

　　齐白石是如何看待吴昌硕艺术的？又是如何取法吴昌硕的？两人的书画印风格有哪些异同？

"老缶衰年别有才"：
齐白石关于吴昌硕及其艺术的品评

　　民国九年（1920），齐白石流寓北京，以鬻艺为生，好

友胡南湖代其请托吴昌硕为定润格。[2] 在这件润格中，吴昌硕写道："齐山人濒生为湘绮高弟子，吟诗多峭拔语。其书画墨韵孤秀磊落，兼善篆刻，得秦汉遗意。曩经樊山评定，而求者踵相接，更觉手挥不暇为，特重订如左。"[3] 时年吴昌硕七十六岁，齐白石五十六岁，这是两人第一次"间接"的往来。吴昌硕重其诗之"峭拔"，评其书画有"孤秀磊落"之韵，论其印得"秦汉遗意"，虽话语不多，然评骘精当，对后学齐白石来说，诗书画印齐头并进，是一种极大的鼓励。北京画院藏齐白石作品中还有一件他所绘吴昌硕像及其寓所的草稿（图1），以简笔写一位老者漫步于参天古木间，与吴昌硕于民国十二年（1923）秋日所作《自写小像》（图2）大有仿佛之意。根据齐白石的自述、日记等史料来看，他一生中曾五次途经上海，或在其间参访过吴昌硕的居所，但据胡佩衡和齐白石本人的记述，他与吴昌硕并没有直接的晤面。

民国十年（1921）四月二十六日，齐白石与吴昌硕第三子吴东迈相晤于邱养吾家，见到四幅吴昌硕的画作，他对吴昌硕的"苦心"评价极高，以为"前代已无人"，"来者不能出此老之范围"。[4] 吴昌硕是当时画坛公认的领袖，齐白石一直将吴昌硕作为艺术道路上的榜样和参照，只要见到吴昌硕的精品就要买下来或者借来学习。[5]

齐白石对吴昌硕的推崇，植根于他对大写意画风传统的认识。齐白石早年从湘潭萧芗陔、胡沁园诸夫子游，谙练工

图1　齐白石《人物稿》，纸本水墨，59cm×34cm，无年款，
北京画院藏

图2 吴昌硕《自写小像》，纸本水墨，106cm×56cm，
1923年，安吉吴昌硕纪念馆藏

笔花鸟与人物描容的技巧。三十八岁（1902）后，齐白石的数次远游使他有机会见到友人收藏的明清诸家作品，开阔了眼界，同时逐渐对画史的发展脉络与风格演变有了整体的认识，更加明确了自己的取舍和喜好。如他不喜元人王冕画梅，认为"干枝过于柔弱"⑥，对前清画山水的"四王"也颇有微词，常以"匠家"一词论之。他推崇的是沈周、徐渭、八大山人、石涛、金农、赵之谦等有创造力的明清文人书画家，他们横涂纵抹，不求形似，能够在写意中表达真性。通过对这些明清名家的仿效与揣摩，齐白石完成了由工匠向文人画家的转变。

齐白石在诗文题跋中将吴昌硕推为"古今独绝"者，是可以和明清前代各家并称的。民国十四年（1925），北京画院藏门人释瑞光《临白石画佛》（图3），延请齐白石题款，他写道："画山水者昔人释道济，画花卉者今人吴俊卿，二家乃古今独绝，雪盦禅师皆能肖。此拓花佛访（仿）余本，其笔画似俊卿，老手把笔作石鼓字，苍劲超群。犹谦谦不足，愿及余门，是余与佛有缘也。"（图4）瑞光和尚画宗石涛，参学齐白石的笔法，师徒二人情谊深厚。在齐白石看来，石涛的山水"数百年来竟无替人"⑦，如今吴昌硕的花卉也同为"古今独绝"者，足见他对吴昌硕的钦慕。民国十九年（1930），曾与齐白石有过往来的严智开筹办天津美术馆，特意写信给齐白石，求教古今可师法者，齐白石作诗六首回复，其中一首将吴昌硕与徐渭、八大并论："青藤雪

学者令人禅道满盘气分者后人
吴缶卿二家丙右专描绘云虚禅师尝
能以此拈花佛诗余本其事鱼似缶卿
老手托笔作石头公盦勃起犀猊锤
谨以此颂与余门是余与佛有缘
乙丑九月廿八日白石山翁记藏

白石夫人敬白人

瑞光

图3　释瑞光《临白石画佛》，纸本
设色，127cm×33.5cm，1925年，
北京画院藏

图4 齐白石《拈花微笑》，纸本设色，
106cm×33.9cm，无年款，中国美术馆藏

个意天开，一代新奇出众才（吴缶庐）。我欲九原为走狗，三家门下转轮来。"[8]后来又将"一代新奇出众才"句直接改为"老缶衰年别有才"。[9]

吴昌硕何以能与前人诸家相提并论？在齐白石看来，主要有两个方面。一方面是吴昌硕超凡的艺术创造力。民国二十五年（1936）十二月，门人时尼临八大山人画册四开，齐白石在第二开《水仙》上对题，称八大山人"作画之思想，万古不二"，而三百年来可与八大山人相争衡者，仅吴昌硕一人而已[10]；另一方面是吴昌硕为"能得自然之精神者"。齐白石曾对胡佩衡说："作画当以能得自然之精神者为上，画山水古人当推石涛，画花卉古人当推青藤、雪个，今人则推缶老也。"[11]齐白石主张师法自然，重视写生，在形似之外，以把握物象的情态精神为最高追求。

齐白石对吴昌硕艺术如此推重，但他后来极少在自己的日记、诗文、题跋中提及他对吴昌硕的借鉴与取法。直接原因或是吴昌硕"皮毛"说的影响，但更深层的缘由是齐白石继吴昌硕之后，艺术上的独立性日益增强，不愿依傍吴昌硕。他在《自嘲》[12]诗中称：

> 吴缶庐尝与吾之友人语曰："小技人拾者则易，创造者则难。欲自立成家，至少苦辛半世。拾者至多半年可得皮毛也。"

造物经营太苦辛，被人拾去不须论。

一笑长安能事辈，不为私淑即门生。

旧京篆刻得时名者，非吾门生即吾私淑。

　　齐白石与吴昌硕都认为创新者难，因循者易。齐白石对北京"非吾门生即吾私淑"的"长安能事辈"进行议论，呼应吴昌硕所说的"拾者"而得"皮毛"。至于吴昌硕缘何发出"皮毛"之论，学界一般认为起因于民国十一年（1922），陈师曾携吴昌硕、齐白石、陈半丁、王梦白等人的作品前往日本，参加"第二回中日联合绘画展览"。齐白石的画全部以高价卖出，一时在国际上声名鹊起。反观其他几位在国内已负盛名的画家，却没有在日本得到这样的认可。吴昌硕或在此时产生了一些愤懑的情绪，以至有"皮毛"的牢骚，齐白石对此也做出过回应。启功《记齐白石先生轶事》中记载："齐先生曾把石涛的'老夫也在皮毛类'一句诗刻成印章，还加跋说明，是吴昌硕有一次说当时学他自己的一些皮毛就能成名。"启功先生还解释道："当然吴所说的并不会是专指齐先生，而齐先生也未必因此便多疑是指自己，我们可以理解，大约也和郑板桥刻'青藤门下牛马走'即是同一自谦和服善吧！"⑬齐白石对吴昌硕所论"皮毛"之事心有耿耿，频频援引石涛"老夫也在皮毛类"的诗句治印、题画，表明自己对"皮毛"之说的自嘲和自信。

齐白石"衰年变法"与吴昌硕的启示

据齐白石日记载，他在民国八年（1919）八月十九日见到同乡所藏黄慎《桃园图》，省思自己的画作过于"工致板刻"，因而"从此决定大变"。[14]九月九日，他在回复郭葆生索画的信件中表明不愿再作"工致"的应酬作品，"笔墨稍放纵，觉苦未十分，弟之命难却耳"[15]。齐白石此期想要"变法"的强烈愿望促使他下定决心改变画风，与工致的匠家画彻底划清界限。

除发觉工致一路画风不再符合其艺术追求的内因外，市场的需求也是推动齐白石"变法"的外因之一。[16]他孜孜以求的八大的冷逸画风不为北京画坛喜爱，虽然他的润格较同时的画家更低，但买画的人还是寥寥可数。陈师曾劝齐白石自出新意，别创一格，齐白石由此"自创红花墨叶的一派"[17]。

参照吴昌硕"大写意的花卉翎毛一派"[18]是齐白石"变法"选择的门径。这种选择一方面是为了改善鬻画惨淡的景况，另一方面也与齐白石的交游密切相关。齐白石寓京期间相契的好友中，吴东迈为吴昌硕第三子，陈师曾、陈半丁（图5）皆为吴昌硕弟子。[19]齐白石对吴昌硕的推重离不开陈师曾的影响。[20]陈师曾赠齐白石的诗中有句称："画吾自画自合古，何必低首求同群"，与吴昌硕的"不知何者为正变，自我作古空群雄"表达了相同的艺术思想。陈师曾离世后，齐

图5　齐白石、陈半丁《花鸟》，纸本设色，
117cm×39cm，无年款，中央美术学院藏

白石在《题陈师曾画》中也提到吴昌硕对陈师曾画风的影响："谈何容易说工夫，画里花开卅载余（师曾以卅年工夫方画得此花）。回首九原难忘却，雪深三尺缶庐孤。"[21]

胡佩衡称齐白石"衰年变法"是学习当代名家的长处，主要是学习吴昌硕。通过对吴昌硕风格的钻研，创造出自己的风格。胡佩衡称："记得当时我常看到他对着吴昌硕的作品，仔细玩味，之后，想了画，画了想，一稿可画几张。"[22]并且齐白石还要征询胡佩衡与陈师曾的建议，多次改进。这种临摹方法与"变法"之前学习八大作品分对临、背临、三临的反复精准临摹过程不同，齐白石更关注吴昌硕花卉的原理与精神，仔细琢磨吴昌硕的笔墨、构图、色彩，以转化到自己的创作中。

齐白石转向吴昌硕具有金石趣味的大写意一路画风，并能够在短时间内找到适合自己的风格，与他"变法"之前就与吴昌硕有着相似的取法渊源是分不开的。方介堪曾评价吴昌硕的书画"皆笔酣墨饱，水墨淋漓，落纸如珠迸玉盘，一气贯下，气势磅礴。此种画风，自青藤、八大、赵之谦，至吴氏已至极致"[23]。陈三立为吴昌硕所撰墓志铭中也称吴昌硕"画则宗青藤、白阳，参之石田、大涤、雪个"[24]齐白石取法徐渭、八大、石涛等人，传承大写意精神的手法与吴昌硕在前人基础上融入石鼓趣味加以改造是一致的。

吴昌硕与齐白石作品中的葫芦题材，也表现出两人对赵之谦画风与艺术思想的接受。张珩《木雁斋书画鉴赏笔记》中

著录了一件赵之谦的《葫芦图轴》，并加评骘称："画葫芦三枚，深黄色，泼墨大叶衬托，尤觉劲艳，藤蔓及勾茎皆如作书。㧑叔花卉，设色用笔一洗晚清纤琐习气，气势雄伟，此后昌硕、白石皆从此脱胎，各成面目，㧑叔实启之也。"[25]赵之谦以花卉蔬果题材为胜，设色浓丽明艳，受"扬州八怪"中的李方膺、李鱓影响尤深，而李鱓也是齐白石与吴昌硕师法的对象。张珩著录的这件《葫芦图轴》上有赵之谦题句称："世事近来无大小，只须依样不须奇。"吴昌硕民国二年（1913）、民国四年（1915）、民国九年（1920）、民国十年（1921）所作《葫芦图轴》，都题有"依样"。[26]齐白石题《葫芦》也称："万事不如依样好，九州多难在新奇。"[27]齐白石认为，吴昌硕承继赵之谦画风而有所发展，他曾在吴昌硕的山水画上题称："余见缶庐六十岁前后画花卉，追海上任氏（任伯年），得名天下。七十岁后，参赵氏法，而用心过之。"[28]吴昌硕与齐白石同学赵之谦，不仅继承赵之谦气势雄伟的"设色用笔"，更深刻践行了其诗书画印一体的传统，发展出各具特色的风格。

齐白石学习明清画家的艺术传统，借鉴吴昌硕的手法，更进一步强化为自己的个性。郑振铎在《访笺杂记》中称齐白石与陈半丁、陈师曾等人"大胆涂抹"，能够代表文人画的现代取向，而"自吴昌硕以下，无不是这样的粗枝大叶的不屑于形似的"[29]。但齐白石学习吴昌硕与他师法明清画家不同，他还将吴昌硕作为现实的参照对象。李可染曾提到陈师

曾从日本带回几本吴昌硕的画册，齐白石翻阅到深夜，第二天却画不出画了，并且还说乡居与远游的经历提供给他丰富的绘画素材，这次却因为看到吴昌硕的画册而感到思遏手蒙。[30]由此可见，齐白石一方面认可佩服"吴的画册"，因而爱不释手，反复翻阅，惊叹于吴昌硕的创新，另一方面对"学者生"和"似者死"之间的边界保持着敏锐的觉知。

齐白石从正式定居北京后的民国九年（1920）至其六十三岁（1927）左右取法吴昌硕尤多。六十五岁前后已融化诸家，形成个人风格。他的"衰年变法"，以创造新风格的大写意花卉为中心，并带动了包括山水、人物在内的整体艺术风格的升华。在这个过程中，"变法"借鉴了吴昌硕的大写意画法和图式，但我们也应该看到，北京整个文化环境和齐白石自身过人的艺术才能对其"衰年变法"的根本作用，过分强调吴昌硕的作用，或把齐白石艺术完全纳入吴昌硕系统也不符事实。正如郎绍君所指出的，齐白石的画路远比吴昌硕宽，塑造形象和构图能力远比吴昌硕强。他得益于吴画的，主要是浑厚的金石笔法，但这种笔法到齐白石手里又有了变化，变得浑厚而平直，不同于吴氏的浑厚而圆劲，须知齐白石也是一位独领风骚的篆刻大家。齐白石在"衰年变法"中表现出的过人之处，是他不论学谁，都不丢掉自己的生活经验和气质个性。[31]

金石画风：

齐白石对吴昌硕花卉的取法和改造

在齐白石崇拜的画家中，吴昌硕是与他生活时代最为接近的，也成为其"衰年变法"的导向。齐白石深入领会吴昌硕绘画的方法和精神，较少直接模拟其形。在依托明清大家风格进行创作时，齐白石常常在题款中说明用某家本、曾见某家有此画法，等等，但并未发现他作品中关于吴昌硕笔意或画风的直接说明。那么，齐白石究竟学习了吴昌硕哪些题材？他又是如何改造并加以运用的？兹举梅花、藤本两例加以讨论。

梅花

齐白石三十六岁（1900）时由老宅星斗塘迁居至梅花祠，他描述梅花祠的景致称："莲花寨离余霞岭，有二十来里地，一望都是梅花，我把住的梅花祠，取名百梅书屋。"[32]这一年，他寓居借山吟馆，与梅做伴，吟诗作画。梅花也是齐白石诗画中反复创作的一大主题。民国十七年（1928），齐白石题《梅花》诗称："今古公论几绝伦，梅花神外写来真。补之和伯缶庐去，有识梅花应断魂。"[33]齐白石认为，宋代扬无咎、湖南地方名家尹和伯及吴昌硕是画梅画得最好的三家。除了这三家外，他的梅花于金农也得益尤多。

齐白石早年画梅用勾花点蕊法，喜画墨梅，多不设色（图6）。约宣统二年（1910），齐白石拜会尹和伯，借得尹和伯双勾扬无咎梅花，再次进行影勾。可见他早期对尹和伯与扬无咎的取法。民国六年（1917）至二十世纪二十年代初，齐白石画梅表现出明显的金农风格，以枝繁花茂、苦寒清冷为特征。二十世纪二十年代以后，他开始以没骨法画梅花，从民国十二年（1923）他对"赵无闷临煮石山房本"再临摹的红梅扇面中可以窥见消息。齐白石摒弃工致的画法而作写意，最早即体现在梅花题材中。此一时期也是他集中借鉴吴昌硕画风的时期，所画梅枝多见焦墨渴笔，花瓣设色以淡雅为主，出现了梅花与石结合的图式，现藏于中国美术馆的《梅石图》即是代表。二十世纪三十年代后，齐白石的设色梅花引入了洋红，色彩鲜艳，已具有强烈的个人风格（图7）。二十世纪五十年代后，他更加放大了以洋红所绘梅花花朵，明艳而醒目（图8、9）。据胡佩衡称，齐白石用洋红点花瓣的画梅法，是从吴昌硕的没骨法发展而来。[34]

吴昌硕的画梅手法主要有三种：墨笔勾花点蕊、勾花的基础上着色和没骨画法，其中以勾花画法最为常见。与齐白石学习金农梅花时期的墨笔梅花不同，吴昌硕没有齐白石细笔勾花蕊的工致，整体构图较为疏朗（图10）。他的没骨梅花以红色最多（图11），但也有绿梅等其他色彩的运用，常将勾花与没骨运用于同一卷，如故宫博物院藏其民国四年（1915）的《梅花立轴》（图12）即用两种方式分别描绘红梅与绿梅。

图6　齐白石《梅花册》第八开，纸本水墨，29cm×47cm，无年款，中国美术馆藏

图7　齐白石《红梅图》，纸本设色，167.5cm×43.5cm，无年款，北京画院藏

图8 齐白石《眉寿图》，纸本设色，
102cm×34cm，1951年，
陕西省美术家协会藏

图9 齐白石《老笔红梅》，纸本设色，
100.6cm×33.4cm，1956年，
中国美术馆藏

图10 吴昌硕《岁寒三友图》之
二，纸本水墨，132.5cm×33.5cm，
1913年，日本福山书道美术馆藏

梅花铁骨寒红霜时艳占林
麓翠珊瑚碎高衔夕阳疑百匝
不厌图缃朗成趣欢息饥驱人
归轴人扫荡龄卅去
梅柯先生雅正画為之偶近脱色庚申春仲吴昌硕年七十七

图11　吴昌硕《红梅立轴》，纸本设色，135.5cm×65.4cm，
1920年，苏州博物馆藏

318

图12 吴昌硕《梅花立轴》，纸本设色，102cm×47.3cm，
1915年，故宫博物院藏

齐白石晚年的大朵红梅是对吴昌硕没骨红梅画风的改造与发展。他对色彩的运用非常考究，民国十九年（1930），齐白石作《写意画用色》介绍自己的设色心得，其中提及他曾见过吴昌硕所画红梅："曾于友人处见吴缶庐所画红梅，古艳绝伦，越岁复见之，变为黄土色，始知洋红非正产，未足贵也。"[35]因而他始终坚持使用色夺胭脂的"西洋红"，这是他对吴昌硕用色的改良。

藤本

齐白石常画的藤本植物种类很多，有紫藤萝、葫芦、葡萄、牵牛花、扁豆、凌霄花、南瓜、丝瓜等。但其早年画藤作品存世较少，二十世纪二十年代以后才逐渐多了起来（图13），其画藤初期主要是学徐渭。吴昌硕的藤本也学徐渭，如其民国三年（1914）所作《葡萄立轴》款称："拟青藤老人破袈裟法"[36]，可见二人画藤技法的渊源是一致的。启功《记齐白石先生轶事》记载他曾见到齐白石居所内墙上钉了一小幅吴昌硕的紫藤作品，时值院里紫藤开花的季节，齐白石指着吴昌硕的画对启功说："你看，哪里是他画的像葡萄藤（先生称紫藤为葡萄藤，大约是先生家乡的话），分明是葡萄藤像它呀！"启功认为，从此事即可看出齐白石对吴昌硕的推重与钦佩。[37]

齐白石将吴昌硕所作紫藤与真紫藤比照，揣摩吴昌硕如

图13 齐白石《藤萝》，纸本设色，177.5cm×71cm，
1922年，北京市文物公司藏

何将物象的自然精神表现在作品中。二十世纪二十年代后期至三十年代，齐白石所作藤本作品与吴昌硕风神相近，如湖南省博物馆藏《藤萝蜜蜂》[38]、北京画院藏《紫藤图》[39]等。他曾作《藤花》诗称："画藤愁不乱，能乱即有神。"又云："海上吴君先我去，掷毫三叹与谁论。"[40]齐白石将吴昌硕引为画藤的知己，还为不能与吴昌硕交流画梅而感到惋惜，不由得"掷毫三叹"。

胡佩衡特别指出齐白石学习吴昌硕画藤的"干"与"茎"（图14）。齐白石曾见到吴昌硕只绘"干"和"茎"的枯藤作品，并对胡佩衡说，这幅作品对他的启发很大，又从写生中体验出藤的干茎和蛇行走的蜿蜒姿态的意思相似，虽是木本但有动的意思。[41]齐白石在技法中模仿吴昌硕的表现手法，常常用羊毫大笔画大藤，行笔中转动笔杆，力求实现吴昌硕藤本中的灵动意趣。

北京画院藏齐白石晚年所作《藤萝图》（图15）[42]，藤花简略，以干、茎为主体，别有意趣。另外如《枯藤群雀图》[43]、1957年所作《葫芦》[44]，藤本仅绘枝干，而无花叶，或与见到吴昌硕这件枯藤作品的启示有关。两人绘藤的相近之处在于粗干用篆籀法，浑厚朴茂，新枝拟草书法，繁杂而灵动。但亦有差异，吴昌硕的枝干多以渴笔淡设色为主，齐白石除藤花设色力求艳丽外，枝干也多用湿笔浓墨，增强枝干与藤花之间的色彩对比。齐白石所绘藤花较大，与吴昌硕凸显干茎也有所不同。从整体画面来看，齐白石还在吴昌硕

图14 吴昌硕《紫藤立轴》，纸本设色，
176cm×69cm，1917年，故宫博物院藏

图15 齐白石《藤萝图》，
纸本设色，132cm×34cm，
约1942年，北京画院藏

的基础上减省横向的笔画与布置，加强构图的纵势，藤本的垂感也因而得到了强化（图16、17）。

齐白石与吴昌硕花卉的相似画风，还表现在玉兰、雁来红（图18、19）、菊花、荷花、葡萄、葫芦等题材上，与其梅花、紫藤采取了一致的改造手法。如：吴昌硕所绘白玉兰全以墨笔写成，齐白石以墨笔勾出玉兰后，则以洋红、藤黄点出花心（图20、21）；吴昌硕的荷花师法八大山人，水墨酣畅，淋漓写意，广东省博物馆藏吴昌硕《白荷立轴》，款题："昌硕拟雪个。"[45]齐白石取法八大，以破墨法绘荷叶，手法与吴昌硕是一致的。

美国艺术史学者高居翰认为，齐白石和吴昌硕都在学习八大、石涛等前人中将作品简化，和当时文学思潮中宣扬使用通俗语言、内容贴近生活、抒发感情时直抒胸臆的方法相呼应，绘画上由复杂精微变成大胆简练。[46]从这个方面来说，齐白石、吴昌硕作为大写意的杰出艺术家，有着共同的审美取向。他们因为对生宣和羊毫笔的熟悉和运用而形成特有的金石趣味，开拓出不同于前人的艺术风格。齐白石借鉴吴昌硕花卉的创作经验，融入到自己的创作之中。

吴昌硕常常以牡丹、荔枝、葫芦、桃子等具有美好祈愿意蕴的花卉蔬果进行创作，突破了传统文人花卉题材的畛域，并在李复堂、赵之谦的基础上更加大胆地运用色彩，已显示出文人画生活化、世俗化的转向。而齐白石进一步广泛开拓生活素材，[47]将文人传统与乡野趣味融为一体。在构图布置与

图16 齐白石《藤萝图》，
纸本设色，135cm×33cm，
约1937年，北京画院藏

图17 齐白石《藤萝蜜蜂》，
纸本设色，137cm×39.4cm，
无年款，中国美术馆藏

图18　齐白石《雁来红蝗虫》，纸本设色，68.5cm×34cm，
无年款，北京画院藏

图19　吴昌硕《芦花雁来红》，
纸本设色，143.5cm×38.8cm，
无年款，浙江省博物馆藏

图20 吴昌硕《玉兰立轴》，
纸本水墨，107.2cm×31.1cm，
1912年，故宫博物院藏

图21　齐白石《玉兰花图》，
137.7cm×34.3cm，
1955年，辽宁省博物馆藏

题材选择方面，两人也有所区别。在吴昌硕花卉题材的作品中，各种形态的石头是常见的元素。齐白石虽亦有将石头与花卉相搭配的作品，但与鱼虫组合的图式为晚年创作的大宗。吴昌硕以"金石手法"深化了传统文人画的静穆之气，而齐白石则在动（禽鸟虫鱼）与静（花卉蔬果）之间，增添了趣味性，强化了画面的张力与活力，并通过精简素材力求突出画面的重点。

书法篆刻与题款：
齐白石与吴昌硕"笔路"上的关联

齐白石在自述中回忆林纾曾将他与吴昌硕并称为"南吴北齐"，并说："他把吴昌硕跟我相比，我们的笔路，倒是有些相同的。"[48]二人的"有些相同"主要在于他们皆引碑派书法用笔入画，并致力于融合书画。[49]

吴昌硕书法早年从楷书入手，初学颜真卿、钟繇，行书初宗王铎，后学欧、米，草书取法"二王"一脉，但其成就最高的还是篆书。他的篆书植根于《石鼓文》，在不同时期表现出不同的艺术趣味。早期临作工稳秀逸，中年以后与《石鼓文》拉开距离，易方为长，增加欹侧之势。晚年用笔遒劲凝练，在字形上打破常见的平正，左右、上下参差取势。

吴昌硕借《石鼓文》写己意（图22），是清代以来最能

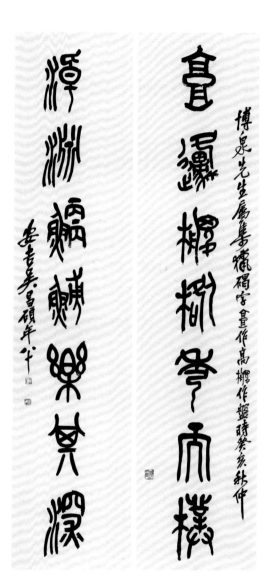

图22 吴昌硕《篆书高原淖渊联》，纸本，168cm×40.5cm，1923年，浙江省博物馆藏

表现金石气的代表书家之一。他在其行草书和绘画中也掺入篆书笔意，于灵秀中见苍古，圆厚雄浑，面目独特，极具金石意蕴。他总结自己的艺术创作时曾说："诗文书画有真意，贵能深造求其通"，"不知何者为正变，自我作古空群雄"，[50] 这是其一生创作成就的概括，也给齐白石以巨大启示。

齐白石不仅在绘画渊源上和吴昌硕一脉相传，在书风上也有接近的路子。齐白石篆书取法《天发神谶碑》《祀三公山碑》及秦权（图23、24），用笔大胆自然，结字方圆相济，在汉篆体势中融入古隶笔法，与汉代民间工匠书刻砖铭篆书风格相近，灵动新奇而不失古意。捷克学者海兹拉尔曾指出，齐白石尤其学习了吴昌硕的书写节奏、字体略带倾斜的风格以及特殊的、颇具装饰性的书法笔画。[51]

齐白石题款书法也和吴昌硕一脉相沿。自元明以来，文人画精神得到进一步强化后，绘画题款成为文人书画家展示才能、丰富画面的必要形式。齐白石与吴昌硕的题款以篆、行二体为主，齐白石受吴昌硕影响，款书以具有碑派意味的行书最多，两人也都常见用篆书题写作品名称的做法。吴昌硕喜题长款，尤其是佛教题材的人物画作品，[52] 款书所占比例大于绘画部分，这种形式在清初石涛作品中多有出现。金农、郑板桥、赵之谦、吴昌硕延续并发展了长题的形式，齐白石作品中也运用了书法大于绘画的题款方式，拓展了书法在绘画作品中的运用和融合。

从文字内容来看，两人题款相似题材的意象隐喻却又不

图23 齐白石《篆书五言联》，纸本，86.5cm×22cm，
1936年，北京画院藏

图24　齐白石《篆书四言联》，纸本，68cm×21cm，1948年，中央美术学院藏

尽相同，齐白石以具体且贴近生活为特色，吴昌硕主要突出了文人雅趣。如吴昌硕画菊题"雨后东篱野色寒，骚人常把鞠英餐"[53]"九月谁持赏鞠杯，黄华斗大客中开"[54]（图25），齐白石则多题"菊酒延年"（图26）、"益寿延年"；吴昌硕的紫藤反复题写"华垂明珠滴香露，叶张翠盖团春风"，而齐白石画紫藤题款如"半亩荒园久未耕，只因天日失阴晴"[55]"晨起推开南向窗，春晴风暖日初长"[56]。由此可见，两人因生活体验的不同而形成了不同的诗风，展示出不同的艺术趣味。

吴昌硕与齐白石是二十世纪承续碑派书风而能创新的两位大家，两人在"笔路"上不仅有共性，更有各自的个性。吴昌硕的篆书渊源在秦汉之上，齐白石在秦汉之间；吴昌硕楷书、行书多学魏晋唐宋经典，齐白石多学唐人、清人等；吴昌硕常用干笔，以古秀劲健为胜，齐白石则多用湿笔，以清刚方润为特色。两人的书风都对他们的绘画、篆刻产生了深刻的影响。

齐白石对吴昌硕的印风也非常推重。吴昌硕印章宽博沉雄，取法广泛，印从书出，风格鲜明。[57]如民国八年（1919）齐白石在琉璃厂见到吴昌硕"遇圆因方"的朱文印，即以同样内容自刊白文印，并在题记中说明由来。[58]齐白石在给门人印草作修改批注时，也常以吴昌硕为参照。如其批马景桐印作称"似缶庐工者"[59]；手批周铁衡《半聋楼印草》又有"颇似缶庐""与老缶可乱真"[60]等。齐白石是否学过吴昌硕的篆刻？他在作品中并没有直接说明，但他给学生批印时多以吴昌硕作为参照。

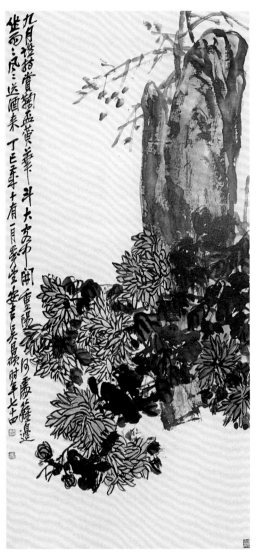

图25　吴昌硕《秋菊立轴》，纸本设色，106.5cm×50.8cm，1917年，上海博物馆藏

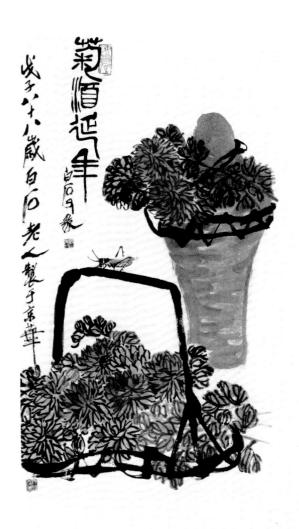

图26 齐白石《菊酒延年》，纸本设色，133cm×68cm，1948年，中央美术学院藏

齐白石的印章初学浙派丁敬、黄易，后转学赵之谦，最终胆敢独造，形成个人鲜明的风格。齐白石篆刻走的是"印从书出"的道路，与其书法融《祀三公山碑》《天发神谶碑》及秦权于一体所形成的风貌一致。吴昌硕"印从书出"观对他产生了重要影响。1963年，傅抱石作《印人齐白石像》，款称："（齐白石）壮年即自龙泓入手，继复瓣香缶庐，及其大成，排奡纵横，盖又非丁、吴所可限。"[61] 王森然也说："先生上溯三代籀古之文，下及秦汉金石之刻，博参六朝唐宋之迹，旁搜封泥龟甲之字，将并胸中磅礴之气，一案之于方寸之石。所以赵悲庵（盦）之朴茂精严，吴缶庐之奇古苍浑，先生兼而有之。"[62] 齐白石从吴昌硕处学到深化以书入印和大写意印风的方法，而不是单纯从形质上模拟。

自张彦远《历代名画记》提出书画同体论以来，历代文人在书画相通互用的理论与实践方面皆有探索。明代以后，文人印章艺术得到高度发展，周应愿《印说》提出："文也、诗也、书也、画也，与印一也"[63]，首次将印章与诗、文、书、画并论。清初石涛称："书画图章本一体，精雄老丑贵传神"，进一步深化了诗书画印一体的艺术传统，成为其后书画家艺术实践的旗帜。古代许多书家、画家、篆刻家未必都能同时兼擅书、画、印，但书画家所使用的印章通常都与其笔墨风格和谐统一，可见中国传统文人的艺术追求与审美标准。近代艺坛上书画印一体皆佳，且都取得突破性成就的代表性人物正是吴昌硕与齐白石。启功认为："近代同时兼长这三项

艺术且负大名的，首推二人：一是住在上海的吴昌硕先生，一是住在北京的齐白石先生"，并指出齐白石因寿命更长而影响更大，为后学开辟了广阔的门路。[64]

从学习次序来看，吴昌硕幼年醉心于书法篆刻，四十岁以后才开始专心绘画。他的篆书书风、印风影响了其行草书和绘画的创作。其行草书和绘画中掺入篆书笔意，画法与篆籀气融为一体。他将篆刻视为金石学的一部分，通过诗书画印追索融通的"真意"，画中有金石，金石中有书法，书法中有画面。[65]

齐白石则是先学绘画，二十五岁（1889年，齐自署二十七岁）拜师后，书法也受到胡沁园、陈少蕃两位老师学何绍基的影响，由馆阁体转学何绍基，后因刻印的需要才开始写篆隶。[66]齐白石画、印的现实需要促进了其书法的转向，再由书法的转向推动了画、印的进步。[67]对他篆刻影响最深的《天发神谶碑》《祀三公山碑》及秦权等皆是书学经典，他秉承"印外求印""印从书出"的理念进行实践，又将篆法运用于绘画，并进行融合改造，相互补益。齐白石与吴昌硕的艺术历程不同，风格表现也各有所长，但两人对于前人经典作品与理念的接受，以及致力于书画印一体探索的实践途径却是相近的。

吴昌硕、齐白石艺术的国际传播

吴昌硕与齐白石虽都未曾涉足日本，但他们的艺术在海

外的传播皆以日本为基点。公元六世纪，经过中国化的佛教传入日本，佛教题材的绘画也随之影响日本的僧人画风，至平安时代（八世纪至十二世纪），宋元文人画的传入，为日本形成具有自身特色的绘画形式提供了启示。明清中国绘画持续对日本画风产生影响。清末民初对日本文化艺术界影响最深的两位艺术家即是吴昌硕与齐白石。

自清末至民国十六年（1927）吴昌硕离世期间，日本逐渐兴起了"吴昌硕热"。吴昌硕在中日文化交流中起到了不可忽视的作用，九十余位日本文人都与他有过不同程度的交流。[⊗] 如日本篆刻家、出版家松丸东鱼出版吴昌硕各类印集，日本雕塑家朝仓文夫曾为吴昌硕塑铜像，寓沪日人白石六三郎民国三年（1914）在其六三园为吴昌硕举办展览，吴昌硕收河井荃庐为弟子，并介绍河井荃庐与汉学家长尾雨山加入西泠印社，等等。这些日本友人对吴昌硕作品在日本的宣传流播有很大的助益。二十世纪二十年代，吴昌硕作品赴日展览高达数十次，他的书画印作品也多次在日本汇编成集并付梓刊行。

"第二回中日联合绘画展览"中，齐白石在日本一举成名，[⊗] 这是他鬻艺生涯的关键节点，也成为他"变法"取得成效的标志性事件。后来齐白石屡屡在自己的日记、作品题款中提及其山水画曾在日本卖得高价。如《壬戌纪事》："离奇与世岂相谐，卖画中华合活埋。暂喜不挥求米帖，千金三幅紫桃开。（余以旧破纸二尺长画山水，着紫色桃花最多。陈

师曾为余携去日本，卖价二百五十元。使余且愧，尤觉不能舍此画也。)"[70]再回顾民国九年（1920）岁杪吴昌硕为齐白石所定润格："四尺十二元；五尺十八元；六尺廿四元；八尺卅元；过八尺者另议。屏条：视整张减半。山水加倍，工致者另议。"[71]林纾次年为齐白石重定润格，齐白石也只写信对他说明："老吴所重定册页纨折扇价过高"[72]，山水画价变动应该不大。在日本二尺山水卖价二百五十元，是齐白石在国内润格的二十余倍。这对以卖画刻印为生的齐白石来说，是极大的激励。特别值得注意的是，齐白石的山水画在国内最不为时人所喜，而有些日本人却对其山水画有着特别的兴趣，须磨弥吉郎购藏齐白石的第一件作品即为山水画。

从须磨弥吉郎对齐白石绘画，尤其是山水的偏好中，可以窥见吴昌硕、齐白石继起风靡日本的一个重要原因。齐白石山水中通过设色浓淡表现山石立体感的手法是前人所不具备的。吴昌硕、齐白石花卉画作中运用的大胆而和谐的浑厚色彩也与当时日本国内的审美取向有相合之处。浮世绘从十七世纪后半叶出现，发展至十九世纪中叶，其间画家与出版家对其进行过数次实验与改良，寻求鲜艳彩色印刷的方法，可见风气与好尚。因而他们认同并喜爱吴昌硕、齐白石在色彩方面的创新和对中国传统文人画的突破。

日本是打开齐白石国际影响力的起点。经过这次展览会之后，韩国的藏家也收藏了少量齐白石作品。民国十九年（1930）左右，处于日本殖民时期的韩国社会通过京城

美术俱乐部拍卖会而了解了齐白石的画作，民国二十一年（1932），韩国弟子金永基来中国问学于齐白石，回国后继续研究、传承并推广齐白石画风，进一步扩大了齐白石在韩国的影响。[73]吴昌硕也通过与韩国政界人士闵泳翊的交往影响了一批韩国的画家。韩国在二十世纪七十年代后多次举办吴昌硕、齐白石的作品展，但大多数展览皆为两人与其他画家的联展。[74]

齐白石与吴昌硕对西方艺术也产生了影响。民国三十七年（1948），齐白石两度登上美国《时代》周刊。[75]1955年，齐白石获"国际和平奖金"。1963年，又荣获"世界十大文化名人"，在国内外艺术界的影响力一时无两。二十世纪四十年代，美国人庞耐开始收藏齐白石的作品，她与学生安思远的收藏推动了美国对齐白石艺术的认识。西方画家如毕加索、克罗多也皆对齐白石有赞誉之辞。张大千曾访毕加索，"相与论及东西方艺术时，渠持所习中国画百数十叶出，皆花卉虫鸟，一望而知为拟齐白石先生风貌，笔力沉劲有拙趣，而墨色浓淡难分"[76]。王森然在《吴昌硕评传》中称："法国大画家克罗多，谓先生与白石作品之精神，与近世艺术思潮殊为吻合，称之为艺术界之创造者。"[77]近代艺术思潮发展的方向即为强化个性与简化形式，齐白石与吴昌硕的作品正突出了这两大特征，与西方艺术精神有诸多暗合之处。

结　语

　　吴昌硕和齐白石是近代最重要的两位艺术大师，在传承传统文人艺术和拓展艺术新风方面有杰出成就。吴昌硕的艺术对齐白石形成个人风格具有特别的启示。齐白石对吴昌硕的取法，不同于他在艺术精神上对石涛的追寻，也不同于他对八大从形质到思想的心摹手追和对"扬州八怪"诸家、孟丽堂、赵之谦以及民间画家的艺术语言的借鉴，更不同于他对明代大写意文人画精神的溯源。他一方面将吴昌硕视作堪与前贤并论的大家，另一方面又以吴昌硕为其现实的参照对象。如果说齐白石学习明清大家的阶段是以"无我"的心态选择性地接受与实践的话，他学习吴昌硕的时期则是以"有我"为立场，通过借鉴吴昌硕找到了适合自我的个性风格。

　　吴昌硕与齐白石在世时，便成为艺术评论中常常拿来比较的对象。不同于齐白石生活的北京艺坛对吴昌硕的褒扬崇拜，浙、沪一带的书画家、印人及他们的交游圈对齐白石的艺术多持贬抑态度，实不能认识到齐白石在变革中国艺术中的重要性，以及与吴昌硕的差异之所在。[78]

\longrightarrow

① 关于齐白石与吴昌硕之间关系的讨论，可参见侯开嘉《齐白石与吴昌硕交往考证》（上）（下），《书法》2012年第6期、第7期；侯开嘉《齐白石与吴昌硕恩怨史迹考辨》，《荣宝斋》2013年第1期；冯朝辉《老夫也在皮毛类乎——论齐白石对吴昌硕艺术的传承与发展》，北京画院编

《齐白石研究》第三辑，广西美术出版社2015年版，第137—149页。

② 胡南湖与齐白石交于民国八年（1919）五月—七月间。此年七月，齐白石为胡南湖作《南湖庄屋图》；闰七月十八日，胡南湖见齐白石画篱豆，请之曰："君能赠我，当报公以婢"，"婢"即齐白石继室胡宝珠；次年（1920）正月廿二日，齐白石返乡后再至北京，未在法源寺找到住处，即暂居于胡南湖春雪楼。齐白石还曾多次为胡南湖治印，二人情谊深厚。

③ 北京画院编：《人生若寄——北京画院藏齐白石手稿·日记》下册，广西美术出版社2013年版，第270—271页。

④ 北京画院编：《人生若寄——北京画院藏齐白石手稿·日记》下册，广西美术出版社2013年版，第276页。

⑤ 胡佩衡、胡橐：《齐白石画法与欣赏》，人民美术出版社1959年版，第26页。

⑥ 北京画院编：《人生若寄——北京画院藏齐白石手稿·日记》下册，广西美术出版社2013年版，第244页。

⑦ 敖晋编：《齐白石谈艺录》，上海书画出版社2016年版，第116页。

⑧ 北京画院编：《人生若寄——北京画院藏齐白石手稿·诗稿》下册，广西美术出版社2013年版，第457页。

⑨ 北京画院编：《人生若寄——北京画院藏齐白石手稿·诗稿》下册，广西美术出版社2013年版，第479页。齐白石日记中记载答复天津美术馆的诗题中说："得五绝句"，所书却有六首诗，因而必有一首是此前所作。侯开嘉认为，齐白石此诗应作于1920年吴昌硕为其定润之前。参见侯开嘉《齐白石与吴昌硕恩怨史迹考辨》，《荣宝斋》2013年第1期。

⑩ 参见王方宇《八大山人对齐白石的影响》，见《八大山人全集》第五卷，江西美术出版社2000年版，第1305页。

⑪ 参见胡佩衡、胡橐《齐白石画法与欣赏》，人民美术出版社1959年版，第2—3页。

⑫ 北京画院编：《人生若寄——北京画院藏齐白石手稿·诗稿》下册，广西美术出版社2013年版，第483页。

⑬ 启功：《记齐白石先生轶事》，见《学林漫录》初集，中华书局1980年版，第7页。

⑭ 北京画院编：《人生若寄——北京画院藏齐白石手稿·日记》上册，广西美术出版社2013年版，第196—197页。

⑮ 北京画院编：《人生若寄——北京画院藏齐白石手稿·日记》上册，广西美术出版社2013年版，第200页。

⑯ 有学者指出，齐白石寓京时期的经济状况并不困窘，其刻印的事业确

可称为"手挥不暇给",其"衰年变法"并不是迫于生活压力,而是源于齐白石内心对"变"的渴求。参见齐骈《画吾自画——以齐白石"梅""菊"题材为例再谈"衰年变法"》,见北京画院编《齐白石研究》第五辑,广西美术出版社2017年版,第198—201页。

⑰ 朱天曙选编:《齐白石论艺》,上海书画出版社2012年版,第72—73页。

⑱ 胡适、黎锦熙、邓广铭编:《齐白石年谱》,商务印书馆1949年版,第14页。

⑲ 齐白石与陈半丁结识在民国九年(1920),其《庚申日记》中写道:"半丁居燕京八年,缶老、师曾外,知者无多人,盖画格高耳。"见《人生若寄——北京画院藏齐白石手稿·日记》下册,广西美术出版社2013年版,第248页。

⑳ 胡佩衡还回忆道:"陈师曾最崇拜吴昌硕,曾得吴昌硕的亲传。当时吴昌硕的大写意画派很受社会的欢迎,而白石老人学八大山人所创造的简笔大写意画,一般人却不怎么喜欢,因为八大的画虽然超脱古拙,并无昌硕作品的丰富艳丽有金石趣味。在这种情况下,白石老人就听信了师曾的劝告,改学吴昌硕。"见《齐白石画法与欣赏》,人民美术出版社1959年版,第24页。

㉑ 郎绍君、郭天民编:《齐白石全集》第十卷诗词联语部分,湖南美术出版社1996年版,第102页。

㉒ 胡佩衡、胡橐:《齐白石画法与欣赏》,人民美术出版社1959年版,第25页。

㉓ 方介堪:《玉篆楼谈艺录》,见方广强编《金玉其人——方介堪一百二十周年诞辰纪念集》,西泠印社出版社2021年版,第73页。

㉔ 陈三立:《安吉吴先生墓志铭》,见陶紫正、洪亮主编《吴昌硕》,西泠印社出版社1993年版,第27页。

㉕ 张珩:《木雁斋书画鉴赏笔记》第一册,上海书画出版社2015年版,第814页。

㉖ 邹涛主编:《吴昌硕全集·绘画卷》第二册,上海书画出版社2018年版,第100、231页;第三册,第220、308页。

㉗《齐白石诗集》,广西师范大学出版社2009年版,第95页。

㉘ 西泠印社吴昌硕纪念室藏。图版见于《盛世鉴藏集丛·吴昌硕专辑》,浙江古籍出版社2006年版,第40页。

㉙ 郑振铎:《访笺杂记》,见《文房漫录》,生活·读书·新知三联书店2013年版,第51页。

㉚ 李可染:《谈齐白石老师和他的画》,见《李可染论文集》,人民美术出版社1990年版,第71页。

③ 郎绍君:《大匠之门——齐白石的世界》,浙江人民美术出版社2019年版,第167页。

② 朱天曙选编:《齐白石论艺》,上海书画出版社2012年版,第54页。

③ 郎绍君、郭天民编:《齐白石全集》第十卷题跋,湖南美术出版社1996年版,第48页。

④ 胡佩衡称:"白石老人认为宋代扬补之、当代尹和伯和吴昌硕画梅花最好。三人中老人认为尹和伯最妙。尹和伯是湖南湘潭人。长沙当地画家,画梅学扬补之,能清润秀逸。白石老人最初画梅就学尹和伯,并且认为尹和伯画梅比扬补之还精妙,所以,老人画花卉受他的影响很大。五十岁后白石老人画梅学金冬心的水墨技法,总觉得画圈不圆,不能表现出梅花的精神。虽然吸收了金冬心的技法,但是趣味不足。后来学习吴昌硕没骨法,用洋红点花瓣,觉着有生动自然的趣味了。"见胡佩衡、胡橐《齐白石画法与欣赏》,人民美术出版社1959年版,第82页。

⑤ 郎绍君、郭天民编:《齐白石全集》第十卷文钞,湖南美术出版社1996年版,第87—88页。1957年,潘天寿在西泠印社举办的吴昌硕先生纪念会上说:"昌硕先生绘画的设色方面,也与布局相同,能打开古人的旧套。最明显的例子,就是欢喜用西洋红。西洋红是从海运开通后来中国的,在任伯年以前,没有人用这种红色来画中国画,用西洋红,可以说开始自昌硕先生。因为西洋红的色彩,深红而能古厚,一则可以补足胭脂不能古厚的缺点,二则用深红古厚的西洋红,足以配合昌硕先生古厚朴茂的绘画风格,昌硕先生早年所专研的,是金石治印方面,故成功较早,成就亦最高,以金石治印方面的质朴古厚的意趣,引用到绘画用色方面来,自然不落于清新平薄,更不落于粉脂俗艳,能用大红大绿复杂而有变化,是大写意花卉最善于用色的能手。"见《潘天寿美术文集》,人民美术出版社1983年版,第200页。捷克学者约瑟夫·海兹拉尔指出:"吴昌硕运用干净明亮的色彩,将红色、黄色、蓝色主要运用到果实花卉中。在绘制树叶、枝干和岩石时,便在色彩中掺点儿墨水,调和出柔和纯正的色调。他为人所知的创举是在他的黄绿和蓝绿色调中还泛出浅灰色泽,这在中国绘画上史无前例。后来也多次被后人模仿,加以发展变化,这其中也包括齐白石……在他人生最后几年所绘的山水画中,他仅用赭石和花青就创造出非常出色的色彩布局。这也影响了新时代山水画画家的设色,对齐白石影响尤为深远。"见约瑟夫·海兹拉尔《齐白石》,广西美术出版社2017年版,第118页。

⑥《吴昌硕全集·绘画卷》第二册,上海书画出版社2018年版,第118页。

③⑦ 启功：《记齐白石先生轶事》，见《学林漫录》初集，中华书局1980年版，第6—7页。

③⑧ 王晓燕编：《齐白石绘画作品图录》上册，天津人民美术出版社2006年版，第296页。

③⑨ 王晓燕编：《齐白石绘画作品图录》上册，天津人民美术出版社2006年版，第372页。

④⓪ 郎绍君、郭天民编：《齐白石全集》第十卷诗词联语，湖南美术出版社1996年版，第103页。

④① 胡佩衡、胡橐：《齐白石画法与欣赏》，人民美术出版社1959年版，第70页。

④② 王晓燕编：《齐白石绘画作品图录》下册，天津人民美术出版社2006年版，第48页。

④③ 王晓燕编：《齐白石绘画作品图录》中册，天津人民美术出版社2006年版，第127页。

④④ 王晓燕编：《齐白石绘画作品图录》下册，天津人民美术出版社2006年版，第379页。

④⑤ 《吴昌硕全集·绘画卷》第四册，上海书画出版社2018年版，第229页。

④⑥ 参见（美）高居翰《齐白石与吴昌硕》一文的具体讨论，《齐白石国际研讨会论文集》下册，文化艺术出版社2010年版，第333页。

④⑦ 郎绍君：《齐白石研究》，人民美术出版社2014年版，第186—187页。

④⑧ 朱天曙选编：《齐白石论艺》，上海书画出版社2012年版，第73页。

④⑨ 朱天曙：《清代以来的碑派书风与齐白石书法》，见《齐白石国际研讨会论文集》下册，文化艺术出版社2010年版，第587—589页。

⑤⓪ 吴东迈编：《吴昌硕谈艺录》，人民美术出版社2017年版，第127页。

⑤① （捷克）约瑟夫·海兹拉尔：《齐白石》，广西美术出版社2017年版，第117页。

⑤② 《吴昌硕全集·绘画卷》第二册，上海书画出版社2018年版，第119—121页。

⑤③ 《吴昌硕全集·绘画卷》第三册，上海书画出版社2018年版，第46页。

⑤④ 《吴昌硕全集·绘画卷》第三册，上海书画出版社2018年版，第47页。

⑤⑤ 王晓燕编：《齐白石绘画作品图录》上册，天津人民美术出版社2006年版，第296页。

⑤⑥ 王晓燕编：《齐白石绘画作品图录》中册，天津人民美术出版社2006年版，第242页。

⑤⑦ 关于吴昌硕印章风格取法前人的具体讨论，参见朱天曙、国仕堃《吴昌硕印章的取法来源及其"金石气"初论》，《西泠艺丛》2022年第7期。

㊳ 齐白石"遇圆因方"题记称："此遇字印乃吴缶庐所刻，石侧刊云：立中太守命临古封泥，昌硕刻于沪上。时乙未二月。余得之于厂肆。白石记。"

㊴ 徐自强、张聪贵编：《齐白石手批师生印集》，北京图书馆出版社2000年版，第499页。

㊵ 徐自强、张聪贵编：《齐白石手批师生印集》，北京图书馆出版社2000年版，第506、513页。

�811 叶宗镐编：《傅抱石美术文集续编》，上海书画出版社2014年版，第540页。

㊸ 王森然：《回忆齐白石先生》，见《王森然研究资料》第二辑，文化艺术出版社1994年版，第19—20页。

㊹ ［明］周应愿：《印说》第十九《游艺》，朱天曙编校，北京大学出版社2014年版，第95页。

㊺ 启功：《〈齐白石印集〉序》，见《齐白石印集》，（香港）翰墨轩出版有限公司1996年版，第1—2页。

㊻ 朱天曙：《书印相通与金石趣味——兼论当代篆刻创作的审美语境》，《文艺研究》2013年第11期。

㊼ 朱天曙编：《齐白石论艺》，上海书画出版社2012年版，第43—51页。

㊽ 朱天曙选编：《齐白石论艺》，上海书画出版社2012年版，第222页。

㊾ （日）松村茂树：《足未踏日本，名仍震东瀛——从与日本人士交流的角度看吴昌硕艺术的本质》，《紫禁城》2018年第4期。

㊿ 关于齐白石参加"中日联合绘画展览会"与日本对齐白石绘画的认知等相关问题，参见陆伟荣《齐白石与近代中日联合绘画展览会——被介绍到日本的齐白石》一文的讨论，见《齐白石国际研讨会论文集》下册，文化艺术出版社2010年版，第454—463页。

⑩ 北京画院编：《人生若寄——北京画院藏齐白石手稿·日记》下册，广西美术出版社2013年版，第325页。

⑪ 北京画院编：《人生若寄——北京画院藏齐白石手稿·日记》下册，广西美术出版社2013年版，第271页。

⑫ 郎绍君、郭天民编《齐白石全集》第十卷文钞，湖南美术出版社1996年版，第92页。

⑬ 参见（韩）洪善杓《韩国画坛对齐白石画风的接受》，见《齐白石国际研讨会论文集》下册，文化艺术出版社2010年版，第410—421页。

⑭ 参见（韩）柳时浩《吴昌硕、齐白石对近现代韩国画的影响》，中国艺术研究院2014年博士论文。

⑮ 参见吕晓《齐白石两登美国〈时代〉周刊》，见北京画院编《齐白石研

究》第八辑，广西师范大学出版社2020年版，第153—160页。

⑯ 欧阳哲生编：《张大千画语》，岳麓书社2000年版，第172页。

⑰ 王森然：《吴昌硕评传》，见吴东迈编《吴昌硕谈艺录》，人民美术出版社1993年版，第248页。王森然还在《乙亥记三百石印富翁》中称："法国画家克罗多在艺专教西画，见先生画作，谓先生作品之精神，与近世艺术思潮，殊为吻合，称为艺坛之创造者。"见《触摸记忆：民国时期中国美术考略》，河北教育出版社2016年版，第21页。

⑱ 如于安澜曾致信方介堪时曾两次表达他对齐白石艺术的不满，甚至转述罗福颐的话称"齐的作品出国，贻国家羞"，这也恰好反证了齐白石在当时的影响之大。见《玉篆楼藏信札集》，上海书画出版社2015年版，第420页；近代诸家有以吴昌硕胜于齐白石者，亦有以齐白石胜于吴昌硕者。启功《回忆陈半丁先生》记载陈半丁曾说："吴缶老善用'拙'，齐白石学缶老能'巧'不能'拙'。"见沈鹏、刘龙庭编《中国书画》第18期，人民美术出版社1986年版，第20页；潘天寿1957年在西泠印社举办的吴昌硕先生纪念会上亦说："近时白石老先生，他的布局设色等等，也大体从昌硕先生方面来，而加以变化。从表面上看，是与昌硕先生不同，其底子，实从昌硕先生支分而出，明眼人，自然可以一望而知。"见《潘天寿美术文集》，人民美术出版社1983年版，第201页；与陈半丁、潘天寿相反，胡佩衡、张大千则认为齐白石的艺术成就已超过吴昌硕，胡佩衡称："就单从绘画的艺术性来比，无论在题材的广泛、构图的新颖、着色的富丽等方面，白石老人都远在吴昌硕以上，只有在笔墨的浑沦和含蓄上，并驾齐驱，各有不同而已。若从思想性和艺术性全面来看，白石老人更是大大超过吴昌硕。"见胡佩衡、胡橐：《齐白石画法与欣赏》，人民美术出版社1959年版，第26—27页。张大千称："吴昌硕与齐白石两家的画，若一定要比较问谁的更好，则我回答是齐的更好。"见《张大千画学精义》，上海人民美术出版社2017年版，第102页。

主要参考文献

⊙《历代名画记》，[唐]张彦远著，北京：人民美术出版社，1963年。

⊙《历代印学论文选》，韩天衡编订，杭州：西泠印社出版社，1999年。

⊙《中国印论类编》，黄惇编著，北京：荣宝斋出版社，2019年。

⊙《印说》，[明]周应愿著，朱天曙编校，北京：北京大学出版社，2014年。

⊙《虬峰文集》，[清]李骐著，清康熙刻本。

⊙《石涛诗文集》，朱良志辑注，北京：北京大学出版社，2017年。

⊙《扬州八怪诗文集》，蒋华等编，南京：江苏美术出版社，1996年。

⊙《郑板桥全集（增补本）》，卞孝萱、卞岐编，南京：凤凰出版社，2012年。

⊙《郑板桥集》，[清]郑燮著，上海：上海古籍出版社，1962年。

⊙《鲒埼亭集外编》，《全祖望集汇校集注》，[清]全祖望著，朱铸禹汇校集注，上海：上海古籍出版社，2000年。

⊙《国朝画征录》，[清]张庚撰，清乾隆四年（1739）刻本。

⊙《木雁斋书画鉴赏笔记》，张珩著，上海：上海书画出版社，2015年。

⊙《齐白石年谱》，邓广铭、胡适、黎锦熙编，上海：商务印书馆，

1949年。

⊙《齐白石画法与欣赏》，胡佩衡、胡橐著，北京：人民美术出版社，1959年。

⊙《吴昌硕谈艺录》，吴昌硕著，吴东迈编，北京：人民美术出版社，1993年。

⊙《齐白石诗集》，齐白石著，桂林：广西师范大学出版社，2009年。

⊙《齐白石论艺》，齐白石著，朱天曙选编，上海：上海书画出版社，2012年。

⊙《齐白石谈艺录》，敖晋编，上海：上海书画出版社，2016年。

⊙《中国绘画史》，陈师曾著，北京：中华书局，2010年。

⊙《陈师曾全集·诗文卷》，朱良志、邓锋主编，南昌：江西美术出版社，2016年。

⊙《黄宾虹文集·书画编》，卢辅圣、曹锦炎主编，上海：上海书画出版社，1999年。

⊙《学林漫录》初集，北京：中华书局，1980年。

⊙《潘天寿美术文集》，北京：人民美术出版社，1983年。

⊙《傅抱石美术文集续编》，叶宗镐编，上海：上海书画出版社，2014年。

⊙《我的祖父白石老人》，齐佛来著，西安：西北大学出版社，1988年。

⊙《齐白石的一生》，张次溪著，北京：人民美术出版社，1989年。

⊙《父亲齐白石和我的艺术生涯》，齐良迟口述，卢节整理，北京：海潮出版社，1993年。

⊙《冬青书屋笔记》，卞孝萱著，上海：东方出版中心，1999年。

⊙《中国古代印论史》，黄惇著，上海：上海书画出版社，1994年。

⊙《石涛研究》，上海：上海书画出版社，2002年。

⊙《中国现代绘画史·晚清之部》，李铸晋、万青力编，上海：文汇出版社，2003年。

⊙《齐白石国际研讨会论文集》，王明明编，北京：文化艺术出版社，2010年。

⊙《齐白石研究》，郎绍君著，北京：人民美术出版社，2014年。

⊙《从风格到画意：反思中国美术史》，石守谦著，北京：生活·读书·新知三联书店，2015年。

⊙《齐白石》，（捷克）约瑟夫·海兹拉尔著，农熙、张传玮译，南宁：广西美术出版社，2017年。

⊙《风格与世变——中国绘画十论》，石守谦著，北京：北京大学出版社，2018年。

⊙《大匠之门——齐白石的世界》，郎绍君著，杭州：浙江人民美术出版社，2019年。

⊙《中国书法史》，朱天曙著，北京：中华书局，2020年。

⊙《明清印学论丛》，朱天曙著，北京：北京联合出版公司，2020年。

⊙《北平艺人访问记》，王柱宇著，张雷编，北京：商务印书馆，2020年。

⊙《齐白石诗歌十谈》，北京画院编，桂林：广西师范大学出版社，2023年。

⊙《故宫藏四僧书画全集·八大山人》，故宫博物院编，北京：故宫出版社，2017年。

⊙《石涛书画全集》，天津：天津人民美术出版社，1995年。

⊙《扬州画派书画全集·金农》，天津：天津人民美术出版社，1996年。

⊙《扬州博物馆藏扬州八怪书画集》，高荣编，北京：文物出版社，2013年。

⊙《赵之谦印谱》，方去疾编，上海：上海书画出版社，1979年。

⊙《日本藏赵之谦金石书画精选》，陈振濂主编，杭州：西泠印社出版社，2008年。

⊙《吴昌硕全集》，邹涛编，上海：上海书画出版社，2022年。

⊙《齐白石作品选集》，北京：人民美术出版社，1959年。

⊙《齐白石印影》，戴山青编，北京：荣宝斋出版社，1991年。

⊙《齐白石印影续集》，戴山青编，北京：荣宝斋出版社，1993年。

⊙《齐白石印集》，香港：翰墨轩出版有限公司，1996年。

⊙《齐白石全集》，郎绍君、郭天民编，长沙：湖南美术出版社，1996年。

⊙《中国近现代名家画集　齐白石》，天津：天津人民美术出版社，1998年。

⊙《齐白石手批师生印集》，徐自强、张聪贵编，北京：北京图书馆出版社，2000年。

⊙《中国美术馆藏近现代中国画大师作品精选　齐白石》，中国美术馆编，北京：人民教育出版社，2005年。

⊙《齐白石绘画作品图录》，王晓燕编，天津：天津人民美术出版社，2006年。

⊙《齐白石书画精品集·辽宁省博物馆藏齐白石精品》，叶杨、马宝杰编，北京：文物出版社，2009年。

⊙《齐白石：从群众中来到群众中去》，徐冰编，北京：文化艺术出版社，2010年。

⊙《人生若寄——北京画院藏齐白石手稿》，北京画院编，南宁：广西美术出版社，2013年。

⊙《自家造稿——北京画院藏齐白石画稿》，北京画院编，南宁：广西美术出版社，2014年。

⊙《齐白石三百石印朱迹》，北京画院编，南宁：广西美术出版社，2012年。

⊙《北京画院藏齐白石精品集》，北京画院编，南宁：广西美术出版社，2015年。

⊙《越无人识越安闲——齐白石人物画精品集》，北京画院编，桂林：广西师范大学出版社，2019年。

后　记

　　研究齐白石是我一直以来的愿望，他和我有割不断的艺术渊源。我的导师黄惇先生是陈大羽先生的研究生，而陈大羽先生正是齐白石的得意弟子。齐白石的书画印和诗文的"一体化"是我一直以来在创作中追慕的。

　　2006年，我到清华大学做艺术学博士后研究，开始把齐白石专题列入我近代艺术史研究的重要内容。十多年来，北京画院、荣宝斋和全国各地的美术馆多次展出齐白石的作品，使我有机会看到大量齐白石的原作，研究的兴趣与日俱增。更为难得的是，北京画院开展了一系列齐白石学术研究和艺术展览活动，出版了大量之前未见过的日记、诗稿、画稿、篆刻和各类作品，使我有机会重新思考前人的研究，并对齐白石及其艺术有新的认识。本书中的大量齐白石作品和相关资料正是得益于北京画院的收藏。在此，要深深感谢北京画院院长吴洪亮先生和研究院吕晓女史为我的研究提供的

无私帮助。

　　记得前辈学者郎绍君先生说过："齐白石创造性地继承了青藤、八大、吴昌硕的传统，但笼统说者多，具体考察者少。"本书以齐白石与清代书画篆刻家的关系为题，讨论齐白石的艺术渊源和演变，具体考察齐白石是如何从他喜欢的几位清代艺术家的创作中得到启发而加以创造性变革的。

　　本书在写作过程中，我和吴倩学弟反复讨论内容，她帮助核对文献和查找图版，做了大量的细致工作。本书在出版过程中，三联书店副总编常绍民先生给予了很多指导，编辑黄新萍女史从选题到编辑过程一直与我密切沟通和讨论，她的敬业精神让我深深感动。著名艺术史家、北京大学美学与美育研究中心主任朱良志教授多年来一直关心本专题的研究，他的石涛研究给予我很大启发，在此一并表示谢意。

　　本书是我关于齐白石艺术渊源研究的一个小结，希望以此为基础，推动在齐白石与近代艺术史方面更为深入的讨论。

　　谨以本书献给齐白石诞辰一百六十周年。

朱天曙

2024 年 5 月 9 日于燕南园